中躍 編著

電影皇后胡蝶

與五個男人

林雪懷 × 張學良 ×
杜月笙 × 潘有聲 ×
戴笠

目次

2

下卷　影后笑傲百花園

胡蝶一生主演電影超過百部，她飾演過娘姨、慈母、女教師、女演員、娼妓、舞女、闊小姐、勞動婦女、工廠女工等多種角色。

胡蝶的氣質富麗華貴、雅致脫俗，表演上溫良敦厚、嬌美風雅，好幾次被觀眾評選為「電影皇后」。她更是在五十二歲時一舉躍登「亞洲影后」的寶座。

胡蝶「綠加黃」的性格特徵使得她性情溫順，勤奮好學，工作認真，謙虛寬容，所以人緣極好，深得電影界前輩的器重與栽培。

尾聲 天堂的遊戲 312

> 胡蝶之所以能成為一個傳奇，實際上已經超越了電影的範疇。她是一個懂得入世的美人，一個萬人矚目的公眾人物、社交界的名媛，而並非阮玲玉那樣「純粹的演員」。

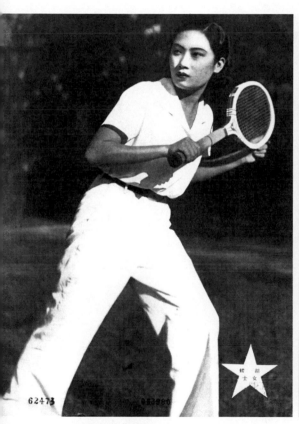

1934年的胡蝶

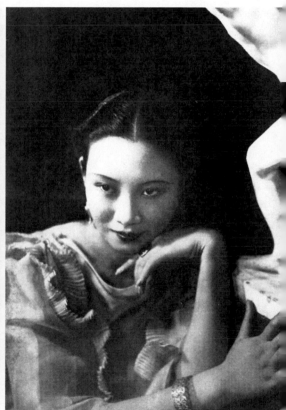

引子 永不消逝的美麗

如果說阮玲玉的人生是藝術的、激情的，那麼胡蝶的人生則是遊戲現實的、有人性深度的；

胡蝶，極盡燦爛又極盡傳奇。她有著比阮玲玉更現實、更完整的人生，甚至可以說，她的人生才是波瀾起伏、驚心動魄的，同時也是趣味盎然的。

1931年的胡蝶

胡蝶飛，飛呀飛，陽光下在流淚，

你心痛，你心碎，胡蝶那她為了誰，

愛在飛，恨在飛，告訴我其中美，……

人生雖苦短，無怨也無悔，

借一雙翅膀讓我和你一起飛，

是夢是醒還是你的美。……

胡蝶（一九〇八至一九八九），原名胡瑞華，乳名寶娟，出生於上海的廣東籍人。

是二十世紀三十年代紅極一時的電影明星，被譽為「民國第一美女」，也是中國第一位

正式「民選」的電影皇后。她的人生道路上充滿了曲折和輝煌的傳奇故事。

在生活情感方面，經歷了童年與少年的動盪奔波，少女時代的遭遇被輿論鬧得沸

沸揚揚的初戀風波，又意外承受了東北失陷之夜與張學良共舞的「江山美人罪案」之巨

大社會壓力；她與黑幫老大杜月笙鬥智鬥勇結果成了好朋友；然後在抗戰期間她被戴笠

「霸佔」了近三年，更是她「難以啟齒的人生憾事」……

在藝術造詣方面，她主演的《姐妹花》達到她表演藝術的高峰。這部影片曾在國

內打破國產影片有史以來上座率的最高紀錄。胡蝶一生主演電影超過百部，她飾演過娘

姨、慈母、女教師、女演員、娼妓、舞女、闊小姐、勞動婦女、工廠女工等多種角色。

她的氣質富麗華貴、雅致脫俗，表演上溫良敦厚、嬌美風雅，好幾次被觀眾評選為「電影皇后」。

胡蝶橫跨默片和有聲片兩個時代，成為上世紀三十年代我國最優秀的電影演員之一。

一九六○在日本舉行的第七屆亞洲電影節上，她主演的《後門》獲得最佳影片金禾獎，胡蝶同時獲得最佳女主角獎。五十二歲的胡蝶一舉躍登「亞洲影后」的寶座。

一九八九年，八十一周歲的胡蝶在加拿大溫哥華安然長逝。她留下的最後一句話是：「胡蝶要飛走了。」

胡蝶性情溫順，勤奮好學，工作認真，態度謙虛，所以人緣極好，深得電影界前輩的器重與栽培。

胡蝶回憶說：「一個人成功有主觀因素，也有客觀因素。如我學語言較快，比較聽從導演指揮，同時注意到與同人們的合作，拜眾人為師，因此大家也都樂意幫助我，自是得益不少。有人說我之所以成為紅星是因為我長得美。其實天賦條件是一個方面，能不能發揮自己的長處是更重要的一個方面。」

有人經常拿胡蝶與她同時代的天才影星阮玲玉相比——

試想，在賈府裡，寶釵與黛玉誰更受歡迎？

寶釵在賈府左右逢源，如魚得水，上上下下都稱讚她待人好、行事穩重，買母誇她：「提起姊妹，從我們家四個女孩兒算起，全不如寶丫頭。」

因為寶釵溫和圓通，做得來「世事洞明皆學問，人情練達即文章」。

而黛玉沉醉在自我世界裡，與詩書為伴又情緒化，全然不答理人情世故，在人看來就顯得愛使小性子、尖酸刻薄。

於是，寶釵的人緣好；而黛玉，愛她的愛極，遠她的惟恐躲不及，她這種人物始終進不了主流世界，要麼低調了去，要麼邊緣了去。

阮玲玉與胡蝶的性格恰如黛玉與寶釵。

阮玲玉以性情行事，胡蝶以人情行事；一個自我任性，一個穩重練達；一個有才，一個有德；一個演戲比做人好，一個做人比演戲好。

那麼，人際關係好的就是得勝者。

與胡蝶打過交道的著名作家張恨水也曾經借紅樓評價過胡蝶：

為人落落大方，一洗女兒之態，性格深沉，機警爽利……十之五六若寶釵，十之二三若襲人，十之一二若晴雯。

其實，我想說，阮玲玉與胡蝶，她們是兩種不同類型的女人，有著不同的性格和命運。也有相同的——都是悲劇的人生。

胡蝶和阮玲玉，既是朋友又是對手。胡蝶一次又一次地從官司或緋聞的陰影中堅強地走出來，阮玲玉卻乾脆決絕地以「二十五歲美麗生命的結束」棄世而去，她與胡蝶形成了最鮮明的對比，也永遠退出了與胡蝶的競爭。

自殺，讓阮玲玉的人生更具藝術色彩，而胡蝶則選擇了讓自己的一生在隱忍中度過。她不僅經歷了感情和婚姻方面的悲哀和痛苦，更經歷了那場可怕的日本侵華戰爭，承受著戰爭帶給她心靈和身體的無盡創傷。她不僅在與戀人林雪懷長達一年、八次開庭審理的官司中被折磨得心力交瘁，還要承受她的精神父親鄭正秋英年早逝帶給她的巨大悲哀。最讓胡蝶感到羞辱和痛苦的是，抗戰期間她屈從了戴笠的淫威，成為他的同居情人……戰爭結束後，胡蝶已青春不再，這對一個女演員來說是致命的。戰爭毀了電影，也毀了胡蝶。

如果說阮玲玉的人生是藝術的、激情的，那麼胡蝶的人生則是遊戲現實的、有人性深度的；胡蝶也曾面臨過與阮玲玉相似的困境，阮玲玉倒下了，但胡蝶卻堅強地挺過去了！

胡蝶和阮玲玉的性格與命運形成了鮮明對照。

胡蝶，極盡燦爛又極盡苦痛。她有著比阮玲玉更現實、更完整的人生，甚全可以說，她的人生才是波瀾起伏、驚心動魄的。

有人說，胡蝶是一個命硬的女人；而我要說，胡蝶其實是個「性軟」的女人。胡蝶性格柔韌，溫柔如水。看起來水總是往低處流，但是別忘了，只有水才能夠最終奔向大海，匯入那永恆的蔚藍！……

如果應用有趣的「性格色彩」理論來分析，我們會很容易發現胡蝶的性格屬於「綠加黃」的類型：即「綠色的外表」、「黃色的內心」——

「綠色的外表」讓她顯得穩定低調，與世無爭，天性寬容，耐心柔和，先人後己，甚至有點「膽小怕事」；而「黃色的內心」讓她有明確的人生目標導向，且對理想有永無止境的追求；讓她有強烈的求勝慾望，堅定自信，抗壓能力、抗擊打能力強；讓她逢事奉行實用主義，且能快速決斷……

「性格色彩」理論告訴我們：只有「綠加黃」性格類型的人，才能取得人生最大而持久的成功。

那麼，我們不妨以此為主線，來賞析、玩味「中國式影后」的處世之道，看胡蝶為什麼會飛、又是怎樣越飛越高的？

天空的雲是怎麼飄，地上的花是怎麼開，我從來不明白。
春天的風是怎麼吹，冬天的雪是怎麼落，我從來不明白。……

1935年的胡蝶

上卷 亂世胡蝶舞迷離

有五個男人影響了胡蝶的一生：

林雪懷給了她初戀的激情與找老公的經驗；

張學良給了她理想人生的高度；

杜月笙給了她富貴險中求的處世之道；

潘有聲給了她實用主義的人間煙火；

戴笠給了她高處不勝寒的極品體驗。

1935年的胡蝶

胡蝶與林雪懷

交友不慎，又倉促訂婚，情竇初開的少女常犯的錯誤胡蝶也會犯，體現了她「綠色性格」中天性寬容、低調自謙、先人後己的一面；

發現未婚夫墮落且不聽勸阻而毅然斬斷情思，體現了胡蝶「黃色性格」中快速決斷、求勝心強、抗壓力強、實用主義的一面。

一見鍾情

胡蝶第一次見到林雪懷，是在上海大中華影片公司的攝影場。當時她應邀在一部名字叫《戰功》的電影裡扮演一個賣水果的女孩。這是胡蝶第一次「觸電」，也是她第一次光臨攝影場。

這是一九二五年的春天，年僅十七歲的少女胡蝶毫無經驗地經歷了好多的「第一次」——包括她的初戀。這時的她沒有想到，在她人生的歷程上，在她情感的世界裡——林雪懷——這個在電影界裡沒有多大發展前途的男人會走進她的生活。她更加想不到的是，這個林雪懷後來會讓她陷入一場痛苦的情感糾葛之中。

這天一大早，對未來充滿好奇、情緒亢奮的胡蝶提前來到了大中華影片公司的攝影場。

第一次來到拍電影的地方，她禁不住好奇地在整個攝影場院裡轉了一圈。她看見在攝影場院裡有的地方搭了好幾處實景，也有的地方的實物是畫在畫布上的。胡蝶在攝影場的一面牆上看到了上面貼著的電影劇本。因為當時的電影是默片時代，演員們不用背什麼臺詞，所以劇本也就很簡單（不像現在的電影劇本那樣因為有臺詞，所以寫得十分詳細）。

當時，在開機前，導演把要出場的演員叫到一起，向他們交代這場戲的主要情節，每個人該如何表演自己的角色；演員如果有不明白的地方，導演再做一些示範就可以讓演員進場開機了。

說起來，那個時候的電影就像現在的默劇一樣，演員們可以根據劇情臨場發揮，隨口說些什麼就可以，只要嘴唇在動、表示你在開口說話就行。至於講話的內容則會用字幕打在銀幕上。

胡蝶的老師陳壽蔭來了，他把胡蝶帶進攝影場，對正在指揮佈景的徐導演打招呼說：「徐先生，這是那位賣水果的女孩。」說完，他用手指了指跟在他後面的胡蝶。

這天，胡蝶上身穿了件純白色的裙襖，下身穿了件藏青色的裙子，整個人顯得清新而又文靜，初顯一個大家閨秀的風範，莊重淡雅中透出幾分婀娜多姿。

徐導演把胡蝶打量了一陣，滿意地點了點頭道：「陳先生找來的人才真是與眾不同，先讓她去化化妝，等一會張小姐來了再試鏡頭吧。」

在化妝室裡，胡蝶的一張臉被化妝師塗沫得「面目全非」──胡蝶在鏡子裡看到一個陌生的面孔，她感到自己好像戴了面具一樣的不舒服。她看見自己的臉上塗上了厚厚的一層白粉底，那張臉蒼白得像一張紙一樣，彷彿不是自己的臉似的。

胡蝶正在心裡納悶為何要把臉塗塗得像抹牆泥時，只見化妝師又遞給她一瓶白粉底膏：「小姐，你用這些膏子把自己全身上下所有可能露出來的地方都塗一遍，記住可要塗得均勻一點，避免弄得花一塊白一塊的。」

胡蝶不解地問道：「怎麼這些地方也都要抹麼？」

化妝師笑了笑說：「小姐，你是第一次來拍電影的吧？也難怪你不知道了，要是不把你的身上抹得白一些，等到電影放出來時，像你這麼好看的姑娘也要變成非洲黑人了。」

聽化妝師這麼一說，胡蝶才明白了是怎麼一回事。原來，那個時候的電影膠片感光度很低，拍出來的東西大都很黑，所以演員的臉要塗得白一些，這樣拍出來的效果才好看一些。

化完妝，胡蝶走出化妝室，她覺得十分彆扭，看見人都躲躲閃閃的。後來見根本沒有人注意到她，這才想起在攝影場裡人們是早已見慣這種化妝的。

女主角張織雲遲遲沒有來，導演徐欣夫不停地在那裡發脾氣：「真是世風日下，開始沒出名時，整天纏著我們要上戲；現在出名了，架子也一下大了起來，弄得我們像侍候老爺似的……」

正說著，一輛小汽車開進了攝影場，只見衣著華麗的張織雲從車上儀態萬方地走了下來。她的後面還跟著兩個人，一個是導演兼攝影師卜萬蒼，一個是演員林雪懷。

林雪懷面容清秀，他的目光中透著幾分沉靜的氣質，這使得他更像個女孩子一樣。

說實在的，當時胡蝶幾乎沒有注意這個「花樣美男」，而是盯著她心目中的偶像——電影皇后張織雲。

這就是那個人稱「悲劇聖手」的張織雲？胡蝶跟在陳壽蔭的後面，目不轉睛地打量著張織雲，好像她身上有什麼奇特之處。胡蝶看到站在張織雲後面的林雪懷時，覺得像是在哪裡見過。很快，她記起來了，她是在一部電影裡見過林雪懷，但那是什麼電影，卻想不起來了。

話說張織雲從車上走了下來，她見一干人都在等他，便對徐導演道：「徐先生，不好意思，今天有個約會，讓你們久等了。」一邊說著，一邊在椅子上化起妝來。

這個張織雲開始在演藝界只不過是跑龍套的小角色，她是由徐欣夫導演發現並捧紅的。人一有了名氣，這身分地位都跟著水漲船高，徐欣夫當然明白這中間的道理。他強壓住心裡的不快，裝出什麼沒發生似的說：「張小姐現在是大忙人，你能來趕場算是給了我足夠的面子，你看這場地佈置得還可以吧。」

胡蝶正在出神地打量她的偶像張織雲時，忽然被陳壽蔭拉到張織雲的面前：「張小姐，這是跟你演配戲的賣水果的女孩。」

張織雲只用眼角瞟了胡蝶一眼，頭也不回地說：「不錯，不錯。」

陳壽蔭看不下去了，不管怎麼說，胡蝶是他推薦的人，他接著話音對張織雲說：「張小姐，這位女孩可是我們中華電影學校裡數一數二的才女，可不要小看了她。」

張織雲停下手中的活計，回過頭來仔細地端詳了胡蝶一眼，不知為什麼，她在胡蝶的身上感到了一股無形的壓力。她以演員的敏銳目光覺得眼前的這位小女孩以後會成為她的競爭對手。

「喲，原來是陳老先生的高足，又是科班出身，這樣的人以後在電影界可是前途不可限量啊。」張織雲誇張地叫了起來。

張織雲帶刺的話讓胡蝶發起窘來，她一時站在張織雲的面前不知怎麼開口才好。也難怪，畢竟她還只是一個十七歲的女孩子，而張織雲已是一名當紅的電影明星了。

胡蝶看著張織雲，覺得她的架子端得確實有些離譜，明星又怎麼啦？明星就應該高人一等麼？在胡蝶的眼裡，她認為電影明星與平常人本來就沒有什麼兩樣，她想起父親對她說的那句話：在人格上，販夫走卒與達官顯貴是平等的。張織雲的那種故意露出來的做作讓她感到有些反感。

儘管這樣，出於對心中偶像的禮貌，胡蝶還是很恭敬地對張織雲說：「張小姐你好，很高興能夠在這裡見到你，我很喜歡看你主演的電影，你是我崇拜的偶像。」

張織雲沒有說什麼，忽然她指了指身邊的林雪懷，答非所問地對胡蝶說：「小妹妹，你認識他嗎？他可演過不少戲喲。」

林雪懷聽到張織雲這麼一說，大膽地把目光投向了胡蝶。剛才他從車上下來時就已經發現了胡蝶，雖然她臉上像塗了一層「泥」，但依然掩不住一位氣質高雅的青春女孩的魅力。胡蝶的突然出現讓同樣青春年少的林雪懷的內心湧出一種難以言狀的衝動，他覺得胡蝶就是他所要找的那種女孩。

林雪懷很早就步入了演藝界，他不僅會演電影，而且還擅長攝影。一九二四年上海百合電影公司成立時所拍的第一部電影《茶花女》就是由林雪懷擔任的男主角。拍完《茶花女》後，林雪懷又加入了由明星公司鄭正秋主導的《最後的良心》的拍攝。雖然

拍了幾部電影，但他因演技平平故而沒有引起什麼大的反響，遠不如張織雲那樣紅透上海灘。

胡蝶再次打量起林雪懷：「我想起來了，你是出演《茶花女》裡的那位林先生！」

作為一位沒有什麼影響的電影演員，林雪懷在這裡聽到胡蝶的這句話不禁讓他心裡一熱——畢竟還是有觀眾認識他、記得他！

他不由得又向胡蝶打量了一眼。雖然胡蝶的臉上塗著一層厚厚的泥膏，但她那雙閃爍著的大眼睛和她臉上那對小梨窩卻使林雪懷的心裡不禁一蕩。在一剎那間，林雪懷幾乎看呆了。

林雪懷的失態倒令胡蝶有些不好意思起來，她的目光與對方匆匆地接觸了一下後，便投向了別處。

這時張織雲的妝也化得差不多了，她對徐導演說：「徐先生，可以開始了吧。」

徐導演見大家都準備好了，便舉起話筒，大聲地喊了起來：「好，大家注意了——開機啦！」

胡蝶見卜萬蒼搖起了攝影機，於是提著籃子向張織雲走去。

胡蝶畢竟是第一次真正地演戲，加上周圍有那麼多人在看著她，她的步子不像平時走路那樣輕鬆自然。這時她聽到徐導演對她喊：「胡小姐把籃子放在張小姐的身邊，然後再安慰張小姐。」

胡蝶按照導演的提示在張織雲的跟前坐了下來，這時她整個人已經進入狀態了，只見她將雙手搭在張織雲的肩膀上，對張織雲說：「張小姐，你不要太傷心了，你丈夫很快就會回來的，你這樣哭壞了身子可不是辦法呀。」說完這些，胡蝶從懷裡掏出一條手絹很溫柔很小心地替張織雲擦乾了眼淚，接著她又從籃子裡拿出一塊朱古力遞給張織雲。

張織雲接著朱古力，對著胡蝶笑道：「小妹妹，你可真是善解人意呀。」

「OK！」徐導演高興得大喊了一聲，他跑過來對胡蝶說，「胡小姐，謝謝你的合作，在我們這裡，第一次上鏡就不用返工的你可是頭一個。」

「謝謝導演對我的信任。」胡蝶的臉頓時熱了起來。

「喝杯水吧，」不知什麼時候，林雪懷走了來，搭訕道：「小姐怎麼稱呼？」

「我叫胡蝶，古月胡，蝶戀花的蝶。」

「這個名字起得真好，浪漫中帶有幾分詩意，還有種田園的清新感。對於我們演員來說，有一個讓人過目不忘的名字也是一種無形的優勢，胡小姐今天初試鋒芒，卻是小荷已露尖尖角了。」林雪懷說的是恭維話，也並不完全是恭維話，他從剛才胡蝶的表演中已看出這個「小師妹」有著巨大的發展潛力。

「謝謝林先生的誇獎。」胡蝶低著頭說。

一種女孩子的直覺讓她感到林雪懷的目光裡有一種異樣的感覺，他的目光裡熱情中又帶著某種試探，彷彿像一隻無形的手，在撥動著她的心扉。

胡蝶還是一個剛剛踏入社會的天真爛漫的女孩子，第一次面對林雪懷那欲說還休的

目光，她的一顆心不免像小鹿般地跳了起來。

這一天，胡蝶又試了其他幾個場面的鏡頭，她感到有一雙關切、探尋和熱情的目光

在一直跟隨著她——她知道那是林雪懷的目光。

也許是受到了一種勉勵，胡蝶的這幾個鏡頭也都是一氣呵成地完成了。

情竇初開

《戰功》是胡蝶的處女作，這部影片在公映後受到了觀眾的歡迎，胡蝶因為在這部電

影中所占的戲分有限，所以並沒有引起人們的注意。但這畢竟是她進軍電影業的第一步。

通過《戰功》，胡蝶認識了林雪懷，開始了她情感經歷中的第一次戀愛。

這一年胡蝶只有十七歲。十七歲正是少女的花季時代，天真無邪，對世界充滿著粉

紅色的幻想，而第一個留有好感的異性總會在時間的空隙裡擠進她們的腦海。林雪懷就

是這樣走進胡蝶的內心世界的。

自從在攝影場裡見到林雪懷後，胡蝶就無法擺脫林雪懷的身影了，她時常沒有原由

地想起林雪懷那有著幾分女性化的微笑。他的笑容裡意味深長，他的笑容裡似乎有種向

她傾訴的慾望。十七歲的少女對這樣的目光是多感的，胡蝶自然讀得懂林雪懷的目光裡

的深意。

從那以後，胡蝶自己也感到奇怪，每當她看到林雪懷時，她總會有些莫名的緊張——哎呀，我這是為什麼？

為什麼我一見到他就會莫名其妙地心跳加速呢？

難道說我已不知不覺喜歡上了他麼？

不然，為什麼我會為他而緊張呢，愛一個人原來就是這樣？

這就是我的初戀？這就是初戀中的不安、羞澀、等待和企盼麼？……

在這個多愁善感的雨季，胡蝶的心事也像這個天氣一樣變得紛亂起來。

她和林雪懷接觸的時間並不是很長，但他就那樣固執地擠進了她的心房。

也許，他和自己心目中期盼的白馬王子幾乎沒有什麼區別吧？

胡蝶想起在中華電影學校學習時，有一次她和閨蜜徐筠倩談起各自心目中的白馬王子的情景。

是的，林雪懷的溫文爾雅、瀟灑倜儻就是胡蝶朦朦朧朧中所期待的夢中情人。她不喜歡那種粗獷式的男人，她覺得那種男人的大男子主義一定很重，那種男人一定不懂得如何來心疼女人。

女人其實就是大海中一隻漂泊的小船，男人則是避風的港灣。作為男人，胡蝶認為既應該有男性的堅毅和灑脫，同時也應有女性的溫柔——而這些，林雪懷都做到了。

是不是自己有點自作多情了呢？——看把你美的，也不知道害臊，別人也沒有向你表白什麼，你知道他當真的喜歡上了你麼？你知道他是唯一的喜歡上了你麼？或許，他是把你當做小妹妹來照顧呢。

胡蝶的臉上忽然發起熱來，她不覺想起前不久林雪懷來到她家看望她的情景，那一次，如果他要是向你表白的話，你會拒絕他嗎？……胡蝶就這樣一個人在屋裡胡思亂想、喃喃自語。

那一次，也是一個陰雨綿綿的天氣。拍完《戰功》後，胡蝶暫時閒在家裡無事，正翻著電影學校裡的課本書。忽然她聽到外面響起了篤篤的敲門聲，她打開門一看，原來是林雪懷站在門口。

胡蝶的臉倏地紅了，一時竟忘記了自己主人的身分了。

「怎麼，不歡迎麼？」林雪懷依然溫柔地望著胡蝶問道。

胡蝶這才回過神來，慌忙地把林雪懷請進了屋裡。也許是因為激動，也許是有些緊張，手忙腳亂中，茶水竟被她灑了一地。

那一天，父母都不在家，屋裡就只有他們二人，林雪懷在胡蝶的面前顯得有些靦腆，他在啜了幾口茶後才對胡蝶說：

「我剛才路過這裡，想到你可能在家，所以就順便過來看看你。你這幾天沒有拍戲嗎？」

「像我們這些人，哪裡能和你們比，這不，我又在家裡閒了差不多有一個多月了。」胡蝶有些幽怨地說道。

「初出道大都是這樣的，」林雪懷安慰胡蝶說，忽然他像想起了什麼似的拍了一下腦門，「噢，有一部《秋扇怨》的片子可能要讓我演男主角，如果有機會的話我一定向導演推薦你。」

「謝謝你了，雪懷哥。」

剛說完這句，胡蝶就為自己的聲音嚇了一跳，她的臉頰上頓時飛起了兩朵紅雲。這是她第一次這樣稱呼林雪懷，她拿眼偷偷地去瞧對方時，發現林雪懷的目光也在很小心地向她這邊射來，兩人的目光碰到一起時，又像一對受驚的小兔迅速地分開了。

好長一段時間，兩人在屋子裡竟然不知說些什麼才好。直到母親回到家裡，林雪懷和母親客氣地聊了幾句後，就藉故離開了。

胡蝶把林雪懷送到門口。就在林雪懷要離開時，他突然把胡蝶抱在懷裡，並很快地在胡蝶的額頭上啄了一下，接著就飛快地消失在雨中。

他吻了我了，胡蝶用手撫摸著被林雪懷吻過的地方，那上面還有他的體溫。望著林雪懷遠去的背影，胡蝶感到有一種從未體驗到的幸福。

已經有很長一段時間沒有見到林雪懷了，胡蝶感到生活中缺少點什麼似的。這樣的雨季應該是談情說愛的好天氣呀，在雨中，可以和自己所深愛的人一起擎著油紙傘，倘

徉在郊外，去感受這春雨的滋潤，那該是多麼的浪漫啊！……那一次，如果自己大膽一點，現在說不定已經和他一起在共訴雨中情了……胡蝶癡癡地想著。她竟然沒有發覺，自己的眼淚已不爭氣地流了下來。

——他現在在幹什麼？他所說的那部片子開拍了嗎？

這樣想著，胡蝶又在心裡嘲笑起自己來……胡蝶，你可不能兒女情長啊，你的目標是當一名電影明星，至於愛情，命中該有一定會有，該來的時候它一定會來臨的。

天賜良機

——「寶娟，有位姓徐的小姐來找你。」母親推開房門喊著胡蝶的乳名。

胡蝶一時在遲想中還沒回過神來，茫然地反問母親：「哪個徐小姐？」

——「你說哪一個徐小姐呀，」只見徐筠倩如蝶一樣翩然而至，「我的胡大小姐，上了電影果然大不一樣，連我這個老同學都不認識了。」

今天的徐筠倩打扮得像個貴族小姐似的，胡蝶見了趕緊取笑道：「瞧你這身打扮，畢業這麼長時間了連你的鬼影子都碰不到，聽別人說你加盟到一家『友聯』的電影公司，拍了什麼大片呵。」

——「我還敢認麼，

——「我哪有你這麼好的運氣，照片都上了雜誌的封面了。」徐筠倩喝了一口水、叫著

胡蝶的學名：「瑞華，我可是無事不登三寶殿，說正經的，這段時間接了片子沒有？」

「哪有啊，我都在家裡快悶死了。」胡蝶愁眉苦臉地說，「過幾天我還想到外面去跑跑呢。」

「不用跑了，我來找你就是想讓你到我們公司去的，我們正要拍一部叫《秋扇怨》的電影，目前還差一個女主角。」

「真的嗎？筠倩！」胡蝶喜出望外地叫了起來，「你在公司裡做什麼呀，是不是你爸爸為你投了資、你也成了老闆了，這麼大的神通，連女主角都可以讓你定？」

「不要喜得太早了，明天還要面試呢。」徐筠倩說，「我哪裡是在做老闆，不過是這部片子需要兩個女主角，一個是我，另一個我就向導演推薦了你，誰讓你是電影學校的高材生，又是我的好姐妹。」

「筠倩，我真是愛死你了。」胡蝶一對粉拳在徐筠倩的肩膀上擂了起來。

看到有人和自己一起分享快樂，徐筠倩心裡也有了幾分得意：「哎，瑞華，你是不是認識一個叫林雪懷的男子？」徐筠倩忽然問道。

「是呀，你怎麼知道？」胡蝶以為被徐筠倩看穿了心思，連忙低下頭來。

「他就是《秋扇怨》裡的男主角，」徐筠倩滿臉神祕地說，「他在導演的面前說了你不少好話，他也一個勁地叫導演把你要過來。真的，他說了你不少好話呢，我聽了都有些肉麻哩，我看他八成是看上你了吧？」徐筠倩半真半假地打趣說。

「哪有哪有啊，」胡蝶弱弱地抗議道，「我們不過是在拍《戰功》時在一起合作了幾天，哪有你說的那種事。對了，你那邊明天導演要試試鏡頭吧？」

「這個我想應該是沒有問題的，我們兩姐妹要再度聯手了，我還有事，你明天早點來公司找我哦？」說完這些，徐筠倩就像朵彩雲似的飄走了。

——這一次，我要和雪懷一起拍片了！送走徐筠倩後，胡蝶興奮得差點跳了起來。

她的眼前不覺再次浮現出林雪懷那張清秀的面孔，想起那個雨天他來到家裡找她時的情景。

胡蝶知道林雪懷大都是演愛情戲的，如果和他一起拍戲，戲裡戲外都是戲，我會把握住分寸嗎？……

《秋扇怨》是一部才子佳人式的悲劇，它原本是由友聯公司的老闆陳鏗然自己編導的一部舞臺劇，由於它在上演後得到觀眾的歡迎，所以陳鏗然起了把它改編成電影的念頭。他向日本的千葉公司購買了攝影機和電影膠片，在上海八仙橋附近成立了友聯電影公司。

《秋扇怨》是友聯公司開拍的第一部影片，其時徐筠倩正與陳鏗然處於熱戀之中，女主角之一她肯定是首選了。徐筠倩是一個開朗活潑的女孩，加上林雪懷對胡蝶已萌生愛意，於是兩人就向陳鏗然聯名推薦了胡蝶。

第二天，胡蝶來到友聯公司面試，友聯的幾位編導見了胡蝶後都感到滿意，於是當場決定，《秋扇怨》的女主角二由胡蝶來擔任。

胡蝶見女主角的事情這麼快就定了下來，心裡有種說不出的高興，正當她在攝影棚裡顧盼生輝的時候，林雪懷已悄然地來到胡蝶的面前。

林雪懷今天穿一套合身的西裝更使他顯得風度翩翩，他含情脈脈地對胡蝶說：「恭喜你，胡蝶小姐。」

「林先生……」胡蝶看著林雪懷不知從何說起。

她發覺林雪懷比以前顯得更加英俊了，胡蝶的心裡忽然湧起一種衝動，她的眼淚差點掉了下來，她真想撲到林雪懷的肩膀上哭一陣，把她對他的思念統統地宣洩出來。可是眼前的場合讓她克制住了內心的情愫。

那邊，徐筠倩正在和陳鏗然說著什麼，她見胡蝶傻傻地站在那兒一動也不動，便奇怪地問道：「瑞華，你在那兒發什麼呆呀。」

聽到叫聲，胡蝶不覺一驚，連忙笑著說：「沒有什麼，林先生正在和我說戲，我在想這段戲怎麼演呢。」

「那你們準備好了沒有？」和徐筠倩在一起的陳老闆見胡蝶這麼說，趕緊問著林雪懷。

陳鏗然看上去三十多歲的樣子，一身短裝使他看上去精明強幹。

「我們先到攝影場裡去吧。」林雪懷笑著對胡蝶說。

胡蝶跟著林雪懷來到攝影場，她抑起臉問林雪懷：「林先生，等一下這場戲我們該怎麼演？」

「這個情節是這樣的，當你聽說我要和徐小姐結婚後，慌慌忙忙地跑到我家裡，向我訴說你對我的感情，向我表白你的愛情……」

胡蝶全身一震：「真的是這樣嗎？」她幾乎把林雪懷說戲的話當成他們之間的真事了。

「這難道有假不成，」林雪懷指了指徐筠倩，「不信你去問她。」

這時只聽陳老闆大聲喊道：「演員進場了，各就各位。」

林雪懷見攝影師搖起了攝影機，便走到一個畫有客廳式樣的佈景前坐了下來。只見胡蝶氣喘吁吁地跑到林雪懷跟前，她那雙好看的眼睛直直地盯著林雪懷。因為跑動的劇烈，她好看的胸脯像有兩隻小兔在跳動一樣。

「林先生說話！」導演在提醒林雪懷。

「你怎麼跑到我家裡來了？」林雪懷神情冷漠地說，「瑞華，以後我可以這樣叫你嗎？」

胡蝶的全身不覺一顫，他也在叫我瑞華了！胡蝶在心裡喊了起來。她又想起了那個雨天他來看她的那一幕，想起了他對她的擁抱和親吻……。胡蝶的身體哆嗦起來，她慢慢

地跪在林雪懷的面前，抬眼定定地望著林雪懷，她的眼淚像兩股清泉汩汩地流下來了。

「雪懷，你不能走，我的生命裡不能沒有你啊！」胡蝶在心裡叫道。

「胡小姐說話！」場外的陳老闆喊了起來。

胡蝶望著林雪懷，她一句話也說不出來。是的，此時此景，她該向林雪懷說些什麼呢？她希望什麼也不用說了，她希望時間就此定格，就這樣讓她永遠地和雪懷待在一起。

陳老闆還以為胡蝶沒有想好臺詞，便提醒胡蝶說：「胡小姐沒有想好說什麼不要緊，只要張嘴，隨便說些什麼都可以的。」

陳老闆這麼一說，胡蝶才想起這是在攝影場裡拍電影。她定了定神，雙手抱住林雪懷的膝蓋，嘴裡發著夢囈一般的語言：

「雪懷，你為什麼要和別人結婚？你知道嗎，自從第一眼見到你後，我就愛上了你，那時我就在心裡發誓，這一生我一定要和你生活在一起。可是現在你卻……沒有你，我的生命還有什麼意義……」

林雪懷渾身一震，他的眼眶裡恰到好處地噙滿了淚水，胡蝶呢，她癡迷地將臉貼在林雪懷的雙膝上，那雙眼神裡，注滿了一世的柔情，她把對林雪懷的感懷毫無保留地投入到劇情中去了。

林雪懷捧起了她那張俏臉，頓時一股電流流遍了胡蝶的全身；胡蝶，她情不自禁地捧起了她那張俏臉，頓時一股電流流遍了胡蝶的全身；胡蝶，她情不自

「OK！克脫！」陳老闆高興地叫喊起來，他走過去和胡蝶、林雪懷握著手，「徐小姐的眼光真不錯，胡小姐，謝謝你，你演得實在是太好了。」

徐筠倩也走過來對胡蝶說：「瑞華，我真羨慕你，你演得太好了，看著你們倆剛才的樣子，真是一對珠聯璧合的有情人啊。」

胡蝶一時恍惚起來，我是在拍電影麼？她覺得她已經把生活融進了電影中。這時她才發覺自己已經離不開林雪懷了，剛才的劇情為她提供了向林雪懷表白心跡的機會。

常言道，眼睛是心靈的窗戶，從林雪懷的表演中，從林雪懷的那雙眼睛裡，胡蝶以一個女孩子的直覺感到：他是同樣深深地愛著她的。

《秋扇怨》是胡蝶主演的第一部電影。這部電影的女主角被胡蝶演得栩栩如生、生動逼真，這裡面有一半歸功於她的表演天分，另一半則是因為她與林雪懷配戲，特別的投入——她覺得那不是在演戲，而是真的在和林雪懷在攝影場裡戀愛。

雖然那時他們之間的那層紙還沒有捅破，但在拍戲的過程中，那些臺詞都是她和林雪懷現場發揮的，因為那些話就是他們要向對方所要傾訴的。《秋扇怨》為他們提供了一個絕妙的機會。因為拍戲時的投入，有時他們自己都不知道何時是戲裡、何時是戲外了。

《秋扇怨》是一根紅線，它把胡蝶和林雪懷緊緊地連在了一起；

《秋扇怨》是一朵綻放的玫瑰，它讓胡蝶感受到了愛情的滋潤和甜蜜；

《秋扇怨》也是一隻五味瓶，它讓胡蝶嘗到了愛情的諸般滋味……

墜入愛河

當《秋扇怨》在影劇院公映的時候，胡蝶和林雪懷也成為一對形影不離的戀人了。事業有了起步，愛情也不知不覺地來到她的生活中，胡蝶的世界裡充滿了鮮花和陽光。是林雪懷的一封求愛信捕獲了她這隻尚不諳世事的百靈鳥。

那是在拍完《秋扇怨》的最後一場戲後，當天晚上友聯公司的老闆請胡蝶他們幾個主角吃了一次飯。臨分手時，林雪懷遞給胡蝶一封信：「胡小姐，我有一些對你要說的話在這裡面，如果你有興趣的話，回到家後可以打開看一看。」

胡蝶有些遲疑地接過那封信，直覺告訴她那一定是一封不同尋常的信箋，回到家裡她迫不及待地打開信看了起來——

瑞華：

　　允許我這樣稱呼你嗎？今天，我要把對你的感覺說出來，因為如果不是這樣的話我簡直不知道怎樣去度過那無數個的不眠之夜。

　　無數個的不眠之夜啊，你知道嗎，因為你闖進了我的生活，因為你闖進了我的情感世界！說不出是什麼原因，從我見到你的那一刻起，我就深深地愛上你了。

在我的眼中，你就像清晨陽光下的露珠，燦爛而又青春。也許你不知道，不知有多少個夢縈的夜晚，我看見你的倩影涉水而來，我看見你的倩影踏歌而來。這對我來說是從未有過的，從來沒有一個女孩子讓我如此動心過。這個時候我才知道，原來你已經深入到我的骨髓裡去了。

瑞華，你聽到了我的心聲嗎？

瑞華，你知道嗎？這段時間我們在一起拍戲我的心裡是多麼的激動，因為那樣能天天和你在一起，只要看見了你，我那顆躁動的心才能安定下來。也許，你會發覺，我們的合作是那樣的完美，完美得幾乎無懈可擊。因為那並不是在演戲，那是我對你的真情流露——還記得我的眼淚嗎？那是我為你流的，你是我前生、後世的愛人！

上蒼既然安排我們相識，那麼就讓我們從相識走向相知，從相知走向相愛……答應我，瑞華，讓我做你的愛人，讓我用一生的愛來呵護你，讓這千年一回的緣，引渡我們走向愛情的彼岸……

愛你的雪懷

林雪懷這封火辣辣的求愛信讓胡蝶的呼吸頓時急促起來，她終於等到這一天了，雪懷向她求愛了，雪懷向她發出了丘比特之箭了！

這正是她所期待的，因為在拍《秋扇怨》的過程中，她已發現自己離不開林雪懷了。

——「愛情來得是那樣的迅速，來得是那樣的銳不可擋，我可以和雪懷在演藝界比翼雙飛了，……」胡蝶時常這樣癡癡地想。

胡蝶很快就墜入愛河，她和林雪懷開始出雙入對了。

弱智之愛

對於胡蝶的這場愛情，她的父母在半信半疑中接納了林雪懷。只是他們覺得這一切來得太快了，而且對這個林雪懷他們又缺乏深入的瞭解。

「你認為林雪懷這人怎麼樣？」平時無事時，胡蝶的父親胡少貢時不時地這樣問著妻子。

「我看蠻不錯的，」胡母笑哈哈地說，「小夥子一表人才，寶娟跟著他應該不會吃什麼虧。」

「只是人心難測啊，寶娟還小，我總覺得這件事似乎有些操之過急。」胡少貢對此顯得有些憂心忡忡。

胡少貢見過林雪懷幾面，不知為什麼，他總覺得林雪懷有些華而不實，不像一個做實事的人。女兒這麼快就愛上了他，這讓胡少貢的心裡隱隱地感到不安。

為了女兒不至於上當，他經常提醒胡蝶要冷靜理智地處理這件事，可是步入中年的胡父卻沒有想到戀愛中的女孩子都是弱智得超級厲害——在胡蝶的眼裡，林雪懷就是世上最完美的人，林雪懷就是她生命的全部，她發瘋一般地愛著林雪懷，父親的話她哪裡會放在心裡？

然而，到了後來，胡蝶怎麼也沒有想到，她卻要為自己的幼稚來獨自吞下這枚苦果。

在開始的那段日子裡，林雪懷的心被胡蝶塞得滿滿的，就像他在給胡蝶的信中所說的一樣，他被胡蝶的容貌、被她溫柔的性格、被她的高貴氣質所俘獲。他們在一起時，他覺得胡蝶怎麼看也看不夠，他常常會一動不動地注視著胡蝶，好像只有那樣看著她、她才不至於展翅飛走一樣。

胡蝶自從在《秋扇怨》嶄露頭角後，她的名字開始被圈子裡的人所熟悉，並且名氣也越來越大；而林雪懷由於演技平平，在電影界裡漸漸的似乎被人遺忘了。作為男人，林雪懷的心裡自然有些不平衡，他常常有種莫名其妙的煩躁。有時候，他真想胡蝶像第一次拍戲時的那樣，天真活潑溫柔可愛，像隻無助的小鳥需要他這個男人的照顧和呵護。

那個男尊女卑的時代，面對在電影界如旭日東昇的胡蝶，林雪懷時常有種角色錯位的感覺。

愛情都是建立在物質基礎上的，面對這樣一個各方面都如此優秀的女人，自己又能擁有她多久？他常常這樣問自己。

是的，現在他與胡蝶的差距越來越大了，胡蝶是一顆冉冉升起的新星，而自己呢？

論長相，難以說得上是英俊小生，論演技，缺少天賦，論出身，自己一介平民毫無地位可言，算是一無是處啊！……

這種強烈的反差使得林雪懷內心的自卑感與日俱增。

為了保持男子漢的尊嚴，他經常無緣無故地在胡蝶的面前大發脾氣。

這些複雜的性心理，天真單純的胡蝶是無法體察得出來的，她始終對愛情和事業充滿著信心。

胡蝶不是友聯公司的員工，拍完《秋扇怨》後，她與該公司的合作也宣告結束。但同時，胡蝶的人生也開始了一個新的起點。

作為一名演員，她無疑已走向了成功的第一步。主演《秋扇怨》的成功，為她步入天一公司打下了良好的基礎。

那時的胡蝶還不屬於任何一家電影公司，所以沒有戲拍時，她也只有在家裡等待下次的拍攝機會。

好運連連

卻說這一天，胡蝶正在家裡閒坐，一邊漫無目的地流覽著一本過期的雜誌，一邊在心裡想：不能老是待在家裡等米下鍋了，應該主動出擊，應該到「明星」和「天一」這些公司去試試運氣——只是這兩家都是全上海數一數二的電影公司，要想擠進去恐怕不會那麼容易吧？……

正這樣胡亂想著，媽媽走進房間對她說：「寶娟，外面有一位邵先生和高先生想見你。」

胡蝶一時有些疑惑：「在我認識的朋友中沒有姓邵和姓高的呀？」

「聽他們講，他們好像是什麼天一公司的。」

「天一公司！」胡蝶大叫起來：「真是說曹操曹操就到，我的機會來了。」

原來，這天一公司由浙江寧波人邵醉翁創建。

邵醉翁於一九一四年畢業於神州大學法學系，曾在上海任過經濟律師，其人頗有經商頭腦，他在一九二二年轉入金融界，創辦了一家私人銀行，同時兼營商業，並開始進軍上海的娛樂業。他和張石川、鄭正秋及張石川的弟弟張巨川一起合夥經營舞臺，演過

文明戲。後來張石川等人創辦的明星公司推出《孤兒救祖記》獲得成功後，邵醉翁便也萌生了開拓電影業的想法。

邵醉翁於一九二五年五月創辦了天一電影公司，邵醉翁自任總經理兼導演。天一公司成立的當年，便拍攝了三部影片：《立地成佛》、《女俠李飛飛》和《忠孝節義》。

邵醉翁通過市場調查，把天一公司的作品定位在市民喜聞樂見的那種助弱鋤強、忠孝節義的故事，宣揚封建的傳統思想，以迎合小市民頭腦中的陳舊意識，以賺取票房。

胡蝶主演的《秋扇怨》獲得觀眾好評後，慧眼識才的邵醉翁發現了胡蝶是個不可多得的人才，於是這天他便和公司的編劇高梨痕一起來到胡蝶的家裡，意欲請她加盟天一公司。

邵醉翁是個比較爽快的人，他開門見山地對胡蝶說：

「胡小姐主演的《秋扇怨》我們看過了，很坦率地說，我們對胡小姐的形象和演技都比較欣賞，我個人覺得胡小姐在演藝界大有發展前途。」

「讓先生取笑了，」胡蝶欠欠身，謙虛地說道。從邵醉翁的話中，她感到一定又有片拍了。

這時在一邊的高梨痕說道：「我們今天到府上造訪，目的是想請胡小姐加盟我們天一公司，不知道胡小姐有沒有興趣，肯不肯屈尊俯就？」

事實上，在中華電影學校接受過西式教育的胡蝶，對於天一公司拍片的宗旨並不完全贊同。她覺得藝術應該不斷地創新，拍電影也是這樣，一味地走那些傳統、通俗的路子，則往往會走進死胡同裡。但是對於天一公司的邀請，她又不好拒絕，因為不管怎樣，這對她來說是個不錯的機遇。她當時的想法是：

要想成名，就得不斷地拍片。不然，觀眾遲早會把她給遺忘的。

胡蝶緩緩地說道：「能夠得到貴公司的青睞倒真是讓我受寵若驚了，只是不知我能不能夠勝任，你們公司最近有什麼片子要拍……」

「我們的意思是這樣的，」邵醉翁呷了一口茶，向胡蝶和盤推出了他的想法，「胡小姐，我們到這裡來，不是要請你演一兩部電影就算了結，我們想請你做我們的基本演員。」

胡蝶不覺遲疑起來：「我做基本演員，我能行嗎？」

「當然能行！」邵醉翁和高梨痕朗聲笑道，「像胡小姐這樣的演員不行的話，恐怕沒有幾人能行的了。」

機遇再次降臨到了胡蝶的身上，就當時來說，像胡蝶這樣僅僅只是出演了一二部電影的演員，就能夠被天一這樣的大公司聘為基本演員的，無異於一個奇蹟。當了基本演員，就不會像她現在那樣老是待在家裡等待片約，她可以天天到公司裡去上班，那樣對

自身提高將有很大的幫助。不僅如此，她每月還有固定的收入，這怎麼不是一個絕好的機會呢？

「承蒙你們看得起我，我要是不去的話，那豈不是太不識抬舉了。」胡蝶很爽快地答應了下來。

見胡蝶同意了，邵醉翁不禁大喜過望：「我們天一公司正需要像胡小姐這樣的人才，胡小姐能夠加盟到我們的隊伍，必將使天一公司壯大聲威。」

胡蝶忽然想起了林雪懷，他也有好長一段時間沒有接到片約了。如果林雪懷也能夠到天一去的話，那麼他們就可以天天待在一起了，他們還可以演配戲，那樣豈不是更好，想到這裡，胡蝶便對邵醉翁說道：「你們公司還需要男演員嗎？」

「胡小姐還有合適的人選？說出來看看。」邵醉翁興趣盎然地問道。

「就是那個林雪懷。」胡蝶興致勃勃地說，「說起來，他已主演了好幾部電影，《秋扇怨》裡的男主角就是他，聽說他還在明星公司裡演過戲，他比我出道還要早幾年呢。」

邵醉翁和高梨痕心照不宣地笑了一下。他們知道林雪懷，也看過他主演的電影，總覺林雪懷的表演缺少點什麼，以他的才能在電影界裡不會有什麼大的作為。他們當然也知道林雪懷和胡蝶的關係，公開地推辭肯定顯得不夠禮貌，於是邵醉翁語言委婉地說：

「對於拍戲來說，出道早晚倒不會有什麼。關鍵是個人有沒有發展的潛力。如果我沒有看錯的話，像胡小姐這樣的演員，雖然現在沒有大紅大紫，我看要不了幾年一定會在電影界裡走紅的。」

說話聽音，邵醉翁既然這樣說，胡蝶已知道他們無意讓林雪懷加盟天一公司，她也就不好再說什麼了。

當天，天一公司就和胡蝶達成了意向，邵醉翁向胡蝶開出了較為豐厚的薪水——每月固定工資九十塊，並向她下了大紅的燙金聘書。

美麗謊言

為了讓林雪懷分享她的喜悅，胡蝶當天下午就把這個飛來的喜訊告訴了林雪懷：

「雪懷，我被天一公司聘為基本演員了。」胡蝶歡呼雀躍地叫道。

「真的嗎？那真是太好了！」林雪懷抱起胡蝶轉起圈來，「瑞華，這是個不錯的機會，天一公司在上海也是數得上的大公司，從此你可以跨進當紅影星的行列了。」

「我還向他們提起過你哩。」

林雪懷聽了，心裡一下緊張起來，他不知道別人會怎麼看待他，於是林雪懷裝作不在意地問胡蝶，「他們又是怎麼對你講的？」

「邵先生說現在一時還沒有合適的片子，唉，要是我們能在一起演戲那該有多好，那樣的話我們就可以天天待在一起了。」

胡蝶不想傷了林雪懷的自尊心，所以向他撒了一個美麗的謊言。

林雪懷的心好像被刺了一下：「沒有片子拍就算了，瑞華，反正我已是天一的基本演員了，以後有機會的話我會向導演推薦你的。」

胡蝶的話對於林雪懷來講無疑是火上澆油，一個大男人還要靠女人「推薦」，還要靠女人在外面混飯吃，那還是什麼男人？他的心情於是更加惡劣起來：

「你以為你是誰呀，有角色就能推薦我，你也不是老闆。明星我都去過，天一又有什麼了不起的。」

單純的胡蝶實在搞不明白林雪懷的情緒眨眼之間怎麼會有這麼大的變化。

最近他們常常鬧彆扭。林雪懷說起來比她大幾歲，可是每次卻要胡蝶來哄他。現在，林雪懷又無緣無故地發起了脾氣，作為女孩子的胡蝶真想一走了之，可是她又是那麼地愛著對方，如果她走了，雪懷不是更加難過？

善解人意的胡蝶拉著林雪懷的手說：「徐筠倩現在差不多算是友聯的老闆娘」，我可以去找找她呀，雪懷，不要生氣好嗎？每次看到你生氣，我的心裡也怪難受的。」

林雪懷感動了，他彷彿看到了和胡蝶一起配戲的情景，他想起了他和胡蝶一起走過的日子。那些日子讓他感受到了初戀的甜蜜。

他不是不珍惜他和胡蝶之間的感情，只是現實的困境讓他的內心紛亂無比，林雪懷長歎了一聲，對胡蝶說道：

「瑞華，我沒有打算去做一輩子演員，幹這一行的，都是吃青春飯，作為男人，我想應該務實為本。我想去經商，這樣對我們以後的生活也有好處，等到我們有了小孩，你也不用去演戲了，那時我來養你。」

胡蝶的臉頓時飛上了一片紅雲，林雪懷的話像一股溫泉在她的心間緩緩地流淌。她仰起臉，癡迷地望著林雪懷說：

「雪懷，我愛你，我願意做你一生的愛人，不論你去做什麼，我都會支持你。」

林雪懷激動地抱著胡蝶說：

「瑞華，我很感謝上蒼讓我認識你，不論我以後的事業是成功還是失敗，我的生命裡能夠擁有你，這一生我已感到滿足了。」

好事多磨

一九二六年，胡蝶與天一公司簽訂了長期的合同，成為天一公司的基本演員。

這一年，天一公司一共拍了八部電影，而胡蝶則如陀螺一般地主演了其中的七部電影。

為了趕戲，胡蝶幾乎每天都是在水銀燈下度過的。這樣一來，她和林雪懷見面的機會就少多了。

但情感專一的胡蝶依然是一往情深地愛著林雪懷，她常常在拍片的空隙裡，抽時間來和林雪懷相聚。

這個時候的林雪懷作了一個比較明智的選擇，他離開了演藝界，開始涉足商場。

激流勇退，對於在電影界已不可能有多大發展前途的他來說，未嘗不是一件好事，只是眼高手低的林雪懷的投資項目顯得有些盲目，他在沒有經過慎重的市場調查的情況下就開起了一家酒樓。

初涉商界的林雪懷，在酒樓開張之初，靠著以前演戲時闖出的一點小小的名聲，還有一些食客給他一些面子，酒樓還略有贏利。然而，由於林雪懷對經商缺乏經驗，半年過後，林雪懷的酒樓便漸漸地衰退下來，每天在他這裡吃飯的人少得可憐，酒樓幾乎入不敷出。

他的那家酒樓的現狀讓胡蝶的父母也在一邊乾著急，胡少貢不止一次地叫女兒勸說林雪懷把酒樓放棄算了。

胡蝶想起林雪懷的性格，很為難地歎了一口氣說：

「爸爸，雪懷是個很要面子的人，現在那家酒樓已經成了他的精神支柱，如果叫他半途而廢的話，他肯定是不會同意的。」

「面子有那麼重要麼？」胡少貢沒好氣地說，「當初我就勸說他不要去開什麼酒樓，投資太大，他又沒有什麼社會關係，怎麼辦得下去？現在把酒樓轉讓掉，還可以有些本錢改行做其他的生意。再往下拖，只怕到時越虧越多了。年輕人嘛，應該務實為本，我看這個林雪懷，好像有些好高騖遠，做事不切實際。」

「做生意嗎，有賺有虧，時間久了，說不定慢慢地會好起來的。」胡蝶安慰著父親。

「但願如此吧，」胡少貢長歎一聲，說：「就怕到時是死要面子活受罪啊。」

胡少貢說的沒錯，日子一天天過去了，林雪懷的酒樓不但毫無起色，反而每況愈下，難以為繼。

與林雪懷形成強烈對比的是，胡蝶在電影界裡的成就卻如日中天：她主演的那幾部片子為天一公司創造了豐厚的利潤。

其他電影公司見到古裝片有利可圖，便紛紛改弦易轍，一時間電影界裡形成了一股古裝片的潮流，而胡蝶，無疑是這股潮流中的佼佼者。

因為片子越來越多，胡蝶和林雪懷單獨相處的時間也越來越少，但她對林雪懷的愛沒有產生過半點的懷疑和動搖。胡蝶把林雪懷當做了她一生的愛人和依靠。每當胡蝶從攝影棚裡出來，疲憊不堪的她一想起林雪懷的音容笑貌，心裡便充滿了無限的柔情。

這天，拍完戲的胡蝶沒有急著回家，而是逕直往林雪懷的酒樓趕來。她已經有好幾天沒有見到林雪懷了，他的酒樓讓她在心裡為之牽掛。

胡蝶來到酒樓，只見裡面一片狼藉，幾個夥計也是一臉驚慌不定的神色，看他們那副樣子，好像這裡遭受過洗劫一樣。

「這是怎麼啦，酒樓裡發生了什麼事？」胡蝶慌忙向夥計問道。

「老闆借了高利貸，沒錢還，被人砸的。」一個認識胡蝶的夥計悄悄地告訴她說。

「酒樓生意不好麼？借的錢到現在還沒有還？」

「好什麼呀，」那夥計歎了一口氣說，「店裡賣出去的錢只夠還別人的利息的，要是生意不好時，這利息都沒得還的了。這不，剛才來的那幫人還向老闆威脅著要錢哩。」夥計一邊說著，一邊搖了搖頭。

正說著時，只見林雪懷從樓上走了下來，他的眼睛腫得老高，顯然是被人打的。

「雪懷，你傷得重不重，有困難可以跟我講呀，」胡蝶心疼地說，她從錢包裡取出一沓錢遞給林雪懷，「這些錢，你先拿去把利息交了吧，不夠的話我明天再送一點來。」

「誰說我差別人的錢了！」林雪懷向幾個夥計狠狠地瞪了一眼，說著把錢往胡蝶的包裡直塞。林雪懷不想在胡蝶的面前丟了那副面子。

胡蝶擋住林雪懷的手：「雪懷，不要瞞我了，我們之間還要分這些麼？」

「我不要你的錢！」林雪懷的聲音提高了八度，「我是個男人，哪有大男人用女人錢的，講出去也不怕別人笑話，酒樓的事有我在頂著，你就不要操心了。」

「雪懷，你是不是不愛我了！」胡蝶跺著腳、著起急來，「做生意哪能少了錢的，就當我借給你的行不行？如果以後你的生意有了起色的話，再還給我也不遲呀。」

見胡蝶這麼說，林雪懷只好把錢收了起來：「好吧，等有了錢我一定還給你。對了，過幾天就是你的生日了，到時請伯父伯母過來，我為你好好慶賀。」

胡蝶聞言心裡湧起一股熱流：自己的生日本人都差點忘了，難得雪懷還記得這麼清楚──她沒有看錯，雪懷是愛她的。有了這份愛，那些偶爾的委屈又算得了什麼地？有了這份愛，自己即使再辛苦，也是值得的了。

林雪懷此時的心情極為複雜，一方面，他為擁有胡蝶這樣的戀人而感到自豪；另一方面，胡蝶的崛起又讓他感到一種無形的壓力。

他是演員出身，自然有演員的獨到目光，從他第一眼見到胡蝶開始，一種直覺就讓他覺得胡蝶日後一定會成為電影界的一顆明星。但他沒有想到胡蝶的成名來得這樣迅速，以致於讓他有一種無所適從的感覺。

與胡蝶的成名形成強烈對比的是，他在事業上是如此的衰敗，他的酒樓是如此的不景氣，經商的不順利更加削弱了他的自信。

有時候和胡蝶在一起，看到公眾對她那種近乎狂熱的崇拜，他常常會升起一種自慚形穢的自卑感。

偷嘗禁果

「這是胡蝶的男朋友。」別人在介紹他的時候經常會這樣說，彷彿林雪懷成了胡蝶的一種陪襯。在這種情況下，林雪懷的喜怒變得反覆無常令人無法琢磨。

在林雪懷的眼中，他與胡蝶之間不再像初戀那樣親密無間，他與胡蝶之間有一條無形的鴻溝讓他無法逾越。林雪懷有種彷徨不安、不知前路在何方的茫然。

林雪懷在這種矛盾的心情中，和胡蝶的關係變得十分微妙，變得若即若離。

這一天，是農曆二月二十一日，胡蝶的生日。

還不到中午，林雪懷就在酒樓的大門外貼出告示，宣告停業一天。他要在他的酒樓裡為胡蝶舉行一場別開生面的生日晚宴。

當胡蝶從攝影場趕到酒樓時，林雪懷早已在那裡恭候多時了。林雪懷手裡捧著一大束火紅的玫瑰：

「瑞華，祝你生日快樂！」

林雪懷很紳士地將玫瑰花送到胡蝶的懷裡，然後挽著胡蝶走進酒樓。

二樓的餐廳裡，留聲機上正在放著柔美的音樂，一張桌子上擺了一個特大的蛋糕，餐廳的四周則放著姹紫嫣紅的鮮花，一切給人一種浪漫溫馨的感覺。

女人的骨子裡面對鮮花有一種天性的親和感，面對著眼前一片花的世界，花的海洋，胡蝶被感動了，她臉上洋溢著的笑容讓人感到那是一個戀愛中的女人才有的那種幸福。

「雪懷，你對我真是太好了。」胡蝶在林雪懷的臉上很調皮地像隻小鳥那樣輕輕地啄了一下，「你把我看得這麼重要，讓我怎樣感謝你呢？」

林雪懷有些得意：「這是我應該做的，只要你高興我就滿足了。你喜歡這樣佈置嗎？」

「就是太花錢了，何況你現在的生意也不是很好。」

「在今天這個日子，談錢豈不是對我們愛情的褻瀆，我們先不說這個好嗎？」林雪懷的身子傾了過來，他微啟的雙唇向胡蝶湊了過去。他的雙眼在訴說著一種慾望。看著秀色可餐的胡蝶，看著她腮幫上那對好看的小酒窩，林雪懷此時真想把胡蝶一口吞進肚裡。

「等一下，你看我爸爸他們來了。」胡蝶一手擋著林雪懷，一邊向後退去。

「瑞華，生日快樂！」胡少貢夫婦滿面春風地走上樓來了，胡蝶不好意思地低下了頭。

生日宴會開始了，四人一邊吃著酒菜，一邊拉著家常。

「瑞華長這麼大還沒有過過這樣的生日呢，真是難得雪懷有心了。」胡蝶的母親滿心歡喜地說。

未來女婿這樣心疼女兒，當媽的當然是喜不自禁了。

「瑞華現在都是明星了，過生日當然要上些檔次才行，不然的話，不要是說她，就是我心裡也會感到難受的。」林雪懷討好地說，「要不是怕引起外界那些記者的干擾，我還要辦得再排場一些，像瑞華這樣的人物，過生日應該與眾不同的。」

胡少貢在一旁說道：「不要太花費了，俗話說兒生日，母過苦，過生日嗎，無非是自家人在一起吃個飯、圖個團圓就行，沒必要搞得那麼鋪張，你們以後花錢的地方還多著呢。」

一家人談笑風生地吃著酒菜。酒過三巡，胡蝶忽然想起晚上還有一場戲要拍，便連忙對林雪懷說：「哎呀，我還有一場夜戲要拍，你們先吃吧，等一下我再趕回來。」

林雪懷伸向盤子裡的筷子停住了：「今天是為你過生日，晚上就不去了。」

「雪懷，」胡蝶有些歉意地望著林雪懷說，「我真的很感謝你為我辦了這麼一個生日宴會，只是攝影場裡有許多人在等著我回去拍戲。我剛進公司沒有多久，不去的話可能會給別人的印象不好，等一會兒我再來陪你好嗎？」

林雪懷望了望胡蝶，他從對方的眼中知道他留不住胡蝶。

他忽然覺得自己有些委屈，自己花費了那麼大的心思為她過生日，可是在她的眼裡這也許只不過是很平常而已。

林雪懷沒有再說什麼，他低頭喝了一大口酒，自顧自的吃起菜來，但他的眼眶裡分明噙滿了淚水。

「讓她去吧，年輕人應該以事業為重。」胡少貢勸慰著林雪懷。

胡蝶站起身，她看了林雪懷幾眼，最後還是依依不捨地趕回了天一公司。

等到胡蝶拍完戲，趕回酒樓時，林雪懷已喝得酩酊大醉。

她的心裡不覺一酸：我這樣做究竟是為了什麼？

此時，胡蝶的心裡說不出是種什麼樣的感覺，一定是我的中途離去才使他醉成這樣的，胡蝶感到有些內疚。

她走過去，費了好大的勁才將林雪懷弄到沙發上躺了下來。

「瑞華，不要離開我，瑞華！」

忽然，林雪懷像受了驚一樣地大聲叫了起來。他顯然是在說夢話，他的眼睛依然緊閉著，他顯然不知道他的瑞華此時已經來到了他的身邊。

胡蝶的雙眼模糊了。他心裡一定感到委屈吧？

女人的天性讓胡蝶的心裡湧起了母性的柔情。此時，醉中的林雪懷讓胡蝶覺得他像自己的一個弟弟一樣需要她的照顧。

她不覺責備起自己來，其實那場戲又何必非要在今天晚上拍呢？她已經為天一拍了那麼多的電影，何必要如此認真，把一個好好的生日宴會給攪散了。

夜已深，在這個萬籟俱靜的時刻，多少有情人在愛情的菩提樹下表露心跡，多少有情人在情感的莊園裡訴說著他們不老的誓言……

胡蝶懷念起和林雪懷初戀的那段日子來，初戀的日子是多麼值得留戀和回憶啊，那個時候的他們在心裡都把對方裝得滿滿的……

可是現在，鮮花憔悴人已醉，那些綠肥紅瘦的往事似乎顯得縹緲而又遙遠。胡蝶凝視著燈光下的林雪懷，望著這個實實在在的林雪懷，她覺得自己的內心有了一種依託，她的心裡泛起了萬千的柔情……

「雪懷，你把我娶過去好嗎？我要做你的新娘，我要做你今生唯一的戀人……」

胡蝶俯下身去，輕輕地吻著林雪懷，她雙眼微閉，嘴裡喃喃地發著夢囈一般的聲音。

林雪懷其時正處於一種朦朦朧朧的狀態中。

原來，胡蝶走後，林雪懷的情緒一下低落下來，自己辛辛苦苦地辦的這場生日宴會對於胡蝶來說只不過是一般的聚會而已，自己可是忙了大半天了。當時他想這個別開生面的生日一定會讓胡蝶感到萬分的驚喜，他和胡蝶之間的距離在這個特別的夜晚說不定能夠更進一層，說不定就在胡蝶的十九歲生日的這天偷吃禁果，和她一起共浴愛河……

可是她卻走了，走得義無反顧走得毫不猶豫，眼前的一切在她的眼裡似乎是過眼雲煙一般，這怎麼不讓他黯然神傷呢。

曲終人散，燈光黯淡，整個酒樓此時一片寂靜。望著空空蕩蕩的酒樓，林雪懷不覺悲從中來，他更感到一種無盡的孤獨吞噬著他。面對滿桌的佳餚，他忽然想找個地方痛哭一場。

想想自己，從藝無起色，經商又陷入如食雞肋的尷尬境地，生活的種種不如意讓他感到自己太失敗了，林雪懷覺得自己就是一個潦倒落魄的可憐人。胡蝶卻在為她辦的生日宴會上為拍一段小戲而棄我而去，又有誰知道那是不是一個藉口！

罷罷罷！人家現在是當紅影星，而我林雪懷有何德何能，竟然能擁香憐玉，權當沒有認識她，權當那只不過是一場煙消雲散的春夢吧。不大一會兒，林雪懷就伏在桌子上迷迷糊糊地睡著了。

等到胡蝶回來、將他扶到沙發上時，他方有所感覺。他知道那個人可能就是胡蝶，他忽然有些自暴自棄，一種逆反心理讓他不想說話，他覺得只有那樣他的心裡才好受一些。

直覺告訴林雪懷，胡蝶此時一定在目不轉睛地凝視著他。他忽然又覺得自己有些不近人情，有些過於虛偽了。瑞華能夠這麼晚了還來看他，就足以證明她的心中是裝著他的呀，在今天這個值得紀念的日子裡，又何苦弄得大家都不開心呢？

林雪懷有些後悔自己的酒喝得太多了，當胡蝶俯在他的身上、夢囈喃喃地向他訴說心事時，林雪懷努力睜開惺忪的睡眼，一臉迷茫地望著胡蝶……

胡蝶望著他憔悴的臉，淚水頓時流了出來，她柔柔地說：

「雪懷，我愛你，我要做你的妻子。」

這句話林雪懷不知等了多久，其實他辦這個生日宴會不就是為了胡蝶的這一句話麼？

林雪懷雙手撫摸著胡蝶的秀髮，像是不相信似的問道：

「瑞華，你說的是真的嗎？」

胡蝶的心此時早已化作了一江柔情無限的春水……

「真的，雪懷我要嫁給你，雪懷，你向我求婚吧！」

林雪懷被感動了，他緊緊地抱著胡蝶，動情地說：「瑞華，你就是我生命的希望，只是我現在一事無成，讓你嫁給我，實在是委屈你了。」

「我不在乎這些！雪懷，只要你真心的愛我，我就心滿意足了。我們都還年輕，我們可以用雙手創造未來，一切都會有的。」

「那就讓一切都有的時候，我再來娶你。瑞華，到那時我賺夠了大把的鈔票，找回了做人的成就感，我要讓全上海的人都知道你是我的妻子！你相信我嗎，瑞華？」

「我相信你，雪懷。」胡蝶被林雪懷的話打動得淚水漣漣。

燭光中，林雪懷發覺胡蝶是世界上最美的女人，經過這一番互訴衷腸，他那顆冰封的心早已被胡蝶的柔情漸漸地融化。他感到有一縷春風滲入到了他的每一個毛孔，林雪懷捧起胡蝶的臉，將自己滾燙的嘴唇印在了胡蝶那風情萬種的玉唇上……

訂婚儀式

一個月以後，也就是一九二七年三月二十二日，胡蝶和林雪懷在上海北四川路上新落成的月宮舞場舉行了隆重的訂婚儀式。

在當時，人們是頗為看重訂婚儀式的，一旦宣佈訂婚，就等於說建立了夫妻關係，如同現在拿了結婚證一樣，會受到法律的保護。

胡蝶其時已是電影界的明星，她的訂婚宴會自然辦得頗為隆重，除了雙方的家人外，社會各界和胡蝶、林雪懷認識的名流要人也雲集月宮跳舞場。

胡蝶發軔於「友聯」，成名於「天一」，所以這兩家電影公司的人都趕來為胡蝶捧場。

「瑞華，恭喜你了。」徐筠倩和她的未婚夫陳先生齊聲向胡蝶問好。

「筠倩，這麼長時間了也不來看我，是不是又在拍什麼好的片子啊？」

「哪裡在拍片子，我都快要嫁為人婦了。」徐筠倩看著陳先生說道，她的臉上洋溢著戀愛中人才有的那種滿足和幸福。

「胡小姐，恭喜你！」天一公司的邵醉翁等人也趕來向胡蝶祝賀，「胡小姐，你這幾天可以不必天天來公司，如有片拍的話我們會派車來接你過去。」

正在這時，只聽司儀高聲叫道：「明星公司的張石川先生、鄭正秋先生、周劍雲先生和卜萬蒼先生前來祝賀。」

胡蝶聞聽不禁大喜過望，要知道此時在上海的電影界裡，明星公司可是一百坐著龍頭老大的地位，而來的這幾位也俱是大腕級的人物。胡蝶出於對他們的尊敬，給明星公司也發了請帖，可怎麼也沒有想到明星公司的這「四巨頭」會親自前來捧場。

無疑，他們的出現不但給胡蝶抬高了身分，同時也增加了些許的神祕。這是因為胡蝶和明星公司素無來往，而林雪懷和他們也只是有一片之緣，拍完《最後之良心》後，他與明星也就沒有打什麼交道了。以林雪懷的知名度，是請不動明星公司的。而此刻，明星出動了這麼大的陣容，難道僅僅是為了祝賀胡蝶的訂婚儀式麼？

大家正這樣想著，張石川等人已從外面走了進來，一一與電影界的同仁相互寒暄落座。

天一公司的邵醉翁悄悄地問道：「胡小姐與明星沒有什麼來往，他們幾位怎麼來了？」

「不清楚，只怕是醉翁之意不在酒啊！」

友聯公司的陳先生也低頭問徐筠倩：「胡小姐跟他們很熟嗎？」

「好像沒有什麼來往。」徐筠倩搖了搖頭，「也許是為林雪懷吧，他以前在明星拍過片子的。」

陳先生聽了，不以為然地說：「僅僅是一個林雪懷，不要說他現在改了行，就算他現在還在演戲，只怕也無法搬動這明星的四巨頭。」

「真是郎才女貌金童玉女啊。」卜萬蒼羨慕地對林雪懷說。

「卜先生，你和張小姐現在進展如何？」林雪懷春風滿臉地問道，他問的是卜萬蒼和張織雲之間的事情。

「情人是沒得做的了，」卜萬蒼答非所問地說，「胡小姐現在人氣驟升，我們可是經常在提及胡小姐的。」卜萬蒼一語雙關地向胡蝶透露著邀其加盟的資訊。

「卜先生說笑了，」胡蝶謙遜地說。

這時她發現卜萬蒼的後面站著一位氣質憂鬱的女子，似乎在哪裡見過一樣，便遲疑地問道：「這位小姐看起來好面熟……」

卜萬蒼這才想了起來，連忙給胡蝶引見道：「你看我，差點把這正事給忘了，你們還是同行哩，這位就是……」

「是阮玲玉阮小姐吧，」不等卜萬蒼說完，胡蝶就搶著說，「我看過你主演的《掛名夫妻》，阮小姐演得真好！謝謝你來為我們捧場。」

阮玲玉淡淡地笑了一下算是作了回答，她的眉目中似乎天生就有一種憂鬱的氣質。

「阮小姐可是我老卜挖出來的一位人才哩。」卜萬蒼的話語中透著一股自得之意。

「卜先生說得極是，」阮玲玉說道，「若不是卜先生，我還不知是在過著什麼日子。」

……

「阮小姐，我來為你引見幾位朋友。」胡蝶拉著阮玲玉的手向舞廳中央走去。

胡蝶的訂婚儀式引來明星公司的巨頭明星前來祝賀，使得胡蝶正式結識了張石川、鄭正秋、周劍雲以及日後蜚聲影壇的阮玲玉。而明星公司出動了如此大的陣容，也向胡蝶發出了一個信號，那就是暗示他們對胡蝶的青睞。

此時的中國社會正處於動盪之中，始於一九二五年的大革命風暴正向全國蔓延；一九二六年七月開始的國民革命軍北伐已席捲半個中國。就在胡蝶訂婚的第二天，即一九二七年三月二十三日，上海的工人舉行了著名的武裝起義，北伐軍隨即開進上海，市民們紛紛走上街頭，慶祝革命勝利。

失落與迷惘

舉行完訂婚儀式，林雪懷明顯感覺到了別人眼裡羨慕的目光，他臉上一掃平時的晦氣，他開始感到了生活的意義。

林雪懷此時少了先前的浮躁，他又像開始認識胡蝶時那樣，一往情深地愛著胡蝶。

訂婚儀式無疑使林雪懷拿到了與胡蝶組合家庭的許可證，如果說以前他還懷疑過胡蝶對他情感的真實度的話，那麼現在一旦宣佈訂婚，也就意味著林雪懷在這場情感的角逐中成為了最大贏家。

林雪懷對未來的生活充滿了自信。儘管自己酒樓的生意一直不景氣，但胡蝶的事業正蒸蒸日上，胡蝶在影業界的前途誰也不敢估量，有了這樣一位準妻子，還愁沒有好日子過麼？

林雪懷躊躇滿志，他對胡蝶傾注了無微不至的關懷，他幾乎像一個老媽子那樣地伺候著胡蝶。

他的這分過度的關心，讓胡蝶都有些過意不去。胡蝶幾次都勸說林雪懷不要那樣過分的對待她，但林雪懷渾然不在乎。比如胡蝶因為趕片而要拍夜戲時，他則常常守在攝影棚，等待胡蝶一塊回家。

面對林雪懷的關愛，胡蝶有時覺得自己對他的感激似乎大於對他的愛。每當她看到林雪懷不亦樂乎地為她做著一切時，她的心裡就特別的感動。她總想好好地回報一下雪懷，無奈只是自己實在太忙了。

胡蝶的片約越來越多，她時常在夜間拍片，這樣與林雪懷在一起的時間也就越來越短。而林雪懷對胡蝶的這種工作也漸漸的適應了，他只有在來了興趣時，才到攝影棚裡偶爾接一下胡蝶。

面對林雪懷的這種懶散，胡蝶感到有些失落，是他們已經走過了初戀的狂熱，趨入理性的平淡，還是被那些瑣碎的現實生活磨去了對愛情的熱情呢？

她是愛雪懷的，她也相信，雪懷也同樣愛著她，只是她為什麼會感到如此的失落和迷惘？

此外，林雪懷的那間酒樓也一直讓她牽腸掛肚。

林雪懷與胡蝶訂婚後，本以為酒樓的經營會因為胡蝶的名人效應而有所好轉，然而，除了他訂婚的那幾天客源多一些外，其餘的時間裡依然如故。為此林雪懷極為苦惱，他在考察了同行的酒樓後，找出了自己的缺點：他的酒樓既不像街頭的小店那樣大眾化，也缺少那些三大酒樓的豪華氣派。為此林雪懷決定要重新裝飾酒樓。

於是他四處籌錢，又在胡蝶手裡「借」了一些，將酒樓包裝得煥然一新。可是過了一陣後，他的酒樓依然是門可羅雀車馬稀。

對於林雪懷酒樓的這種現狀，胡蝶也是苦惱不已，她只能時常資助林雪懷一些錢，希望他的生意能夠好起來。

徘徊在攝影棚和林雪懷之間的胡蝶，大部分的時間都花在攝影棚裡。胡蝶是一位對自己有很高要求的演員，這時的她慢慢地發覺天一公司那種粗製濫造的製片作風使她難成大的氣候。

正當胡蝶為此感到彷徨時，一九二七年底，大約在冬季，著名的明星公司正式向她發出邀請：明星公司歡迎胡蝶前來加盟。

胡蝶頓時陷入兩難境地裡。如要去明星，就得先與天一公司解除合同。但胡蝶覺得天一公司對她有知遇之恩，而她現在是天一公司唯一的台柱演員，讓她立刻「撤柱走人」？她還真有些於心不忍。

為此，胡蝶徵求了林雪懷的意見，她向林雪懷談了自己的顧慮，何去何從，她希望林雪懷能為她拿個主見。不管怎樣，林雪懷也是演員出身，他應該拎得清其中的分寸的。

林雪懷對胡蝶優柔寡斷的樣子有些氣惱，他搞不懂胡蝶怎麼會有這麼多的顧慮，他慫恿胡蝶說：

「肯定可以一走了之啊，不論從哪個方面來講，天一公司是無法同明星公司相提並論的！所謂大樹底下好乘涼，你看看人家阮玲玉小姐，只在明星演了一部戲，可是她的

名氣卻可以抵得上你所有的影響了。這個時候，根本就沒必要有那麼多的顧慮，要知道過了這個村，說不定明天就沒有那個店了。」

「這個道理我當然知道。」胡蝶說。

「既然你知道這些，那你還磨磨蹭蹭的幹什麼？有了明星這樣的大公司為你鍍金，要不了多久，你胡小姐可要光芒四射了啊！」看到胡蝶猶豫不決的樣子，林雪懷繼續為她打著氣，「有這麼好的機遇不知道把握，到時候可是要遺恨終生的。樹挪死，人挪活，天一公司的那一紙協議其實又算得了什麼，犯得著為它花費這麼大的心思嗎？」

「雪懷，你說的這些利害關係我又怎麼會不懂呢。」胡蝶若有所思地說，「你說的有你的道理，可是我也有我的難處啊。你應該知道，現在的天一公司雖然沒有讓我成為紅極一時的人物，可是我今天所擁有的不都是天一所給我的麼？若沒有天一給我機會，明星公司那些重量級的人物又怎麼會知道我胡蝶？古人常說滴水之恩，當湧泉相報，我現在如果一走了之的話，於情於理似乎有些說不過去。」

「女人真是頭髮長，見識短，婦人之仁，何以成就大事！」林雪懷見胡蝶頑固得不可理喻，氣呼呼地回他的酒樓裡去了。

胡蝶還是感到左右為難。在她的內心裡，她是想早日地進入明星公司的，只是她想到天一公司的邵先生對她一直不薄，而且現在她又是天一的台柱，她要是一走了之的話，天一公司肯定會受到一定的影響。

胡蝶是一個頗講職業道德的演員，雖然她知道邵先生是一個寬宏大量的人，但自己若真的提前退出的話，胡蝶一時還真有些於心不忍。

就在胡蝶為這件事舉棋不定的時候，一九二七年底至一九二八年初，天一公司發生的幾件事最終讓胡蝶離開了邵醉翁的攝影棚。

最重要的一件事是美女演員陳玉梅的出現。

從一九二七年開始，也許邵醉翁意識到胡蝶久非池中之物，於是力捧另外一位女影星陳玉梅。陳玉梅出道很早，但她在影壇中一直沒有多大的名氣。一九二七年，陳玉梅加入到天一公司，邵醉翁讓她一連主演了好幾部影片，就在拍片的過程中，邵醉翁與陳玉梅由戲生情，雙雙墜入愛河。沒過多久，陳玉梅就成為了邵醉翁的妻子。雖然陳玉梅的演技並沒有什麼過人之處，但她既然已成為老闆娘，當然也就有了很大的優勢。於是，陳玉梅很快替代了胡蝶而成為公司的台柱。

這對於胡蝶來說，自然是一個很好的退出機會。

一九二八年的三月，胡蝶離開了天一公司，加盟到了大名鼎鼎的明星公司。

這一年，胡蝶才二十歲。

這天下午，胡蝶難得正常下班回家。半路上，她忽然想起林雪懷來，聽說他的酒樓生意一直不大好，也不知現在怎麼樣了？她決定到酒樓裡去看看。

此時已是傍晚時分，應該是酒樓生意最好的時候，可是當胡蝶趕到酒樓去的時候，卻見到那裡門可羅雀，酒樓裡稀稀落落地坐著三兩個客人，一幫夥計也是沒精打彩地站在一邊、不知幹些什麼才好。林雪懷則是雙目無神、一臉愁容，幾天沒見面，胡蝶覺得林雪懷比以前消瘦了許多。

見到胡蝶，林雪懷黯淡的目光頓時放出光彩來，彷彿是溺水中的人見到了、根救命的稻草，他三步並成兩步走到胡蝶的跟前，話語中明顯的帶著一種說不出的激動：

「我正要去找你呢，你來得實在是太好了。」

「有什麼事嗎？雪懷。」胡蝶關心地問道。

見到胡蝶這樣一問，林雪懷倒顯得有些不好意思起來，一副欲言又止的樣子。最後，他看起來好像是作了很大的努力，這才對胡蝶說：

「這句話我真的不知道怎麼向你說才好，今天銀行又來人了，我貸的錢如果再還不上的話，他們說就要封我的酒樓了。」

「四百塊就夠了，」林雪懷急急地說，「有了這筆錢，我的酒樓就可以度過這陣危機了。」

「還差多少錢？」胡蝶連忙問道。

胡蝶這天帶的錢沒有那麼多。在林雪懷的辦公間裡，她從錢包裡掏出三百塊錢遞給林雪懷說：「我今天就帶了這麼多，剩下的我明天再帶來給你。」

說到這裡，胡蝶又停頓了一會兒說：「雪懷，也許我爸爸當初說得對，酒樓的生意既然一直不太好，我看你不如把它賣了，另外做些別的生意，也許比這個要好一些。」

林雪懷聽了一張臉立即黑了下來，就好像誰揭開了他內心的傷疤一樣，他有些不耐煩地對胡蝶說：

「這可是我保命的飯碗，說什麼也不會把它扔了不管的，做生意都是這樣，有賺有虧，說不定過一陣酒樓的生意會好起來的。」

胡蝶見到林雪懷這個樣子，知道自己說中了他的痛處。他是個極要面子的人，酒樓成了他的一塊心病，還是不提它罷。

可是，不講這些又能說些什麼呢？

兩人一時無話，房間裡一時不覺有些沉悶。

過了一會兒，林雪懷才悠悠地說道：

「還是做女人好啊，女人出來闖世界比男人容易一些」，一旦闖出來了的話，別人會說她多麼地有本事，如果沒有闖出來的話，她還可以伸手向男人討錢用，沒有人會說她怎麼樣。可是我們男人就不行了，男人從來到這個世界的那一天起，就註定要在這個世界上闖出一番天地來，特別是對那種有強烈事業心而又時運不濟的人來說，可真是慘不可言。當男人遭受到失敗的時候，要知道他的內心是多麼的痛苦？當一個男人向女人要錢用的時候，你可知道他是一種什麼樣的心情？」

林雪懷一臉淒苦，露出一副悲天憫人命運不濟的愁容。

胡蝶見林雪懷又在她的面前大發感慨，彷彿他是這個世界上最為不幸的人一樣，一時還真不知怎樣說才好。她不知道林雪懷為什麼會把男人的名利看得如此的重要，也許是他太要強了吧？可是不管怎麼說，至少他的身邊還有她呀，何必自尋煩惱呢？

想到這裡，胡蝶握住林雪懷的手說：

「雪懷，你不必為這麼一點小事放不開，我們倆在一起，又有什麼不可以面對的呢，來日方長，我們應該看得遠一些。我現在進了明星公司，你應該為我感到高興才對，你的身邊還有我，我會支持你的。」

「但願如此吧。」林雪懷心不在焉地應了一聲。

他這天的心情壞到了極點。作為一位男人，身邊有著這麼優秀的一位女人，等於就是他面前的一座大山。胡蝶在事業上一帆風順，可是他在商場卻江河日下，兩人之間形成了強烈的反差，他心理的壓力是與日俱增。如果女人太強了的話，往往看不起她身邊的男人的，林雪懷想起了不知是誰說的這一句話。如果說開始他與胡蝶訂婚後感到生活充滿了陽光的話，那麼現在他對於自己的前途則感到一片茫然和困惑，有時候他覺得胡蝶好像根本就不愛他，她與他來往也許是看在一紙婚約的份上，也許胡蝶的心裡只是在同情他這個落魄之人吧？……

情人之間的約會應該是充滿溫馨和甜蜜的，可是胡蝶和林雪懷的關係隨著時間的推移，卻漸漸地變得微妙起來。

對胡蝶而言，先前的那種神祕感和興奮感不見了，有的只是一種義務，一種責任。

在胡蝶的心裡，她希望林雪懷的酒樓儘快地好起來，她清楚只有這樣，他們之間的關係才會有所好轉。然而，林雪懷的那家酒樓卻如脫了皮的枯樹一般，再也難見起色了。好幾次，債主逼上門來要封他的酒樓，都是胡蝶慷慨解囊救了林雪懷的燃眉之急。胡蝶為此也苦惱不已。沒有辦法，她只好全身心地投入到攝影棚裡，借那種緊張的工作來分散注意力，勉強得到一種解脫……

恩斷義絕

胡蝶的事業如日中天，她在明星公司的薪水也水漲船高，大約在《火燒紅蓮寺》拍攝完畢的時候，明星公司將她的薪水加到了二百六十元。

加薪對於胡蝶來說當然是欣喜異常了，她從老闆們為她開的薪水中看出了她在公司裡的價值。她的這份薪水比她在鐵路上當官差的父親可要高出好幾倍，這怎麼不讓她高興呢？

人逢喜事精神爽。胡蝶在高興之餘，不覺想起了未婚夫林雪懷，要是他知道自己加了薪水也會高興嗎？要不要把這個好消息告訴他呢？

胡蝶想到這裡的時候，不知為什麼有些猶豫起來，因為她想起了林雪懷那家只賠不賺的破酒樓，自己不知道為他貼進去多少錢了。其實那個酒樓根本就沒有存在下去的理由了。如果他知道自己加了薪水以後，會不會乘機向她借更多的錢？

胡蝶倒不是心疼她的錢，只是這樣無意義地花錢，實在是沒有什麼價值。以後她的日子還長，應該為將來的事情做好準備了。

胡蝶有了新的想法，她想和父親一起合夥開一家新的商貿公司，讓他的父親來做前期的準備工作，等到一切順手的時候再讓林雪懷參入其中的管理。

林雪懷知道胡蝶的這個想法後，心裡不覺失落無比。他對胡蝶送他的這半個公司一點也不感興趣。他的酒樓已經難以為繼了，他本來是想向胡蝶再借些錢的，可是這一下沒有指望了。沒有胡蝶做後盾，他的酒樓就像一個嚴重缺血的病人得不到新鮮血液一樣只有等死了。酒樓一旦倒閉的話，他林雪懷顏面何在？

在林雪懷的心裡，那家酒樓就是他的一面旗幟，是他的精神支柱，他實在難以面對這樣一個殘酷的現實。

在一個落葉四處飄零的下午，林雪懷的酒樓被人拆得七零八落，林雪懷神情木然地看著這家他一手經營的酒樓化為烏有。

林雪懷此時覺得他自己就像這家酒樓一樣，內心的建築在轟然崩塌。他不覺把身體靠在一棵梧桐樹上，痛苦地閉上了眼睛。

林雪懷長歎一聲：「你要知道，它可是我立命的本錢啊，你卻眼睜睜地看著它倒閉。」

「雪懷，你不要為它難過……」胡蝶挽起了林雪懷的胳膊，她的話語中充滿了柔情。

「雪懷，長痛不如短痛，再說，你可以到我和父親合夥開辦的公司裡來幫我，這樣不是很好麼？」胡蝶理解林雪懷此時的心情，她小聲地安慰著林雪懷說。

「一個堂堂的男子漢大丈夫，卻要靠女人來吃飯，你知不知道他是一種什麼樣的心情？哪個男人喜歡靠女人吃飯，哪個男人不想幹自己的事業？」林雪懷掙脫胡蝶的手臂，大聲地叫了起來。

「雪懷，你怎麼還對我說這樣的話，難道你還不相信我麼？難道你還看不出來我對你的情意？我的人都是你的了，我的一切都是你的，我們之間還用分得這麼清楚嗎？」胡蝶的聲音不覺顫抖起來，她的眼眶中噙滿了淚水。

林雪懷看到胡蝶的這個樣子，覺得自己剛才是有些失態。他拉著胡蝶的手，有些訕訕地說：「好吧，我過兩天就到那裡去，不管怎樣也有個打發時間的地方。」

沒過多久，林雪懷到胡蝶開的公司裡去料理生意場上的事情。

可是好勝心強的林雪懷總有一種寄人籬下的窘迫感，所以他在那裡沒有絲毫的自信，一天到晚沒精打彩的。胡蝶的父親見林雪懷這副死氣沉沉的樣子，心裡不覺感到無端地厭惡，許多業務上的事情便也懶得與他商量，林雪懷在公司裡覺得自己像個局外人一樣。

很多時候，林雪懷會陷入胡思亂想中，他時常覺得胡蝶現在可能已經不會愛他了，那樣一個光芒四射的當紅女明星，怎麼會看得起像他林雪懷這樣的一個小人物，林雪懷何德何能，竟能坐紅擁翠？當今之上海灘，有那麼多的政要名人、豪商巨賈，就是在演藝界也有不少風頭正健的男影星，那些人難道不會向胡蝶這樣女星發起進攻？……

也許，胡蝶現在對他所做的一切都是在同情他可憐他吧？……

林雪懷整日這樣神情恍惚，早已失卻了以前的那種自信；而胡蝶總在忙著拍電影，加上盛名之下、難免會有一些應酬，所以她與林雪懷相聚的時間越來越少。

當曲盡人散、一人靜坐的時候，胡蝶反省自己對林雪懷的感情，似乎有種隨緣的感覺。她自己也不清楚為什麼會變得這樣。也許是兩人之間的差距，也許是林雪懷那種小男人的肚量讓他們之間不再像以前那樣親密無間了吧？

如今的胡蝶對林雪懷已經沒有初戀時的那種一日不見便朝思暮想的牽掛。有時與林雪懷約會時，胡蝶也明顯感到對方是在心不在焉地應付。她不知道林雪懷怎麼會變成這樣。作為一位盛名之下的女人，一位在事業上如日中天的明星，胡蝶是無法、也不可能感知林雪懷的內心世界的。

胡蝶的世界裡似乎只剩下了電影。電影是成了她生活的唯一牽掛和安慰。

如此一來，胡蝶更是沒有時間和林雪懷待在一起了。晚上下了班，胡蝶累得筋疲力盡，往床上一倒就一覺睡到天亮。林雪懷來她的家裡找她的時候，經常連胡蝶的面都碰不到。一連幾次這樣後，他覺得自己好像是一個多餘的人。

這天，林雪懷沒有找到胡蝶，不覺信步走到大街上。面對著燈紅酒綠的夜上海，林雪懷心裡好一陣失落。

身邊缺少了胡蝶的慰藉，林雪懷感到萬分空虛。沒有女人的日子真是寂寞啊！

女人接濟的男人！……林雪懷直覺欲哭無淚，他真想找個地方好好地發洩一下。

這漫漫長夜，將如何打發？胡蝶她在人前人後風光無限，可是我呢？不過是一個靠

他神情木然地坐上了黃包車。

「先生，坐車嗎？」一個拉黃包車的車夫停在他的面前問。林雪懷沒有說什麼話，

「先生要到哪裡去？」是啊，到哪裡去？

「就到百樂門夜總會吧。」林雪懷百無聊賴地說。

他想到那個笙歌燕舞的地方用酒精刺激一下自己麻木的心態。

不大一會兒，車夫把林雪懷拉到了百樂門夜總會的門口。

林雪懷走下黃包車，一陣冷風吹來，他頓時清醒了一大半。自己到這種地方來花天酒地是不是對胡蝶的不忠呢？自己所用的錢可都是胡蝶給他的……

林雪懷一時有些猶豫起來。

管他呢，她不來陪我，我自己找樂還不行嗎？天下的男人有幾個不到這種地方來消遣的？……這樣想著，林雪懷似乎為自己找到了一個合適的理由，他昂首挺胸地走進了夜總會。

林雪懷找了個地方坐了下來，他要了一瓶紅酒，獨自一人在那裡自斟自飲。

一杯酒還沒有喝完，只見一個打扮得花枝招展的美女一步三搖地走了過來…

「先生，一個人在這裡喝酒不感到寂寞麼？不想找個人陪陪？……」

林雪懷抬眼把那女子打量了一眼，他厭煩地揮了揮手，示意那女子走開。

那女人討了個沒趣只好走開，她鼻子裡冷冷地哼了一聲。

「沒見過哪個男人到這裡來一個人喝悶酒的，神經病！」

林雪懷用迷茫的眼神看了那女子的背影一眼——是呀，哪個男人到這裡來不是找女人？一個人喝悶酒該有多累、多無趣呀！

林雪懷開始用眼睛搜索著那些穿梭在燈紅酒綠中的女人，像一個獵豔的高手在尋找著目標。

……

這一天，林雪懷在夜總會裡玩到深夜才回到家。

他想開了，從此，他也懶得去找胡蝶，反正外面女人多的是，胡蝶不能給予的，別的女人能給予，那還不是一樣。

林雪懷開始在歡樂場裡樂此不疲。

林雪懷終於在墮落了。他經常周旋在幾個女人中間，他把胡蝶給他的錢大把大把地花在風月場上，只有等到錢用完了的時候，他才會想起他還有一個未婚妻是胡蝶。

林雪懷因為他的身分特殊，所以沒過多久，他的劣跡就傳遍了上海灘。而胡蝶因為忙於拍戲，對此一直蒙在鼓裡。

卻說這一天晚上，胡蝶的父親胡少貢把他聽來的情況告訴了剛從攝影棚裡回來的胡蝶。

「雪懷竟在外面鬼混了？……」胡蝶有些不相信似的問著父親。

「外面都傳開了，就你一人還蒙在鼓裡，這個臭小子，我早就看出他是個中看不中用、華而不實的傢伙。」胡少貢氣哼哼地說。

胡蝶沒有再說什麼，她的心情極其複雜。

這段時間她實在是太忙了，她記不清楚有多長的時間沒和林雪懷好好地待在一起了。她現在拍的是中國的第一部有聲電影，叫《歌女紅牡丹》。很多問題都是以前所沒有碰到過的。勝敗在此一舉。她把心都繫在攝影棚裡了，哪裡還有時間想兒女情長的私事？……

《歌女紅牡丹》的故事情節是這樣的：

歌女紅牡丹在舞臺上十分走紅，但很不幸的是，她嫁了一個無賴型的丈夫，她在舞臺上所有的收入都被丈夫拿出去揮霍一空。紅牡丹偶爾勸說他一兩句，還會遭到丈夫的一頓毒打。紅牡丹終於積勞成疾，嗓子也失聲了。而她那狠心的丈夫更加虐待紅牡丹，因為沒有錢揮霍，竟然把女兒賣掉……

編劇洪深先生力圖通過紅牡丹的悲劇人生來表現舊封建禮教對婦女心靈的摧殘。

命運彷彿跟胡蝶開了一個灰色的玩笑——就在胡蝶演這部電影的時候，她在生活中的處境與戲中的歌女紅牡丹幾乎如出一轍。

林雪懷在外面花天酒地，常以做生意的名義向胡蝶騙取大量的錢財。當胡蝶從父親的口中得知了林雪懷在外面的劣行後，她在內心裡並不相信林雪懷會墮落到那樣的地步。她想到可能是自己拍戲太忙，雪懷感到太過於寂寞，才到外面去消遣的，等到這部戲拍完了，自己多抽點時間來陪陪他應該就沒事了。

這天晚上，胡蝶拍完戲從明星公司出來後，她沒有像往常那樣叫車回家，而是獨自一人在路上走著。她不禁想起林雪懷來，這個時候他又到了哪裡去了呢？他真的常去那個地方去玩女人嗎？……

一陣寒風吹來，胡蝶禁不住打了個冷顫，女人的本能促使她叫了輛黃包車來到了霓虹閃爍的百樂門夜總會大門口。

等了不多一會兒，胡蝶看到一個熟悉的身影從夜總會大門裡走了出來，那個人就是──

林雪懷！

喝得醉醺醺的林雪懷被兩個濃妝豔抹的舞女扶著，他神態曖昧地和舞女說著調情的話，林雪懷的臉上寫滿了十足的淫笑：

「春宵一夜值千金，兩位小姐今天可要到我家裡去陪陪我。」

「林先生看得起我們姐妹倆，我們當然是樂意奉陪了。」

兩位小姐一邊說著，一邊扶著林雪懷往路邊的黃包車走去。

──「林雪懷！」

胡蝶再也忍不住了，她用盡了全身的力氣大聲地叫了一句。

林雪懷聽到了叫聲，下意識地朝胡蝶這邊望了望，當他發現了胡蝶的時候，臉色頓時僵住了。那兩個舞女見了，連忙識趣地走開了。

──「林雪懷，你把我給你的錢原來都用在了這裡。」胡蝶的聲音裡充滿了悲慟，被胡蝶這樣一叫，林雪懷的酒已醒了一大半。他用眼角偷偷地瞄了胡蝶兩眼，低聲下氣地說：

「瑞華，我只不過有些寂寞……你剛才看到的只不過是逢場作戲罷了。」

──「逢場作戲？你和誰在做戲，你和我是不是也在做戲？」胡蝶的聲音都變樣了。

「怎麼會呢？瑞華，」林雪懷很小心地走上前來，他討好地用手絹幫胡蝶擦了擦臉上的淚水，「我對你的情義你難道還不知道麼，我怎麼捨得離開你，離開了你我就無法再活下去了，真的，擁有你是我一生中最大的驕傲。」

林雪懷像背臺詞一樣說著，在戲場裡出入了這麼長的時間，他知道怎樣來哄女人，也知道怎樣來討女人的歡心。

胡蝶仍在哭泣，她沒有理會林雪懷。一個女人怎麼能夠忍受得了男人對她的背叛，林雪懷的所作所為，實在是讓她太傷心了。

林雪懷此時心裡一下沒了底，他真怕胡蝶一氣之下不再理他，那樣一來的話，他的經濟來源就沒有了。沒有了經濟來源，那些情場中的女人還會再理會他嗎？

「瑞華，你不要再哭了好不好，你再哭的話，我的心都被你哭碎了。我保證以後一定不會再有這樣的事情發生了……」

胡蝶推開林雪懷搭在她肩膀上的雙手，她兩眼直直地盯著林雪懷。她的目光像一泓秋水，明淨而銳利。

林雪懷不敢與她的目光對視，他小聲地說：

「瑞華，我們回家吧。」

「林雪懷，這是我給你的最後一次機會，望你以後要好好地珍惜。」

「瑞華，你原諒我了？」林雪懷驚喜地問。

「不過，以後你在經濟上不會像以前那樣寬裕了，男人有錢就變壞，對你管嚴一點，對你也會有好處的。」

……

從那天以後，林雪懷因為被胡蝶收緊了銀根，不能再到戲場裡去揮霍了。他有時候偶爾到胡蝶辦的貿易公司裡看一下，胡少貢對他的惡跡早就反感得要死，見了他也懶得搭理他。這樣一來，林雪懷只得成天待在家裡，成為一個吃閒飯的男人。

林雪懷心裡窩著一股火，他向胡蝶討錢的時候也不敢像以前那樣理直氣壯了。一個靠女人打發倆小錢過日子的男人，活得又是多麼的悲哀。

林雪懷覺得自己再怎麼說也是演過幾部電影的男人，混到如今卻還要受到女人的限制！……

有時候他真想和胡蝶來個一刀兩斷──可是如果分手的話，他林雪懷還有什麼呢？到了那時的話，他林雪懷恐怕連吃飯都成了問題吧？……

在這種情形之下，林雪懷只有靠喝酒來麻醉自己。

還是酒好，酒能夠讓他忘記生活中的一切空虛和失落……

這天傍晚，酒後醒過來的林雪懷感到在家裡閒得無聊，他信步來到大街上溜彎。看到燈紅酒綠的夜上海，林雪懷的心裡不禁有一種莫名的衝動，他真想一頭扎進夜總會裡去尋找男人的自信和灑脫。可是……他下意識地摸了摸口袋之後，不得不打消了這個

念頭。

沒有錢的日子可真難過啊，林雪懷在心裡悲苦地叫了一聲。

——「賣報咧，今日特大新聞，當紅女明星胡蝶小姐與老闆張石川共下舞池！」前面有個報童扯著喉嚨大聲叫著。

林雪懷聽到胡蝶的名字，他的心不覺一陣緊張，連忙走過去買了一份報紙低頭看了起來。

在報紙的第四版，他看到一個用大號鉛字製作的標題：

影星胡蝶和張石川共下舞池。

在這篇大約有二千字的文章裡，作者用了大量的筆墨對胡蝶和張石川跳舞一事大肆渲染。從作者的字裡行間，人們很明顯地能捕捉到這樣一個資訊：

當紅影星胡蝶小姐與張石川關係曖昧，張石川之所以如此地力捧胡蝶小姐，一定是得到了胡蝶小姐投桃報李的好處云云……

其實林雪懷看到的只是一份街頭小報。這類報紙為了能夠吸引讀者的注意，常常無中生有地對一些當紅藝人的個人隱私進行大肆渲染，以此招徠讀者。這些小報所刊的內容根本就不足為信，很多人也懶得與其計較，往往是一笑了之或是一怒了之。

但林雪懷卻不這樣想。他因為在現實生活中與胡蝶有著巨大的差異，從而使他對自己缺乏自信。因為缺乏自信，而變得多疑；因為多疑，他就時常胡思亂想地認為胡蝶會與其他的男人有著什麼不清不白的關係⋯⋯

在這種情況下，這樣的報紙無疑會使他怒火中燒。

林雪懷當時什麼也不想，他只想將胡蝶當面好好地罵上一頓，以消除他這幾天心中的晦氣。

林雪懷想到此時胡蝶肯定還在攝影棚裡。於是他叫上一輛黃包車，火急火燎地向明星公司趕去。

此時胡蝶剛剛拍完一場戲，正在攝影棚外面休息，猛地見到林雪懷怒氣衝衝地趕來，還以為發生了什麼大的事情，連忙迎了上去問道：

「雪懷，你怎麼現在趕來了，有什麼事情麼？」

「我現在不能來了？」林雪懷陰陽怪氣地說，「是不是怕我打破了你們的好事啊？」

林雪懷的這副神情把胡蝶搞得莫名其妙，她嗔怪地望了林雪懷一眼說：

「雪懷，你今天到底是怎麼了，說話都是這樣怪裡怪氣的。」

「那還不都是被你們氣的嗎？」林雪懷的臉色脹得像豬肝一樣，「我說怎麼這麼長一段時間見不到你的人影，還以為是在拍電影呢，沒想到去和別的男人一起到外面跳舞

去了！聽說你的舞姿還蠻不錯的，啊？」

「你今天是不是發燒了，誰和誰一起跳舞了？」胡蝶更是被林雪懷說得一頭霧水。

「我的胡大小姐果然是演藝界裡的明星，說起假話來面不改色心不跳的，今天我林某人算是開了眼界了。」林雪懷說著把那張報紙遞到了胡蝶的眼前。

胡蝶匆匆地看了一眼，隨即，她的嘴角上掛起了一絲不屑的冷笑⋯

「這類捕風捉影的小報你也相信它嗎？」

胡蝶真的沒有想到林雪懷會變得如此的不可理喻。

「捕風捉影，說得怪輕巧的，要是沒有風沒有影，別人怎麼會捕捉得到，別人會說得這麼有板有眼麼？」林雪懷不依不饒地說道。

「雪懷，」胡蝶輕輕地叫了他一聲，她希望她的柔情能夠喚回林雪懷對她的信任，「你是相信別人還是相信我，這麼多年我對你的情誼，你難道還不瞭解麼？」

「我只相信紙是包不住火的，胡小姐，你好自為之吧。」

看著胡蝶傻愣愣地待在那裡無話可說，林雪懷的心裡有一種說不出的快意。林雪懷終於覺得出了一口心中的惡氣。

胡蝶還要說些什麼，林雪懷卻看也不再看她，轉身登上停在外面的黃包車揚長而去。

……

胡蝶不想和林雪懷這樣冷耗下去，她覺得有必要向林雪懷解釋清楚。

當天晚上，胡蝶下了班後趕到林雪懷的家裡，然而，讓她傷心的是，林雪懷竟然閉門不見了。

如果因為一張小報不負責任的報導就使他們的關係變得緊張的話，那以後還怎麼生活在一起呢？

胡蝶想把她和林雪懷之間的這場矛盾化解，可是當她再次去找林雪懷的時候，她卻依然吃了一回閉門羹。

胡蝶不知道林雪懷在心裡是怎樣看待她的。她沒有時間和林雪懷這樣糾纏下去了。

《歌女紅牡丹》的後期製作已經到了關鍵時刻，她必須旁若無人地練配音對口形。她認為過一段時間，林雪懷冷靜下來的話，一定會消除那場誤會的。

大約過了十來天後，胡蝶正在攝影棚裡練配音時，一位劇務人員跑進來對她說：

「胡小姐，外面有人找你。」

「是林先生嗎？」胡蝶隨口問道。她還以為是林雪懷主動向她和解了。

「不是的，一個從來沒有來過這裡的人。」

胡蝶聽了，不覺感到有些奇怪，這個來找她的人是誰呢？

正在這樣想著時，只見一位穿西裝的男子彬彬有禮地走了進來，他向胡蝶遞了一張名片：

「是胡小姐吧，我是林雪懷雇的律師鄂森。」

「律師？⋯⋯」胡蝶有些遲疑地接過名片，「鄂先生有什麼事嗎？」

「這是林先生託我交給胡小姐的一封信。」

胡蝶的心裡忽然湧起一種不祥的感覺，她匆匆地打開信看了起來。還沒看完，胡蝶就覺眼前一片模糊，她努力想控制自己的感情，可是眼眶裡的淚水還是不爭氣地簌簌地落了下來。

旁邊的人不知道究竟發生了什麼事情，紛紛跑過來關心地問道：

「發生什麼事了，胡小姐？」

鄂森覺得時機已到，他首先要從心理上擊倒胡蝶。當著眾人的面，鄂森的臉上沒有露出異樣絲毫的表情，他冷冷地說：「沒什麼，林先生委託我向胡小姐商談解除婚約一事。」

林雪懷在信中措辭激烈，說胡蝶舉止輕浮，不守婦道，為維護男子漢的尊嚴，惟有解除婚約而後快云云。

信裡面的一句句話就像一把利劍一樣把胡蝶的心給刺傷了，自己到底做錯了什麼，為什麼會遭到林雪懷的惡意攻擊？

自從胡蝶走紅以來，要知道有多少男人在她的面前大獻殷勤，可是她一直不為所動。在她的心裡，她是一直把林雪懷當作她的終身丈夫的。可是現在，面對林雪懷的一紙休書，那過去的一切，都將是一場春夢了。

……

胡蝶生平第一次遭受到如此大的變故，她步態踉蹌地回到家裡後，再也忍受不住，趴在桌子上失聲痛哭起來。

父親胡少貢得知了事情的原委後，氣得把那封信丟在了地上，狠狠地踩了幾腳：

「這個不講良心的東西，真是個可恨的中山狼，竟然倒打一耙了。誰的行為不檢點，哪一個舉止輕浮，虧他還說得出口！」

母親把胡蝶摟在懷裡，愛憐地撫摸著：

「這事放在過去，可就是休書！」

「我看還是先給他講清楚再說吧，不管怎麼說，我們在一起相處了那麼長的時間，應該會把誤會消除的。」胡蝶抬起了她那張如雨帶梨花的淚臉，望了望父親說道。

長期走南闖北的胡少貢不知見過多少人情變故，此時他見胡蝶還對林雪懷抱著幻想，氣得用力一拍桌子道：

「還有什麼可講的，這個姓林的，屁股還未翹我就知道他要拉什麼屎，他這是明擺著向你要脅！」

「他要脅我？雪懷要脅我又有什麼用呢？」胡蝶不解地望著父親說。

「還是年輕，沒有見過什麼世面啊！」胡少貢長歎一聲，「這一點還看不出麼，姓林這小子成天遊手好閒不務正業，他現在被你管得緊緊地，當然要想法子把你制服住。

你現在不是明星麼，明星哪個不愛自己面子的，他就抓住你這個弱點對你進行訛詐，然後讓你不敢管他，讓你乖乖地供錢給他在外面花天酒地胡作非為。」

胡蝶擦了擦臉上的淚水，說：

「我想雪懷不像是那種不講情義的人，這也許是我們之間存在著一些誤會，才使他一時衝動寫出這封信來的。還是讓我先給他寫封信吧，把誤會解釋清楚……」

……

胡蝶的信發出沒過幾天，很快就收到了林雪懷的回信。

林雪懷在信中絲毫不肯讓步，沒有半點緩和的意思，他稱和胡蝶的關係已經恩斷義絕，惟有解除婚約方能求得解脫等等。

至此，胡蝶才清醒地意識到她和林雪懷所有的一切都已經走到了盡頭。過去的那些笑語盈盈的往事已隨風飄去，過去的那些紅肥綠瘦的戀情已經煙消雲散。一切的一切都成為一場酸楚的回憶……

可是這些為什麼來得是這麼的快，快得她根本就沒有一點喘息和思考的機會，難道是自己註定要經受這場劫難麼？

不知為什麼，當一切成為既定事實的時候，胡蝶並沒有感到那樣悲傷，也許是該流的淚水早已流乾了吧。痛定思痛，胡蝶反而有種解脫後的輕鬆感。

為了順利解除婚約，胡蝶聘請了當時在上海最有名氣的詹紀鳳當她的辯護律師。

詹紀鳳在對胡蝶和林雪懷的情感糾紛經過瞭解後，有了勝算的把握，他向胡蝶提議，先向林雪懷提出解除婚約的條件，並對林雪懷所欠的款項進行追討，以減少經濟上的損失。然而，此時的林雪懷卻一反常態，他對胡蝶的各種提議充耳不聞。

林雪懷後悔了。

他當初向胡蝶提出解除婚約的要求，跟胡少貢所估計的一模一樣，他只不過是想借此要脅胡蝶，讓她以後不敢再管他的事情而已。他預料到像胡蝶這樣的明星都很看重名聲，哪裡想得到她會撕破了臉面和他對著來。這一下林雪懷猝不及防。

方寸大亂的林雪懷只求胡蝶能夠像以前那樣軟下心腸不再向他發難，他已是感激不盡了，哪裡還敢有半點動作？

針對林雪懷的這種情況，詹紀鳳又向胡蝶提議：乾脆一紙訴訟將林雪懷告上法庭，告他無故解除婚約，這樣一來，自己就占了主動權。

「讓我去告林雪懷？」胡蝶從來沒有想到過這一層。

「事已至此，也只有這樣，才能夠挽回胡小姐作為女明星的面子了。」詹紀鳳不假思索地說。

「到了這個地步，也只有與他公堂上相見了。」胡蝶輕輕地歎了一口氣說。

從相愛到分手，從分手到對簿公堂，這一切來得是這樣的快，胡蝶此時心裡真說不出是種什麼滋味。但是此事已是箭在弦上，不得不發了。

最後，胡蝶在詹紀鳳的授意下，將一紙訴訟遞到了上海地方法院。

上海的新聞界聽說「胡蝶情變」，齊齊地把目光投向了胡蝶。

胡蝶此時已是上海灘家喻戶曉的當紅明星，人們對明星的隱私本來就充滿了興趣，要是能夠把她與林雪懷分手的原因抖落出來，那該是多大的賣點？

一時間，上海灘各大報紙紛紛刊出胡蝶情變的文章。還未開庭，一些無風三尺浪的小報記者更是將此事大肆渲染，唯恐天下不亂。

在一九三一年，胡蝶情變是最能引起上海灘人們關注的一大新聞。

對簿公堂

二月二十八日十時許，一輛小轎車駛到了地方法院的門口，胡蝶在父親胡少貢和律師詹紀鳳的陪同下來到了法庭。

胡蝶一行剛下轎車，就被蜂擁而來的記者圍住了，記者們紛紛拿著相機對著胡蝶不停地按動著快門，有這麼好的直面當紅影星的機會，他們當然希望能夠撈到第一手的採訪資料了。

「胡蝶小姐，你對今天的開庭有勝算的把握嗎？」

「胡小姐，聽說你和林雪懷先生已經相識了好幾年，但是到現在你們一對情人卻要在公堂上相見，面對此次情變，不知胡小姐心中有何感想？」

……

胡蝶沒有想到在這種場合下會面對那麼多記者的長槍短炮，她的心中當然會有不少的感慨，只是現在不是說話的時候。

不管怎樣，公堂相見不是一件令人開心的事情，她和林雪懷分手是兩個人之間的事，她不想將各自那些不愉快的情節向媒體披露。分手也是一種解脫，她只想平平靜靜地了結這場本該早就結束的情史。所以，胡蝶對所有記者的提問，都是保持著一副矜持的面孔，她以沉默來回答他們。

偌大的法庭裡面座無虛席。當胡蝶在原告的位置上坐定後，只見所有人的目光都齊刷刷地射了過來。

今天開庭，胡蝶雖然料想到有人來旁聽，但一下子暴露在這麼多人的目光下，還是胡蝶所始料未及的。真是樹欲靜而風不止啊！而今日如此一鬧，不知那些報紙的記者又會寫出多少奇談怪論的文章去招徠讀者了。

與胡蝶的心情不同的是，她的律師詹紀鳳面對如此之大的場面，心裡不由得好一陣興奮，這可是揚名立萬的大好時機！若能幫胡蝶打贏這場官司，我詹某還不成了全上海

灘首屈一指的大律師了。

詹紀鳳心裡雖然這樣想著，但他的表面看起來顯得十分平靜。他知道，林雪懷所聘請的那個鄂森也不是個等閒之輩，不知道他會給林雪懷出什麼樣的陰招呢。

對簿公堂，最重要的是隨機應變、臨場發揮，稍有差錯的話，一步走錯就會滿盤皆輸。想到這裡，詹紀鳳悄悄地對胡蝶說：

「在法庭上關鍵是要沉著冷靜，等一下法官向你提問時一定要小心應付，若有不好回答的問題時，可以看我的臉色行事。」

胡蝶還是第一次上法庭，她當然只能聽從律師的吩咐了。

沒過多久，林雪懷和他的律師鄂森也來到了法庭。

胡蝶忍不住向林雪懷看了一眼，兩人的目光剛一接觸，就隨即散開了。僅僅是這一眼，胡蝶就從林雪懷的目光中看出他有種躲避和怯場的心虛。他的目光閃爍不定，難道是他的底氣不足麼？

胡蝶想的沒錯，林雪懷這一天是萬不得已才來到法庭的，他根本就沒有想到胡蝶會給他來這一招。然而，木已成舟，開弓沒有回頭箭，林雪懷已經不可能回到從前了——

這一切都由他引起，他又能說些什麼？

當初他之所以提出解除婚約，無非是想給胡蝶一點顏色看看而已，他料想胡蝶已有那麼高的身分，她絕對不會讓自己給「休」掉的，為了保存她的臉面，她肯定會苦苦地

哀求自己，到時候自己乘機向她提出條件來，她還不是要將大把大把的銀子送到自己的手裡來、供他在外面花天酒地？那可是一箭雙雕、一石二鳥之計啊！

然而，讓他沒有想到的是，胡蝶這個小女子竟然主動向他挑戰了！

這樣一來，林雪懷的全盤計畫就被打亂了，這真是搬起石頭砸自己的腳，林雪懷在心裡叫苦不迭。

自己為什麼就沒有想到這一層呢？說不定她早就有了這個心思了，而自己卻又白白地送給她這麼好的一個機會……

按照規定，有過錯的一方應該賠償對方的損失，法庭上講究的是證據，那些小報的一些子虛烏有的文字又何以為據？

相反，胡蝶告他毀約卻是鐵證如山。自己本來就是靠胡蝶打發的一些錢來過日子，哪裡還有錢來還給她？……

真是悔不當初啊！可是現在自己把自己趕上了架，萬般無奈，他也就只好硬著頭皮上法庭了。

「不要慌張，就按我們事先說好的辦，她一定像老虎吃刺蝟一樣無處下口。那樣的話，即使她是明星，又能奈你何？」鄂森給林雪懷打著氣。

大約在十一點的時候，在全場聽眾望眼欲穿的等待中，法官和書記官等人才出現在人們的視線中。

法官坐定後，宣佈正式開庭。

按照慣例，法官在訊問了原告和被告各自的基本情況後，開始切入正題。

法官首先訊問原告胡蝶：「原告，你為什麼要對林雪懷起訴？」

胡蝶目光平視，吐詞清楚地背誦著事先準備好的訴詞：

「因為林雪懷平白無故地要求解除婚約，本人因此要求他歸還我的各種款項，這其中有代借現款及被告欠本人公司貸款等項，合計總共約一千八百元。另外，因被告無端要求解約，令本人名譽受損、精神痛苦，所以要求被告賠償損失費一千五百元。」

「原告這一千五百元的損失費可有計算依據嗎？」法官問胡蝶道。

「本人與林雪懷訂婚已長達三年，他若要解約的話，可以早些時間提出來。作為一位女人，她生命中最為寶貴的是她的青春歲月。歲月的流逝，對女人來說是難以用金錢計算的。現今林雪懷突然無端向本人發難，本人為了個人聲譽著想，提出這區區的一千五百元損失費，是給了被告莫大的面子，假如要多了的話，被告可能無法負擔。」

胡蝶最後的這句話，無異於是揭了林雪懷的短。林雪懷的臉上像是被人扇了一耳光一樣，羞得無地自容。聽眾席上的人們也哄的一聲笑了起來。

法官拍了幾下驚堂木，制止了聽眾的喧嘩。接著法官開始問林雪懷：

「被告，你和原告確實存在婚約關係嗎？」

林雪懷被剛才胡蝶所說的話搞得心亂如麻，他像一隻鬥敗了的公雞一樣答非所問地說：

「原告控告我，實是別有用心……」

林雪懷狼狽的窘態再次引起了聽眾的笑聲。法官一拍驚堂木，再次問林雪懷道：

「請被告回答法官的問題。」

「是存在著婚約關係，我們是一九二七年三月二十二日訂的婚。」

「是你主動提出解除婚約的嗎？」法官又問林雪懷道。

林雪懷最為擔心的問題終於出現了，如果自己一旦承認的話，那麼自己將會一敗塗地，因為他實在沒有擺得上桌面的理由提出解除婚約。好在對於這一點，他的律師鄂森早就替他想好了，現在法官提了出來，他便做出一副懺悔的樣子說道：

「是我主動提出解約的，不過現在對於這件事我希望能夠得到胡小姐的諒解，當初提出的解約，現在想來只不過是一時的衝動之舉。胡小姐作為演藝界的明星，出外交際應酬是避免不了的，我因一時之氣，才顯得不夠理智，這件事情已經過了這麼久，所以我誠懇地希望能夠與胡小姐重歸於好。」

林雪懷此言一出，不禁讓聽眾們大跌眼鏡，特別是那些企圖在法庭裡挖到隱私材料的記者們更是大感失望。誰會想到這個林雪懷一上來態度竟然會來個一百八十度的大拐彎。

「據說你當初一定要堅持解約，這又是為何？」法官繼續問著林雪懷。

林雪懷看到聽眾的反應，他已克服了當初的那份緊張，法官的問題是他們早就想到過的，於是林雪懷不慌不忙地回答道：

「那是因為我忍受不了胡小姐的氣，胡小姐自成為大明星後，她的架子越來越大，脾氣也越來越不好了……」

胡蝶幾乎不敢相信自己耳朵，她真不敢相信林雪懷會說出這樣的話來。自己這幾年來一如既往地對林雪懷關懷備至，從來沒有像其他的小女人那樣在男人面前要脾氣使小性子，不僅如此，她還時常像哄小弟弟一樣地哄著林雪懷，自己何時曾在他的面前擺過大明星的架子？可是現在林雪懷竟然如此不負責任地亂說一氣，真可謂恩斷義絕了……

這時，法官又問胡蝶道：「原告，你說被告無故解除婚約，有證據嗎？」

「這裡有被告要求解除婚約的兩封書信。」胡蝶答道。

詹紀鳳將林雪懷的書信遞給法官，法官看過之後，對林雪懷說道：

「原告控告被告無故解除婚約成立。那麼被告，原告指控被告所借的款項是否屬實？」

「斷然沒有這麼回事！」林雪懷道，「我不僅不欠胡小姐一分錢，反而我在胡小姐的公司裡上班的薪水，胡小姐一直到現在分文未付。胡小姐怎麼說也算得上是大明星，

不知道她為何對此事斤斤計較，大概是想乘此機會大敲一筆錢財吧。如果胡小姐能夠出示相關的證據的話，我自會賠還給她。」

林雪懷侃侃而談，倒像他根本沒有用過胡蝶一分錢似的。

在這個節骨眼上，林雪懷當然要對錢財一事嚴把「嘴」關，他知道胡蝶是再也不會和他在一起了，他們之間的一切恩恩怨怨會在這裡用法律的手段來作個了斷，他總得把那些錢財留住一點吧，要不然賠了夫人又折兵，那豈不是太慘了。

詹紀鳳見到林雪懷這副死豬不怕開水燙的嘴臉，連忙呈上一本支票簿的存根，逐一指出林雪懷所借款項，其中最大的一筆是六百六十元，林雪懷領了這筆錢後，當天在銀行裡用自己的名義存了下來。

「既然胡小姐稱林先生在你的手中借了錢，那麼請胡小姐出示相關的證據。」林雪懷的律師乘機向胡蝶發難。

他知道林雪懷根本就沒有給胡蝶打過什麼借條之類的憑證，所以認為這是一個反擊的大好機會。

「這個嗎……」胡蝶頓了頓說，「由於當初我們是未婚夫妻的關係，所以沒有要求對方寫過借條之類的收據，不過我所說的這些都是事實所在。」

鄂森輕輕地笑了一下說，「胡小姐，在法庭上是只講究證據的，沒有證據的話一切都是無稽之談。」

對於借錢一事，雙方各執一詞，各說各的理，一時還難以判決。法官便將此事暫且放在一邊，轉而審理胡蝶所要求的損失賠償一事。

當法官問林雪懷對此有何要求的時候，只見林雪懷不慌不忙地說道：

「我剛才已經說了，我先前所提出解約一事只不過是一時的衝動而已。我現在只想撤回解約與胡小姐重歸於好，這對於胡小姐又有什麼影響呢？如果現在解約的話，胡小姐已經占了主動，是胡小姐提出來的，按照胡小姐的邏輯，我應該向她要求賠償才是。

再說，胡小姐和我不存在夫妻關係的話，她一樣可以演電影，一樣可以談戀愛，還可以得到更多男人的追求，她又何來的損失呢？」

胡蝶望著林雪懷那雙上下翻飛的嘴唇，她真地不敢相信那些話是從她曾深愛的情人的口中吐出來的。即使做不了夫妻，也不至於鬧到如此絕情的地步啊！可是，現在還有什麼情面可講麼？如果說在開庭的時候胡蝶看到他那副沮喪的模樣還動了惻隱之心的話，那麼現在胡蝶在心裡已經徹底地改變了對林雪懷的看法。她此時只覺得林雪懷是那麼的令人感到厭惡。

這時，全場一片寂靜，人們都在等待著胡蝶的決定。

法官見林雪懷要求收回解約，於是便建議胡蝶和解。

......

胡蝶此時對林雪懷已經沒有半點幻想，恩已斷、義已絕，她和林雪懷之間還有什麼好講的，他們不要說做夫妻，就是朋友也無法做下去了，他們只會成為形同陌路的路人。

想到這裡，胡蝶努力讓自己的心平靜下來，她一字一句地鄭重聲明道：

「兩情相悅，方能白頭偕老，男女之間的婚姻大事，豈能如同兒戲，事已至此，我同被告之間再無任何情感可言。在這裡，我要聲明的是，我不可能與被告一起生活下去，只有解除婚約才是我們各自最好的出路。」有鑑於此，法官只好宣佈一月後再行審理。

⋯⋯

胡蝶此時方才感到有一種近似虛脫的疲憊，這一個多小時的唇槍舌戰，真比她演戲還要累，她真想找個可靠的地方好好地休息一下。

⋯⋯

這一番較量，讓胡蝶的律師詹紀鳳感到對方的律師比他當初想像的要難對付得多。

針對胡蝶的要求，林雪懷以退為進步步為營，確實算是老謀深算了。首先，林雪懷為了逃避經濟上的損失，主動將解約說成是一種誤會，這樣一來的話，他就不存在「無端解約」的過錯；其次，林雪懷利用當初他借錢時沒有立下字據這一點，來個死不認帳；再有，林雪懷要求和解，而胡蝶卻要求解除婚約，那麼她所謂的損失費也就無法成立。由此看來，林雪懷所聘請的律師確非等閒之輩，要想打贏這場官司不是一朝一夕的事⋯⋯

詹紀鳳分析了對方律師的意圖後，心裡做好了打一場持久戰的準備。他把想法告訴了胡蝶，胡蝶沒有想到這場官司會變得越來越複雜，她只有讓詹紀鳳全權處理這件事了。

沒過多久，即這一年的三月十五日，由胡蝶主演的中國第一部有聲電影《歌女紅牡丹》在上海新光大戲院首映。

影片一經首映，便立即在上海灘引起了轟動。各地的影劇院和南洋的片商也競相購買拷貝。

當《歌女紅牡丹》在上海的各大影院放映時，上海的大街小巷貼滿了胡蝶的畫像。

然而，此時胡蝶的心裡並沒有多少成功的那種喜悅。她雖然在表面上看起來若無其事，然而性情中人的胡蝶在內心裡還是覺得有種難以言說的傷痛——特別是在獨自一人靜處的時候——過去的那一幕幕還是會隨時隨地闖入她的腦海裡。

那夢一般的初戀，那第一次在害羞中的初吻，那第一次顫慄的擁抱，那第一次互訴衷腸的表白……胡蝶努力讓自己不去想它，可是初戀最難忘啊，重情多感的她又怎能忘記得掉？……

卻說那林雪懷在第一個回合的較量中「小勝」了一把，他的膽子漸漸大了起來，先前那種怯弱也不復存在了。他在心裡不得不佩服律師鄂森的高明。

為了在下一次較量中站穩腳跟，他接受了鄂森的建議，決定繼續走先前的路子，一如既往地向胡蝶兜售他的糖衣炮彈。他假惺惺地向胡蝶寫了一封求和信，言之切切地承

認了自己過錯，懇求胡蝶能夠原諒他，希望胡蝶能夠給他一次機會，讓他們破鏡重圓、和好如初。

林雪懷的這封信通過他的律師轉到了胡蝶的手中。胡蝶看罷林雪懷的信後，將信中的內容告訴了她的律師詹紀鳳。詹紀鳳很明確地跟胡蝶說，林雪懷的目的無非是抓住了女人心理的弱點，他懺悔是假，企圖逃避欠款是真，對待這種人堅決不能手軟。

詹紀鳳的分析同胡蝶的判斷一樣，她早已對林雪懷死心了，現在林雪懷的這種姿態更是讓她噁心。如果林雪懷還像以前那樣堅持自己的觀點的話，她還會在心裡認為他像個男子漢。可是現在的林雪懷像個小女人那樣翻手為雲、覆手為雨，只會讓她更加看不起這種男人。

胡蝶覺得林雪懷的心理嚴重地存在著某種缺陷，他的靈魂是灰暗的，他的人格是扭曲的。這樣的人即使是真心悔過，她也不會再愛上他。更何況，他的悔過還包藏著中山狼的野心。

「要痛打落水狗，」詹紀鳳斬釘截鐵地說，「對付這種小人絕對不能手軟！不然的話，不但債務得不到償還，而且連婚約解除都會有很大的困難。」

「那我們該怎麼辦呢？」

「給他覆信，措辭要激烈，要給他一種透不過氣來的感覺。」

於是，胡蝶和詹紀鳳及父親胡少貢商量後，決定由胡蝶執筆，給林雪懷回一封堅決要求解除婚約的信。

胡蝶在信中歷數了林雪懷的劣跡，並且一針見血地指出，林雪懷所做出來的姿態無非是想博取她的同情心，從而逃避債務而已。

在等待第二次開庭的時間裡，詹紀鳳正在四處搜集林雪懷借款的證據。而此時的胡蝶只覺得心裡累得要死，經濟上的損失她已不想再作計較了，只想早早地結束這場官司，擺脫婚約的羈絆。

三番血刃

終於等到了第二次開庭的這一天。

胡蝶在這短短的十幾天中，只覺得度日如年，她實在不想和林雪懷這種人再耗下去了。她的時間是寶貴的，和林雪懷拼時間實在太不值得了。

開庭了，法官問胡蝶：

「經過上次的庭審後，不知道你們有沒有私下和解的意向，原告請回答。」

「被告道德淪喪人格低下，本人實無法和解，請求法官從速判決。」胡蝶不假思索地說。

「那麼原告對此次開庭有何訴訟要求？」法官再次問胡蝶道。

「本人今天只求解除婚約而已。」

坐在胡蝶旁邊的詹紀鳳見胡蝶一下子主動放棄了那麼多的要求，急忙小聲地對胡蝶說：

「你說得太快了，怎麼不把其他的要求也一併提出來呢？」

「我只想早早地結束這一切，至於錢財方面的事情我已無心再去考慮了。」

林雪懷此時見胡蝶只求解除婚約，連以前的債務要求也不提了，他不禁得意起來……

「我覺得胡小姐要求解約似乎不是出自她的本意，所以我仍然不同意解約。」

如果說胡蝶在一開始犯了急於求成的錯誤的話，那麼林雪懷這句話，無異於將到手的一大筆錢財又拱手送了出去。

本來，他如果就坡下驢地同意胡蝶的要求的話，那麼他和胡蝶所有的經濟賬也就一筆勾銷了，可是他在得意忘形之中，早就把自己和律師商量好的對策拋到九霄雲外去了。

胡蝶這邊的律師詹紀鳳連忙抓住有利時機，對林雪懷進行了有力的反擊。而胡蝶在法官第二次問她對訴訟有何要求時，胡蝶又將其他的條件都提了出來。

對於胡蝶要求賠償錢財一事，因為個中的環節頗多，所以第二次開庭依然沒有結果。

一直到當年的七月初，法庭第三次開庭時，胡蝶和詹紀鳳請出了明星公司的老總張石川出庭作證，才將林雪懷一舉擊敗。

至此，這場長達一年的訴訟才宣告結束。

終於得到解脫了，當法官在法庭裡宣讀了判決後，胡蝶真正地感到了一種從未有過的輕鬆。當著那麼多人的面，她的淚水不經意地流了下來……

是的，對於胡蝶來說，在她情感的天空裡，冬天已經走了，春天還會遠嗎？

少女的處世之道

1

讓我們先來回想一下胡蝶第一次見到女明星張織雲時的情景：

「喲，原來是陳老先生的高足，又是科班出身，這樣的人以後在電影界可是前途不可限量啊。」張織雲誇張地叫了起來。

張織雲帶刺的話讓胡蝶發起窘來，她一時站在張織雲的面前不知怎麼開口才好。也難怪，畢竟她還只是一個十七歲的女孩子，而張織雲已是一名當紅的電影明星了。

胡蝶看著張織雲，覺得她的架子端得確實有些離譜，明星又怎麼啦？明星就應該高人一等麼？在胡蝶的眼裡，她認為電影明星與平常人本來就沒有什麼兩樣，她想起父親對她說的那句話：在人格上，販夫走卒與達官顯貴是平等的。張織雲的那種故意露出來的做作讓她感到有些反感。

儘管這樣，出於對心中偶像的禮貌，胡蝶還是很恭敬地對張織雲說：「張小姐你好，很高興能夠在這裡見到你，我很喜歡看你主演的電影，你是我崇拜的偶像。」

此處顯示出胡蝶典型的「綠色性格」：低調自謙，與世無爭，處事不驚，天性寬容，耐心柔和。

2

胡蝶情竇初開，經常走神思念林雪懷時，她又會在心裡嘲笑起自己來……

胡蝶，你可不能兒女情長啊，你的目標是當一名電影明星，至於愛情，命中該有一定會有，該來的時候它一定會來臨的。

此處顯示出胡蝶典型的「黃色性格」：目標明確而遠大，堅定自信，且能快速決斷，以及為了大目標而寧願放棄小目標的實用主義哲學。

3

胡蝶為要不要離開天一公司而舉棋不定。

「古人常說滴水之恩，當湧泉相報，我現在如果一走了之的話，於情於理似乎有些說不過去。」

「女人真是頭髮長，見識短，婦人之仁，何以成就大事！」林雪懷見胡蝶頑固得不可理喻，氣呼呼地回他的酒樓裡去了。

胡蝶還是感到左右為難。在她的內心裡，她是想早日地進入明星公司的，只是她想到天一公司的邵先生對她一直不薄，而且現在她又是天一的台柱，她要是一走了之的話，天一公司肯定會受到一定的影響。

胡蝶是一個頗講職業道德的演員，雖然她知道邵先生是一個寬宏大量的人，但自己若真的提前退出的話，胡蝶一時還真有些於心不忍。

此處顯示出胡蝶典型的「綠加黃」的性格特徵：一事當前，先為他人著想，寧可天下人負我，我不負天下人的綠色性格；加上目標明確，求勝心切的實用主義。知道應該做什麼並不重要，重要的是找準時機；一旦時機成熟，便快速決斷，決不拖泥帶水。

4

當胡蝶接到林雪懷的「休書」時——

「我看還是先給他講清楚再說吧，不管怎麼說，我們在一起相處了那麼長的時間，應該會把誤會消除的。」胡蝶首先想到的是誤會。

胡蝶的父親卻不以為然：

「還有什麼可講的，這個姓林的，屁股還未翹我就知道他要拉什麼屎，他這是明擺著向你要脅！」

「他要脅我？雪懷要脅我又有什麼用呢？」胡蝶不解。

「還是年輕，沒有見過什麼世面啊！」胡少貢長歎一聲，「這一點還看不出麼，姓林這小子成天遊手好閒不務正業，他現在被你管得緊緊的，當然要想法子把你制服住。你現在不是明星麼，明星哪個不愛自己面子的，他就抓住你這個弱點對你進行訛詐，然後讓你不敢管他，讓你乖乖地供錢給他在外面花天酒地、胡作非為。」

胡蝶擦了擦臉上的淚水，說：「我想雪懷不像是那種不講情義的人，這也許是我們之間存在著一些誤會，才使他一時衝動寫出這封信來的。還是讓我先給他寫封信吧，把誤會解釋清楚……」

此處反映出胡蝶典型的「綠色性格」：一事當前，先想自己的過錯，先檢查自己的責任。天性寬容，耐心柔和，先人後己，甚至有點膽小怕事。

5

在法庭上，當胡蝶認清林雪懷的無恥後，對林雪懷已經沒有半點幻想，恩已斷、義已絕，他們不要說做夫妻，就是朋友也無法做下去了，他們只會成為形同陌路的路人。

胡蝶毅然決然，一字一句地鄭重聲明道：

「兩情相悅，方能白頭偕老，男女之間的婚姻大事，豈能如同兒戲，事已至此，我同被告之間再無任何情感可言。在這裡，我要聲明的是，我不可能與被告一起生活下去，只有解除婚約才是我們各自最好的出路。」

此處反映出胡蝶典型的「黃色性格」：目標明確，求勝慾強，堅定自信，快速決斷。為了解除婚約的大目標，她甚至主動放棄了向林雪懷索要巨額債務的小目標，體現了不得貪勝、捨小就大的積極實用主義的戰略思想。

6

事後，胡蝶認真總結和反省了自己與林雪懷的關係：

為解約之事，胡蝶固然出於無奈，但她自己還是有責任的。首先是交友不慎，又倉促訂婚，將婚姻這關係到終身幸福與否的大事處理得過於草率。

其次，在發現林雪懷墮落且不聽勸阻而毅然斬斷情思，這無可指責，但選擇的方法對於胡蝶而言並不是最好的。在林雪懷最初解約之時，胡蝶本來是可以不必通過訴訟而順利解約的，無非是不能出心頭之氣，不能追回債務，還得擔一個被「休」的惡名。

出氣、債務和名聲這三者中，胡蝶最看重的是名譽，其實，通過報刊或其他途徑澄清事情原委也不是做不到，林雪懷畢竟劣跡昭彰，胡蝶則一直潔身自好，朋友熟人自有公論，並不怕名譽有何受損。

至於為了追回債務，胡蝶更不值得打這場官司，長達一年的訴訟，費時費力，精神備受折磨，還得向律師付一筆可觀的費用，所換來的也就是兩千餘元的債權，也就是胡蝶兩個月的薪金，且林雪懷一時無錢可還，何日能夠追回，不得而知。

吃一塹，長一智，這場婚約官司除了讓胡蝶掙脫了婚約枷鎖和明確了債權之外，胡蝶本人還是有很大收穫的。

一是對社會、輿論、為人之道等方面的認識又深了一個層次；二是為今後結識新的男友、處理婚戀大事積累了寶貴的經驗。

胡蝶與張學良

「天空的雲是怎麼飄，地上的花是怎麼開，我從來不明白……」

胡蝶以出世的心態積極地入世，體驗時世的蒼茫而又能淡漠從容，在每一次大事臨頭時能沉著應對、兵來將擋、水來土掩。

胡蝶「綠加黃」的性格特徵，使她顯得穩定低調：多做實事，少談主義，甚至沒必要去明白很多，因為很多事情我們無法改變，不如考慮改變我們自己顯得更為明智、也更為實用。

《自由之花》

自從胡蝶主演的中國第一部有聲片《歌女紅牡丹》獲得巨大成功後，上海電影界之間的競爭愈演愈烈。就在明星公司拍攝《歌女紅牡丹》的同時，它的競爭對手天一公司也緊跟著拍起了有聲電影，明星公司越來越感到來自對手各方面的壓力。

為了重振明星的雄風，明星公司的巨頭之一鄭正秋審時度勢地提出了明星必須走

「高、精、尖」的發展路線，只有這樣，明星才能成為雄霸上海灘的王牌電影公司。

於是，明星公司決定花大力氣拍出一部大製作的電影。

《自由之花》就是這樣誕生的。這部影片在一九三三年被中國教育電影協會評為

優秀影片，並於同年送往義大利萬國電影賽會參賽並獲獎。胡蝶在這部影片中飾演小鳳

仙，她本人認為這是她從影以來拍攝的比較有意義的一部電影。

明星公司首次派出外景隊北上北平，進行《自由之花》的實景拍攝。為了減少製作

成本，張石川決定同時拍攝一部以北平為背景的電影，經過一番研究後，張石川選中了

張恨水的《啼笑因緣》。

《自由之花》和《啼笑因緣》皆由胡蝶擔任女主角。同時演兩部電影，對於胡蝶來

說是比較累的，但喜歡挑戰自我的她，心裡還是覺得無比興奮。只是這個時候的胡蝶怎

麼也沒有想到，她在北平會惹出一身禍來。

一九三一年對於胡蝶來說，真可謂是運交華蓋、流年不利、多災多難的一年。

話說胡蝶這一行人馬未到北平之前，明星公司的編劇洪深等已經先期到達北平，為

外景隊做前期的準備工作。

洪深為明星公司租了一套休息的房子，並且為明星在北平的拍攝工作進行了宣傳。

當胡蝶一行到達北平火車站的時候，受到了北平影迷的熱烈歡迎。明星公司的人員沒有

想到離開了上海後，還會受到這種禮遇，所以無不感到歡欣鼓舞。

在正式開拍前，張石川和洪深因為要實地選取影片中的場景，所以開始的那幾天顯得比較輕鬆，那些初次來到北平的演員們便乘這個機會到北平的名勝古蹟遊玩了一番。

胡蝶也回到她從前住過的那條胡同裡，算是圓了她拾掇童年的夢的願望。

就在明星外景隊準備開機的前一天中午，外景隊駐地來了一位稀客，他就是明星公司此番到北平要拍攝的《啼笑因緣》的小說作者張恨水。

提起這位張恨水，他可是中國現代作家群中的一位奇才。恨水乃是他的筆名，據說他這個筆名是從南唐李後主李煜的詩句「自是人生長逝東恨水」中搬來的。張恨水是一位名副其實的高產作家，在他的創作鼎盛時期，他憑藉手中的一支筆，養活了幾十口人的大家庭。不僅如此，許多報刊因為刊載他的小說才能夠得以生存。張恨水的高產至今尚無人突破，他一生創作了三千多萬字的作品，被譽為海內第一的高產作家。

在這之前，胡蝶早已拜讀過張恨水的《啼笑因緣》，這一次她將在影片中扮演大家閨秀何麗娜和唱大鼓的賣藝姑娘沈鳳喜兩個角色。這兩個角色中的人物性格都有很大的反差，胡蝶還在火車上就一直在琢磨著怎樣演好劇中的角色，現在小說的原作者來了，胡蝶當然不會放過向作者討教的好機會。

張恨水其時正是創作上的黃金時期，當時只要是看報紙的人幾乎沒有幾個沒讀過他的小說的。胡蝶也讀過張恨水的好幾本小說，她早已從內心裡對張恨水這樣的大作家佩

服之至；而張恨水也看過胡蝶的不少電影，這二人也算是彼此神交已久的朋友了。

張恨水對由胡蝶來主演他小說中的主要角色很是滿意。張恨水聽了胡蝶的提問後，耐心地向她講解了小說中主人公的生活環境、個人性格和興趣愛好等。有了原作者的解說，胡蝶自然能夠更好地把握人物的內心世界，為她演好這一角色增添了更加充分的信心。

胡蝶的勤奮和敬業精神給張恨水留下了深刻的印象，後來張恨水有一段描寫胡蝶的文字，可謂是入木三分：

胡蝶為人落落大方，一洗兒女之態，與客周旋，言語不著邊際，海上社會，奇幻百出。為女明星者，不容不交際。而交際又係畏途，胡不得已，遂與潘某訂婚，但不結婚，如此可以隨意至交際場所，且來去自如，了無掛礙，人亦有所顧忌，而不敢以不屑之情相處者。胡真情明練達之人哉，言其性格則深沉，機警爽利而有之，如與紅樓人物相比擬，則十之五六若寶釵，十之二三若襲人，十之一二若晴雯。

小說家張恨水以他作家的敏銳目光為胡蝶寫下了這段文字，應該是頗有幾分傳神的。

胡蝶後來隨著名氣越來越大，少不了在外面有一些應酬，聰明的胡蝶很是善於辭令，作為一位公眾人物，她不得不保持著她的世故和機智。這應該是一個明星應該具備的

社交技巧，但是張恨水說胡蝶愛上潘有聲乃是不得已而為之，這句話頗有深意，且耐人尋味，不能簡單的歸結於是作者發揮了小說家的那種想像力吧。此乃後話，且按下不表。

大凡做生意的人都比較有些迷信，明星公司的張石川也不例外，為了討得一個好兆頭，張石川決定於十八號開機，取要得發不離八之意。

開機的那一天，明星公司在北京的中山公園同時開拍《自由之花》和張恨水的《啼笑因緣》。屆時不少記者和觀眾都聚集在中山公園裡，他們都想親眼目睹一下胡蝶拍戲時的風采。

胡蝶沒有讓這些粉絲們失望。一進入拍攝現場，她就很快地進入到角色之中。對於演戲，胡蝶向來都是抱著一絲不苟、精益求精的態度。只見胡蝶一會是一位深明大義的風塵女子，一會是一個窮苦純潔的賣唱姑娘，一會又是一位出身富家的名門佳麗，這三個不同的角色胡蝶都把握得栩栩如生、惟妙惟肖，讓在場的粉絲們在歡為觀止之中大飽了眼福。

接下來的幾天，外景隊輾轉於北海公園和頤和園。北海公園是北京城市景色最為秀麗之地，湖面微波蕩漾，波光粼粼，白塔高聳，倒映於水，異常秀美，更兼有九曲橋、九龍壁等景點和仿膳的名點美食，令人流連忘返，於如此仙境拍戲，雖然辛苦也不覺苦了。

相比之下，位於西郊的頤和園則顯得冷清了許多，雖然園內昆明湖、萬壽山的景色也很美好，但那些亭臺樓閣畫棟雕樑因年久失修，不免顯出一些落寞淒涼的意味。

在拍完了市內景點的外景戲之後，外景地移師京郊西山，在此一拍就是一個多月。

深秋的香山，漫山紅葉，蔚為壯觀，叫人流連忘返。

胡蝶走在這如詩的西山中，不禁想起小的時候，爸爸曾帶她來過這裡，採摘那潤新的楓葉。

看到這如此美麗的景色，導演張石川也非常欣喜，洪深買來的有色攝影機可派上了用場，於是決定，《啼笑因緣》中的很多場景用有色攝影機進行拍攝。

其實，所謂有色影片，也是單一色的，可以是紅色，可以是黃色，但各種顏色不能同時出現，所以並不是彩色影片。不過用紅色來拍香山外景，較之黑白片，仍然增色不少。

在外景拍攝過程中，張石川又臨時決定將《啼笑因緣》由默片改拍為部分有聲片，且由原定的上中下三集擴大為六集，每一集均有部分有色片和有聲片，從而使該片「有聲有色」。

此外，既已投下血本來北平拍外景，張石川也就盡可能地將北平著名景點儘量攝入片中，如西山八大處等等，這樣，觀眾在看故事的同時，也欣賞到了北平的壯麗風光。

「明星」外景隊在北京拍攝了將近兩個月。當外景拍攝已近尾聲之時，從上海方面傳來了令張石川震驚的壞消息，氣得張石川暴跳如雷。

常言道禍不單行，與此同時，另一個壞消息更是把胡蝶前所未有地推到了輿論的風口浪尖上。

《啼笑因緣》

且說「明星」外景隊在北平拍攝已近尾聲之時，從上海方面傳來壞消息：《啼笑因緣》鬧出了「雙包案」。也就是除了「明星」正在拍攝該片外，另有一家公司也在同時拍攝此片。

雙包案在中國電影史上並不十分稀奇，在古裝片熱潮中，兩家公司拍片撞車，同拍一個故事的事就曾發生過。但自從南京國民政府成立、特別是電影檢查委員會成立後，各公司所拍影片須呈有關機構檢查核准頒發執照後方可拍攝上映，雙包案也就絕跡了。

「明星」作為中國影壇首屈一指的大公司，平日就十分注意搞好與「電檢會」的關係，「電檢會」也不斷地得到明星公司的好處，所以對「明星」也就另眼相看，大開方便之門，允許「明星」一邊送審劇本，一邊即可動手拍片，而不必等候拿到執照。

「明星」開拍《啼笑因緣》本是倉促間決定的，為了要趕上《自由之花》的進度，一起赴北平拍外景，自然來不及等執照到手後再拍。他們仍沿用老辦法，一邊申辦，一邊拍攝，而且越拍攤子鋪得越大——原來是作為《自由之花》的副產品，到後來則喧賓奪主了。

誰知這一回精明過人的張石川竟然讓人鑽了空子。

「紅顏禍水」

話說一九三一年十一月中旬，張石川率「明星」外景隊匆匆自北平趕回上海，準備處理《啼笑因緣》雙包案。

哪知外景隊剛抵上海，劈面而來的卻是另一場令明星公司、特別是胡蝶十分難堪的「醜聞」風波。

當時前來接站的明星公司經理周劍雲一臉沉重，張石川一下車，便和他急切地談起雙包案一事。

鑽空子之人就是演藝娛樂界小有名氣的顧無為，他依恃上海黑社會幫會頭目黃金榮，經營著一家大華電影公司，與明星公司在競爭中結下了樑子。

當顧無為探知「明星」開拍《啼笑因緣》卻尚未領到執照，於是借助黃金榮的關係，迅速地從有關機構手中弄到了拍攝該片的許可執照，並組織人馬，做出開拍的樣子，同時在報紙上大肆刊登預告。

於是他決定，立即結束外景拍攝，分批返回上海。

留在上海的鄭正秋和周劍雲得悉此消息後，感到事態嚴重，立即通知在北平拍外景的張石川，張石川聞後不啻晴天霹靂，不由大為暴躁，但好在外景戲的拍攝已近尾聲，

「怎麼回事？我們先拍片後辦執照也不是頭一次了，從來沒有哪個公司敢跟我們叫板，他顧無為為什麼故意跟我們過不去？」張石川生氣地說道。

「石川，你要知道，顧無為是在報復我們呀，因為我們曾抵制過他的《雨過天青》。」周劍雲回答道。

「石川，這次可是上海灘頭號流氓黃金榮在給他撐腰啊。」

「顧無為是吃了熊心了嗎？……」

……

這時，胡蝶從後面走了過來，恭敬地叫了聲：

「周先生。」

周劍雲看到胡蝶突然一愣，上上下下看了胡蝶一眼，莫名其妙地說了一句：

「你可真行啊。」

胡蝶一愣，不知周劍雲說的什麼意思。正思忖間，張石川對眾人說道：

「大家各自回家休息吧。」

胡蝶顧不上思忖周劍雲的話，她歸心似箭，喊了一輛計程車便直奔家門。

胡蝶走後，張石川問道：

「劍雲，你剛才為什麼那樣對胡蝶，你話裡是什麼意思？」

「什麼意思？你難道不曉得嗎？」周劍雲沒有好臉色。

「到底怎麼回事？」

「怎麼回事，東北失守你們難道不知道嗎？當時張學良在北京，你們是怎麼跟他聯繫上的？」

「張學良，怎麼回事？」

「胡蝶竟然在這個時候跟張學良在六國飯店跳舞！」

「這個……？」張石川一下子也愣住了。

卻說胡蝶一進家門，便覺氣氛不對。母親坐在椅子上，眼睛紅紅的，似乎剛剛哭過，看見胡蝶，忙起身迎道：

「瑞華，你回來啦。」

胡蝶把行李攔在地上，問道：

「爸爸呢？我給你們買了很多東西。」

「你還有時間給我們買東西！」父親在裡屋惡聲惡氣地說道。

「怎麼啦？」

母親在一旁重重地歎了一口氣，說道：

「你爸生氣也難免，好好的你跟誰跳舞不行，什麼時候跳舞不好？偏偏要找個九一八的晚上，偏偏要跟那個張學良跳舞，你說你怎麼那麼糊塗。」

胡蝶詫異地瞪大眼睛，說道：

「你講什麼呀，我跟誰跳舞了？」

胡少貢把一疊報紙摔在胡蝶面前，恨恨地說道：

「你以為你在北京幹什麼事我們不知道呀，你自己看看吧。」

胡蝶拿起一張報紙，只見報紙頭版上斗大的黑體字：

張學良的「九一八」之夜。

看到這個題目，胡蝶十分詫異，心想：張學良的「九一八」之夜跟自己有什麼關係呀，但當她看了下文之後，才知大事不妙──

……民國二十年九月十八日夜，日本關東軍發動大規模進攻，一路燒殺搶掠，無惡不作，東北三省之同胞陷入水深火熱之中。而東北軍之最高統帥張學良將軍，彼時卻正與紅粉佳人胡蝶女士歡歌共舞於北平六國飯店……

胡蝶再翻其他報紙，都是這樣題目的大標題：

《東三省就是這樣被丟掉的！》

《不愛江山愛美人！》

《紅顏禍國！》

……

胡蝶又氣又急，她大聲嚷道：

「這根本不是事實！這是造謠，全是造謠！」說罷，便大聲痛哭起來。

一旁的母親見胡蝶傷心不已，也著急地說道：

「這究竟是怎麼回事呀？」

胡蝶是這樣解釋這件事的：

……

此時，距「九‧一八」事件已有兩個月。在這兩個月中，日本侵略軍在中國東北大舉推進，燒殺搶掠，無惡不作，除了錦州、哈爾濱等少數城市外，東三省幾乎盡淪敵手。

日寇的暴行，引起了全國人民的憤怒，而十餘萬東北軍竟然不戰而潰，眼睜睜地看著自己的家鄉淪喪，自己的親人受辱，更使國人氣憤。推根及源，東北軍不事抵抗的原因肯定在於其統帥張學良。

而張學良之所以不予抵抗，那是因為他受命於以蔣介石為首的南京中央政府制定的不抵抗戰略。當國人將「不抵抗將軍」的「頭銜」牢牢地加在張學良身上之時，張學良有口莫辯。好在軍隊還在，留得青山在，不怕沒柴燒，張學良渴望有朝一日能向日本侵略者討還血債。

日本在兵占中國東三省大部地區之後，為瓦解張學良及其所部的鬥志，也曾拉攏過張學良，但被張學良嚴詞拒絕。對於張學良的存在，日本侵略軍還是有所顧忌的，為了徹底搞垮張學良，同時轉移中國人民的視線，日本特務們設計了一個暗箭傷人、造謠中傷的毒計。

——用什麼方法可以最快地搞臭張學良呢？熟諳中國歷史文化的日本特務也知道，在中國要使一個名人的名譽掃地，最快捷的辦法是從其私生活入手，其中又以男女關係最易得手。所謂自古紅顏禍水，說的就是每個失敗的英雄的身後，必定有一位包藏禍心的美貌女子。

具體到張學良身上，就是要「造」出這樣一股「禍水」，使張學良背上這個黑鍋從此抬不起頭來，也使得中國人民的抗日怒火轉移到張學良這位不抵抗將軍的身上來，這是一個十分惡毒的一箭雙鵰之計。

此時，正值「明星」外景隊開赴當時張學良療病所在的城市——北平，其中的當紅女影星胡蝶正好符合這個條件。

於是，經過精心策劃，由日本通迅社煽風點火，四處散佈，「九·一八」之夜，東北軍統帥張學良與紅粉佳人胡蝶歡歌共舞於北平六國飯店的傳聞不脛而走。接著，傳聞越發具體，有些報紙還「披露」出胡蝶與張學良如何由跳舞而相識，進而過從甚密，張贈胡以鉅款等細節。

胡母聽了胡蝶的解釋，相信女兒並沒有幹這糊塗事，寬了心，便去準備飯菜。胡父也走回臥室，獨自去思考這樁事件的來龍去脈。

不多久，胡蝶的男友潘有聲來了。談起跳舞之事，胡蝶含情脈脈地望著潘有聲，說道：

「有聲，你真的相信我嗎？」

「瑞華，你這是說到哪裡去了。我跟你交往的時間也不短了，我還不知道你的為人，你不要多慮。所謂清者自清，濁者自濁，此種捕風捉影之事要不了多久自然會水落石出，雨過天晴的。」潘有聲坐在胡蝶身邊，剝著一個橘子，堅定地說道。

胡蝶想了想說道：

「有聲，也許我應當在報紙上發表一個聲明，把事情真相告訴國人。」

「登報聲明也是一個辦法，但我怕事情會越描越黑。」潘有聲思忖著說道。

「那我們現在應該怎麼辦？」

「依我之見，不如靜觀事態發展，不到必要的時候，無須去分辯。」

胡蝶聽完潘有聲的一番話，覺得十分有道理，於是心情便稍稍安定下來。

然而，事情並非像潘、胡想像的那樣會慢慢水落石出。新聞界特別是那些親日的報刊更加變本加厲，不僅將胡蝶和張學良的照片並列報端，而且還造出張學良饋贈胡蝶十萬鉅款的謠言。義憤中的國人難免輕信，社會輿論對胡蝶的指責不絕於耳。

一九三一年十一月二十日，上海《時事新報》刊出廣西大學馬君武的兩首打油詩：

趙四風流朱五狂，

翩翩胡蝶最當行，

溫柔鄉裡逞英雄，

哪管東師入瀋陽。

告急軍書夜半來，

開場管弦又相催，

瀋陽已陷休回顧，

更抱佳人舞幾回。

看到報紙上如此連篇累續地渲染，胡蝶和「明星」公司都感到事態的嚴重性，他們覺得再也不能如此沉默下去了。

胡蝶流著淚對同事和朋友們說：

「我婚姻上的不順利說到底不過是個人的事，可這回卻要擔當貽誤國家的千古罵名！我被無辜地捲入這場政治風波中去，我必須站出來說話，我必須站出來說話！」

十一月二十二日，胡蝶在《申報》上發表了題為〈胡蝶闢謠〉的聲明：

蝶於上月為攝影劇曾赴北平，抵平之日適逢國難，「明星」同仁乃開會集議，公決抵制日貨，並禁止男女演員私自外出遊戲及酬酢，所有私人宴會一概予以謝絕。留平五十餘日，未嘗一試舞場，不日公畢回申。

《日本新聞》其用意無非欲借男女曖昧之事，不惜犧牲蝶個人之名譽以遂其誣蔑陷害之毒計。查此次日本人利用宣傳陰謀，凡有可以侮辱我中華官吏與國民者無所不用其極，亦不僅只此一事。惟事實不容顛倒，良心尚未盡喪，蝶亦國民一份子也，雖尚未能以頸血濺仇人，豈能於國難當前之時與負守土之責者相與跳舞耶？「商女不知亡民恨」是真狗彘不食者矣。嗚呼！日本人欲遂其吞併中國之野心，造謠生事，設想之奇，造事之巧，目的蓋欲毀壞副司令之名譽，冀阻止自回遼反攻，願我國人悉燭其奸而毋遂其借刀殺人之計也。

胡蝶在此聲明中可謂一語道破日本侵略者的天機，她的聲明義正辭嚴，澄清事實，說明真相，並一針見血地指出日本新聞媒體造謠生事的險惡用心，最後奉勸國人切莫上當。此聲明可謂是言詞犀利的討伐書。

胡蝶作為「明星」的台柱，其聲譽與公司的聲譽息息相關，張石川等也決不容許玷污胡蝶聲譽的謠言肆意蔓延，就在胡蝶發表聲明的同日，張石川率外景隊主要成員也在《申報》以《明星影片公司張石川等啟事》的形式發表聲明：

胡女士關謠之言盡屬實情實事。同仁此次赴平……為時幾近兩月，每日工作甚忙，不獨胡女士未嘗違犯公司罰則而外出，更未嘗見得張副司令之一面。今番赴

平的男女職演員同住東四牌樓三條胡同十四號後大院內，每值攝片，同出同歸，演員中更未嘗有一人獨自出遊者。初到及歸前數日或出購買物件，亦必三五成群，往返與偕，故各個行動無不盡知。同仁非全無心肝者，豈能容女演員作此不名譽之行動，尚祈各界勿信謠言，同仁願以人格為之保證焉。

上述聲明對遏止沸沸揚揚的謠傳起到了一定的作用。但謠言總是有市場的，很多人對「跳舞事件」還是將信將疑，這個謠言跟隨著胡蝶走過了近半個世紀。

恍若夢境

那麼，在「九一八」事變當日，胡蝶與張學良究竟有沒有一舞之緣呢？

張娜鑫著《胡蝶傳奇》對此事作了如下詳細描述——

這一天，由於中山公園裡的戲不多，所以不到傍晚外景隊就收工回到了駐地。

吃罷晚飯，胡蝶獨自在房間裡看劇本，她希望能夠讀懂劇本裡的人物，她一直相信只有進入了劇中人物的內心世界，才能把劇中的角色表演得有血有肉、活靈活現。

胡蝶很喜歡《自由之花》裡的小鳳仙，她覺得一個在亂世中生存的風塵女子，在國難當頭之日，卻能夠做到深明大義，確實也算得上是一位女中豪傑了。

胡蝶正在想著小鳳仙這個角色時，門外忽然響起了篤篤的敲門聲，胡蝶打開門一看，原來是張石川站在門外。與往日不同的是，張石川的神色顯得有些凝重和神祕。

「張先生，有什麼事嗎？」張石川的這副神色讓胡蝶一時吃驚不小。在她的印象中，張石川是一位老於世故處變不驚的人，她一時不知道發生了什麼事情竟會讓張石川為之變色。

「沒什麼，你收拾一下，外面有一位貴客要見你。」張石川急匆匆地說道。

「什麼貴客，怎麼不請他過來坐坐？」

胡蝶自成名以後，應酬也漸漸多了起來，在交際場合上，她時常會和一些名流政要打交道，所以對此並不感到意外。

「車子在外面等著呢，你去了就知道了。」張石川有些答非所問地說。

胡蝶從他的話語中可以猜測得出，今晚約見她的人絕對不是一般的人物。

胡蝶顧不得多想，她匆匆地收拾了一下，隨著張石川來到外面，只見胡同裡果然停著一輛小轎車。

車子裡面的人見到胡蝶出來了，連忙打開車門走了下來。

「這位一定是胡蝶小姐了，請上車吧。」

胡蝶一時遲疑起來，她不安地望著張石川，希望能夠從他的身上得到答案。

「沒什麼，只是一般的應酬。」張石川面帶微笑地說道。

胡蝶得到了一種鼓勵，她神態自若地上了車，車子隨即輕輕地開走了。

胡蝶適應了車裡的燈光後，禁不住朝坐在副駕駛位置上的那人望了一眼，只見那人戴著禮帽，著一襲長衫，倒也顯得文質彬彬。胡蝶的一顆心漸漸地安定了一些，她猜測這次應酬該不是什麼壞事，只是似乎有些過於神祕。

胡蝶努力讓自己平靜下來，向前面那人問道：「想我胡蝶只是一區區小女子而已，不知敢勞何方神聖如此屈尊，倒令我有些受寵若驚了。」

前面那人聽了，連忙回過頭來，對胡蝶說道：「胡蝶小姐過謙了，在當今演藝界，胡蝶小姐可是首屈一指的電影明星，我家少帥對胡小姐的演技可是推崇備至，聞聽貴公司在北平拍戲，我家少帥特地準備了一次酒會，算是盡地主之誼。」

少帥？胡蝶聽後不禁為之一震，她這才知道要請她的人原來是東北王張學良！

對於張學良，胡蝶早已聽說過此人，尤其聽說過他與趙一荻趙四小姐之間演繹的情感故事。她真的沒有想到，此次的北平之行，會驚動這位手握重兵的張副司令，會引起這位性情中人的注意。

此時的胡蝶早已不是當初那位初出茅廬的小姑娘，作為一位紅極一時的電影明星，一些社交上的事情倒也能夠應付自如，當她得知宴請她的人的真實身分後，心裡頓時安定了下來。

不一會兒，車子在一家張燈結綵的飯店面前停了下來，不等胡蝶有所反應，坐在副駕駛位置上的那人趕緊下了車替胡蝶打開了車門。

胡蝶走下車一看，才知道原來這裡是在北平久享盛譽的六國飯店。說起這六國飯店，可不是一般人能夠去的地方，僅從這一點就可以看出，胡蝶算是受到了一種高規格的禮遇。

「胡小姐請吧。」那穿長衫的男子畢恭畢敬地對胡蝶做了一個請的姿勢。

胡蝶落落大方地走進了六國飯店，她雖然在上海出入過不少的高級社交場合，但是，像六國飯店這樣裝潢得如此考究的地方還是第一次遇到。飯店大廳裡的那種富麗堂皇讓她有種眩目的感覺，胡蝶剛剛走進大廳，只見張學良和趙四小姐早已迎了上來：

「胡蝶小姐，張某在此恭候多時了。」

「張將軍多禮了，想我不過是一女藝員而已，怎敢驚動將軍大駕，這真叫小女子擔當不起了。」胡蝶對著張學良和趙四小姐欠了欠身說道。

「胡蝶小姐此言差矣，胡蝶小姐飲譽大江南北，漢卿不過是一雄赳赳武夫而已，今日能夠一睹芳顏，想乃幸會之至，何來擔當二字。」張學良朗聲笑了起來。

張學良話音剛落，頓時把人們的目光吸引了過來，他們得知來者是電影明星胡蝶後，禁不住紛紛舉杯向胡蝶致意。張學良和胡蝶一下子成了人們目光中的焦點。

「胡蝶小姐，這可是眾星捧月啊，我和漢卿非常喜歡看你的電影，你把那些角色真是演活了。」趙四小姐拉著胡蝶的手親熱地說道。

胡蝶這才仔細地打量了一下二人，此時脫下戎裝的張學良一掃那種行武軍人的形象，他穿一套深灰色的西服，白色的襯衣上繫一隻黑色的領結，這身衣服配上他那挺拔偉岸的身材，使他透出一種儒雅的文人氣質來；而身材高挑的趙一荻著一襲藍底白花的旗袍，渾身上下莫不透著一股大家閨秀的風範。這真是一對珠聯璧合的玉人啊，胡蝶禁不住在心裡讚歎了一聲。

「胡蝶小姐，我們到那邊去坐坐吧。」趙四小姐說著，挽起胡蝶的手臂向一邊的酒桌走去，而張學良忙著去招呼其他的客人去了。

「胡蝶小姐，聽說你們這次來北平是同時拍好幾部電影？」兩人在酒桌上落座後，趙四小姐饒有興趣地問著胡蝶。

「一部是講小鳳仙和蔡鍔的《自由之花》，一部是張恨水先生的《啼笑因緣》。」

胡蝶第一次和趙四小姐打交道，她沒有想到這位副司令的紅顏知己是如此隨和。

「你在這裡同時演好幾個角色，真是不簡單啊，漢卿經常誇你的電影演得好呢。」

「這些只是一名演員應盡的職責而已，確實沒有什麼值得一提的，像張將軍統兵一方，才真正是當世豪傑，趙小姐與張將軍才是人中的龍鳳呢。」胡蝶不失時機地恭維了一句。

女人和女人是容易溝通的，幾句話過後，兩人之間的距離一下拉近了許多，她們竟像一對多年不見的姐妹那樣無拘無束地交談起來。

說起這趙四小姐與張學良的結合可算是一段奇緣。這趙四一荻出自名門之家，其父是富甲一方的大富翁，她和張學良的年齡相差十幾歲，然而，她硬是頂著其父斷絕父女關係的壓力，和張學良走到了一起。對於張學良和趙四小姐的這段愛情，當時的報刊一時鬧得沸沸揚揚，胡蝶自然也略知一二。作為一位女人，她從內心裡佩服趙四小姐的勇氣，愛情的力量真是偉大，胡蝶想起了自己的初戀，她不覺在心裡暗自歎息了一聲。

這時，留聲機裡響起了優雅的舞曲聲，胡蝶因為和趙四小姐談得非常投機，她的心不覺被舞曲啟動了。

當舞曲響起的時候，胡蝶下意識地朝舞池望了一下。胡蝶有一種感覺，她感覺到張學良一定會來邀請她，張學良是這場酒會的主人，如果不和他共下舞池，那豈不是大煞風景麼？

胡蝶猜想得不錯，張學良招呼完客人後，果然邁著輕緩的步子走了過來⋯

「胡蝶小姐，我能請你跳個舞嗎？」

胡蝶望了望趙四小姐，只見趙四小姐一臉鼓勵地看著自己，胡蝶又望了望張學良，只見張學良春風滿面、溫文爾雅。

此時的張學良哪裡是一位手握重兵的少帥，風度翩翩的張學良更像一位飽讀詩書的學者。面對這樣一位文韜武略的男子的邀請，又有哪個女子會不動心呢？胡蝶粲然一笑，和著音樂與張學良雙雙滑進了舞池。

這一次，胡蝶找到了一種與往日全然不同的感覺，以往她在一些高級酒會上出入時，她是抱著一種逢場作戲的心態與那些名流打交道的。作為一名藝人，她當然知道不能得罪那些踩一跺腳，地都會抖幾抖的軍政界的人物。然而，胡蝶和張學良在一起的時候，她才真正地有種女人的安全感，這種安全感是張學良身上的氣息所傳遞給她的。怪不得趙一荻趙四小姐會不顧一切地跟隨著眼前的這位少帥，趙四小姐與張學良共舞一曲後即被他的氣質所傾倒，以前，胡蝶還以為那是捕風捉影的一種杜撰，今日一見這位張副司令的風采，方知所傳非虛。

還沒走上幾步，胡蝶就感到張學良是一位舞林高手。作為一名演員，跳舞當然是輕車熟路，胡蝶調整好自己的心態，配合著張學良的步子，和著留聲機裡繾綣纏綿的舞曲，在舞池裡像只穿花胡蝶一樣翩翩起舞。

「胡蝶小姐舞姿不凡真是人如其名啊！」張學良由衷地讚歎道。

「和張將軍相比，我可是差得太遠了。」

「這裡又不是我的將軍府，叫我漢卿就可以了，那樣才顯得不生分嗎。」

胡蝶沒有想到張學良如此坦率，「漢卿……」胡蝶禁不住輕輕地吟哦了一聲。

「這就對了，胡蝶小姐果然不失明星風采，今日能與胡蝶小姐共舞一曲，確實是人生一大快事矣！」

「漢卿說笑了，能夠與漢卿在此相會，乃是小女子的造化，胡蝶此行可謂是三生有幸了。」

說到這裡，胡蝶不禁有些心馳嚮往起來。

也許是她長久與演藝界的人士打交道，也許是她固有的生活模式顯得有些沉悶，而今天，快人快語、文武兼修的張學良給了她一種從未遇到過的激情，給了她一種與以往不同的感覺。她的心海裡像是被投入了一塊石子，她的心海被這塊石子衝擊得蕩起了一波又一波的漣漪。胡蝶全身的細胞都被調動了，她拿出了所有的激情和張學良一起和著節奏在大廳的中央旋轉飛舞。

此時，其他的舞伴全部停了下來，他們退到一邊，聚精會神地看著統兵十幾萬的張少帥和風華絕代的胡蝶一起忘我地在音樂的世界裡，用他們的肢體語言展示著天人合一的境界。

今天，胡蝶在眾目睽睽之下，和張學良這位重量級的人物在音樂的世界裡盡情地徜徉、遊弋。人這一生，能有幾回這種讓人值得回憶的時刻呢？

對於胡蝶來說，自從與林雪懷發生情感糾葛以後，她還從來沒有像今天這樣酣暢淋漓，雖然她和潘有聲在一起時會感到溫暖如春，但那種感覺和今天相比是有區別的。今天，

胡蝶陶醉了，她陶醉在音樂的世界裡，她陶醉在眾目睽睽的目光中，她真希望和張學良這位當世豪傑一起不停地旋轉，不停地跳躍，她希望音樂永遠不要停止，她希望時間就此凝固，她實在是需要好好地放鬆一下自己的身體，放飛一下自己的情感了……

一曲終了，胡蝶和張學良的舞步戛然而止，他們終於從混沌的世界中恢復了自我。

緊接著，他們的四周響起了瀑布一樣的掌聲，胡蝶和張學良含笑退出了舞池。

張學良似乎興趣盎然，當下一場舞曲響起來的時候，他又和趙四小姐雙雙滑進了舞池。

一場舞跳下來，胡蝶只覺得香汗淋漓，但渾身卻有一種說不出的舒暢。

胡蝶在一邊喝著飲料，看著張學良和趙四小姐含情脈脈地踩著舞點，心裡不覺好生羨慕：作為一位女人，一生中若是有張漢卿這樣一位伴侶，真是不知幾世才能修來的福分。

胡蝶的思緒像霧一樣無邊無際地散漫起來，她想起自己的情感經歷，一時恍然如在夢境中一般。

……

不知是什麼時候，悠揚纏綿的舞曲突然像被人卡斷了喉嚨一樣停止了。

胡蝶睜開迷茫的雙眼，只見剛才還是意氣風發的張學良此時臉色凝重無比，大廳裡的空氣也似乎凝固了。

人們一個個緊張地望著張學良，不知發生了什麼事情。

「諸位，真是抱歉得很，張某因為有事急需處理，先行一步了。」

說完還些，張學良也不顧眾人的反應如何，就急匆匆地向外面走去，他的後面緊緊地跟著趙四小姐和一身勁裝裝束的副官。

剛才還是喧嘩無比的舞會頃刻間就結束了，能夠讓張副司令為之變色的事情一定是了不得的事情，人們帶著各自的猜測，一個個掃興地離開了六國飯店。

所有的人都沒有想到，就在這天晚上，震驚中外的九一八事變發生了。

而此時的胡蝶更是沒有想到，她因為參加了這場舞會，而把自己也牽扯到這場漩渦之中……

一九三一年九月十八日夜晚，日本關東軍發動了處心積慮的九・一八事變。

日軍首先自行炸毀了瀋陽北郊柳條湖附近南滿鐵路的一段鐵軌，他們以此為藉口，誣稱中國軍隊破壞鐵路，襲擊日本守備隊，突然向中國東北軍駐地北大營和瀋陽發動了進攻。這一天，後來被國民政府定為國難日。

面對日軍的進攻，當時的南京國民政府採取了不抵抗政策，他們坐等國際聯盟來出面主持公道，蔣介石電令東北軍守領張學良將軍「力避衝突，以免事態擴大」。結果，十餘萬東北軍面對萬餘日軍的進攻，不戰而潰。第二天，東北大片國土淪於敵手。

日軍佔領瀋陽後，迅速在東北大舉推進，除了錦州、哈爾濱等少數幾個城市外，東三省幾乎盡淪在日軍的鐵蹄之下。佔領東北的日軍，在東三省燒殺搶掠，無惡不作，他

們法西斯的暴行引起了全國人民的憤慨，而十幾萬裝備精良的東北軍在萬餘日軍的進攻面前竟然不戰而潰，更是讓國人氣憤難平。……

對於這種內情，當時國人又有幾人知曉，這樣一來，「不抵抗將軍」的頭銜自然牢牢地扣在了張學良的身上。

從六國飯店回來後的胡蝶根本沒有想到，自己即將面臨著一場狂風暴雨的襲擊。

沒過幾天，她見到大批的東北軍湧入北平，這時才得以知道瀋陽失守的消息。望著一批接一批的東北軍一直向南開拔，胡蝶的心裡很不是滋味。

此時的那位張漢卿將軍還在北平嗎？她真想去問一問這位少帥，他的手下有那麼多的軍隊，為什麼會讓小日本打進來了呢？但是，胡蝶隨即又想到這些事情不是像她這種人所想像的那麼簡單的，政治是一個可怕的字眼。作為一名演員，她的世界屬於銀幕，只有電影，才是胡蝶的最愛。

「避輕就重」

讓我們再仔細看一遍胡蝶在《申報》上發表的〈胡蝶闢謠〉的聲明：

蝶於上月為攝演影劇曾赴北平，抵平之日適逢國難，「明星」同仁乃開會集議，公決抵制日貨，並禁止男女演員私自外出遊戲及酬酢，所有私人宴會一概予以謝絕。留平五十餘日，未嘗一試舞場，不日公畢回申。

【日本新聞】其用意無非欲借男女曖昧之事，不惜犧牲蝶個人之名譽以遂其誣衊陷害之毒計。查此次日本人利用宣傳陰謀，凡有可以侮辱我中華官吏與國民者無所不用其極，亦不僅只此一事。惟事實不容顛倒，良心尚未盡喪，蝶亦國民一份子也，雖尚未能以頸血濺仇人，宣能於國難當前之時與負守土之責者相與跳舞耶？「商女不知亡民恨」是真狗彘不食者矣。嗚呼！日本人欲遂其吞併中國之野心，造謠生事，設想之奇，造事之巧，目的蓋欲毀壞副司令之名譽，冀阻止自回遼反攻，願我國人悉燭其奸而毋遂其借刀殺人之計也。

我們可以確定的事實是：

「抵平之日適逢國難，」說明胡蝶到達北平，從時間上說是在「九一八」之前。

我們不能確定的事實是：

「留平五十餘日，未嘗一試舞場，不日公畢回申。」

「留平五十餘日，未嘗一試舞場，不日公畢回申。」因為六國飯店並不是舞場，所以此句不能說明胡蝶未去過六國飯店。

如果真無此事，胡蝶闢謠只要這樣一句話就足夠了：「九一八」之夜胡蝶未去過六國飯店，更沒有與張學良跳舞。

我們可以看到的事實是，在〈胡蝶闢謠〉的聲明中，其餘約七、八成左右的篇幅都是在抨擊「日本新聞」的險惡用心，來了一個「避輕就重、轉移視線」的技巧，讓人即使找出她的破綻，也抓不住她的把柄。

如果運用「性格色彩」理論來分析，此處體現了胡蝶「綠加黃」性格組合的特徵：戰略上「避重就輕」，戰術上「避輕就重」──

胡蝶長著翅膀，只待稍有風吹草動，便乾淨俐落地飛到空中，盡其可能去脫離險境。她知道自己的渺小，飛到空中便好像沒有了蹤影，所以她老練世故，善於交際，合群而又善忘，憑藉著柔軟的身段與機智，她低調地找尋著與社會與人群的水乳交融，這樣無論為蝶還是作繭，人們都很容易接納和寬容她的美麗與不美。

胡蝶與杜月笙

胡蝶「綠色性格」的外表——穩定低調、與世無爭、處事不驚、天性寬容、耐心柔和、小心謹慎，使她在與杜月笙鬥智鬥勇時不會得罪對方，相反會贏得他的好感，甚至化敵為友；

胡蝶「黃色性格」的內心——目標明確、堅定自信、抗壓力強、隨機應變、追求實用，她終於成功地達到化敵為友的目標，使杜月笙成了自己的合作夥伴，更是成了要好的朋友。

「黑吃黑」

胡蝶在北平的「跳舞風波」暫時緩和下來後，明星公司又馬不停蹄地開始處理《啼笑因緣》的「雙包案」。

雙包案在電影業剛剛在中國得到發展的時候時常發生，後來國民政府為了杜絕此類事件，成立了電影檢查委員會。也就是說電影公司所拍攝的影片須呈電影檢查委員會和內政部檢查核准發放執照後可進行拍攝上映，這樣一來，雙包案也就不可能發生了。

明星公司當時是中國電影界首屈一指的大公司，商業頭腦極強的張石川對生意場上的一些交往自然會處理得滴水不漏，所以明星公司與電檢會的關係相當好，電檢會也經常得到明星公司的一些好處。由於有著這層關係，電檢會就允許明星公司的劇本完成後，即可進行拍攝，至於執照自然會讓他們補辦。

這一次明星公司開拍《啼笑因緣》也是這樣，他們與電檢會打了一下招呼後，即遠上北平取景。沒想到因為這一時的疏忽，卻惹下這樣大的麻煩。

與明星公司作對的是上海大華電影公司的老闆顧無為，他依仗著上海灘第一黑幫教父黃金榮作為後臺，也在上海的電影市場分一杯羹。在這之前，顧無為曾拍攝過一部有聲片《雨過天晴》，此片因為是在日本拍攝，當時正趕上全國各地發生著抵制日貨的風潮，所以該片放映之時十分冷落，明星公司也參與到抵制《雨過天晴》的活動中，這樣一來就與顧有為結下了樑子。

顧無為心裡對明星公司存在著怨恨，早就伺機想報復明星公司，只是一直苦於沒有下手的機會。這一次他打聽到明星公司拍攝的《啼笑因緣》並沒有得到電檢會的執照，覺得這是一個報復的大好時機。顧無為通過黃金榮的關係從電檢會那裡領取了執照，並

且通過當地的媒體大肆宣揚，一時間，滿上海的人都知道大華電影公司要拍攝《啼笑因緣》。其實顧無為是故意做個樣子給明星公司看，他只不過是想以此來打亂明星公司的陣腳而已。

張石川從北平回到上海後，曾經為胡蝶在北平的「跳舞風波」一事大傷腦筋。而恰在此時，大上海又發生了震驚中外的「一二八」事變。

日方藉口所謂的「日本和尚事件」，於一九三二年一月二十八日在上海的閘北兵分三路向中國守軍發動了進攻。駐守上海的中國軍隊十九路軍在蔣光鼐和蔡延鍇的指揮下，奮起反擊，大上海籠罩在一片硝煙之中……

時局如此動亂，人們哪裡還有看電影的興趣呢？

面對這樣的局面，明星公司自然不能倖免，公司的製片業務幾近癱瘓。張石川想到投入了那麼大的財力和人力才將《啼笑因緣》拍攝成功，如果就此放棄的話，損失實在太大了。儘管他知道顧無為是有備而來，但是為了《啼笑因緣》能夠成功地上映，張石川還是決定要與顧無為對簿公堂。

張石川在當時的上海官場也認識一些人物，加上他在租界裡有一定的勢力，所以開始的時候還有幾分勝算。張石川聘請了上海八位第一流的律師，加上明星公司的兩位常年法律顧問，造成了十大律師和顧無為對簿公堂的氣勢。

但是顧無為自恃有黑幫教父黃金榮作後臺，自然不會把張石川放在眼裡，加上他已經在電檢會領取了執照，所以並沒有被明星公司強大的律師陣容所嚇倒。

張石川聘請的律師經過研究後，覺得顧無為已經事先拿到了電檢會的執照，所以公堂勝算的把握不是很大，再說那顧無為並不是真的想拍攝此片，他的目的無非是想借此向明星公司訛些錢財而已。因此，他們建議張石川走其他的路子或許還會有解救的辦法。

張石川知道，想讓顧無為放棄此片的話，只要他的後臺黃金榮一句話就能夠解決問題。可是那黃金榮乃是上海灘最大的黑幫頭子，他們這些演藝界的人士又怎能請得動他？

想來想去，張石川決定採取「黑吃黑」的辦法，他們決定讓上海灘另一位黑幫頭子杜月笙出面為他們擺平這件事。

這天，張石川通過自己一位黑道朋友的引見，和鄭正秋、周劍雲一起前往杜月笙的府上去拜見這位在上海灘赫赫有名的黑社會頭目。

這一次為了請出杜月笙，明星公司帶上了昂貴的禮品，希望能夠得到杜月笙的支持。可是明星公司帶去的那些禮品，杜月笙根本就沒有放在心上，在他的眼裡，什麼東西沒有見過，這些玩意就能夠請得動我杜月笙的話，那我姓杜的還怎麼在上海灘稱雄？

杜月笙在心裡冷笑了一下，不過經常在場面上混的杜月笙也沒有一口回絕張石川。

在張石川等人離開杜府的時候，他通過他的徒弟告訴對方，他想會一會胡蝶。

面對著杜月笙這樣的要求，張石川不禁叫苦不迭。不答應他的話，《啼笑因緣》算是一點希望都沒有，但是如此將胡蝶送往杜府，那豈不是羊入虎口，那姓杜的什麼事情做不出來？那樣一朵嬌豔的鮮花一旦落入杜月笙的手中，那會糟蹋成什麼樣子？杜月笙意圖約見胡蝶，顯然是包藏著非同一般的目的。

然而，當胡蝶聽說此事後，她淡淡地笑了一下說：

「既然杜月笙要見我，那我就去會一會他吧。」

「此事萬萬不可！」鄭正秋連忙搖了搖手說道，「想那杜月笙乃是豺狼一般的黑幫教父，胡小姐此一去，怕是凶多吉少，我們怎能讓你一個弱女子去冒這樣大的風險。」

「是啊，拼著不要這部片子，我們也不能出此下策的。」張石川也斷然否決道。

「各位先生的心意我領了。」胡蝶並沒有被這些話所嚇倒，「若沒有明星的栽培，我胡蝶焉能有今天之成就，公司現在有難，我作為明星的台柱又豈能坐視不理，再說，這幾年來我也算是見過一些大人物了，場面上的事情我想我還是應付得了的。」

胡蝶雖然甘願冒此風險，但明星公司三要人終覺不妥，所以並沒有同意讓胡蝶孤身一人前往杜府。

只是雙包案一事必須解決，明星公司已經拖不起了。想來想去，後來還是張石川想到了一個折衷的辦法：過段時間就是胡蝶的生日，如果讓胡蝶在大眾場合見上杜月笙一面，這樣一來照顧了杜月笙的面子，二來對於胡蝶來說，也要相對安全得多。

巧妙周旋

胡蝶的父母聽說黑幫的杜月笙要約見胡蝶後，不覺大為擔憂。

「這也是沒有辦法的事情，」胡蝶安慰著父母說，「明星今日遭此一劫，我們只能冒險面對，既然我有可能讓公司擺脫困境，也就只有放手一搏了。」

胡蝶嘴裡說得很輕鬆，其實在內心裡也是緊張得要命，她知道，像杜月笙這樣的人物，稍微招待不周的話，後果便不堪設想。

明星公司的人都知道：《啼笑因緣》的命運如何，全在胡蝶一人的身上了。

為了讓杜月笙感到滿意，明星公司大張旗鼓地在上海飯店為胡蝶舉辦了這場盛大的生日宴會。為了給杜月笙造成一定的壓力，明星公司也邀請了不少記者作為嘉賓到場。

胡蝶的身邊雖然有明星公司一千人等為她壯膽，但她心裡還是緊張透了。此次會見是福是禍，她真是無法預知。

在此之前，胡蝶還從來沒有與杜月笙這樣的人物打過交道，這種人大都喜怒無常，應付這種人，無疑是如履薄冰。

這天晚上，六點鐘剛過，幾輛汽車就威風八面地停在了上海飯店的大門口，杜月笙在幾個勁裝打扮的保鏢的護衛下傲氣十足地走進了飯店。

張石川和周劍雲見了，連忙迎了上去：

「杜先生大駕光臨，有失遠迎，杜先生，裡面請……」

鄭正秋見到「主角」來了，他趕緊對胡蝶悄悄地使了一個眼色。

胡蝶見那杜月笙長得十分精瘦，一張臉上毫無表情，讓人根本無法揣摩他的心思。

胡蝶以一個演員的直覺就知道這種人極為難纏。但是事情已經到了這個地步，她也只好把一切雜念拋下，挺身而出與杜月笙周旋了。

胡蝶深吸一口氣，把自己那顆慌亂的心穩住，她盡量讓自己堆出一張歡天喜地的笑臉迎向杜月笙。

張石川連忙為他們作了介紹。

作為禮節，胡蝶不得不伸出了手：

「杜先生，歡迎歡迎。裡面請。」

杜月笙乘機抓住了胡蝶的小手，另一隻手不停地在胡蝶的手上撫摸著：

「今日能夠在此一睹胡小姐的芳容，真是幸會之至。」

看到眼前這個皮笑肉不笑的杜月笙，胡蝶不覺感到一陣噁心，她趕緊將握著的右手抽了出來，順勢作了一個請的姿勢。

胡蝶的這個動作一來讓杜月笙占不到小便宜，二來也顧及了禮節。杜月笙見胡蝶竟如此的機警，這倒有些超出他的想像。這個小女子還真是小看她了，只是在這種場面

下，杜月笙自然不便發作，只見他仰天哈哈一笑，昂首闊步地步入了大廳。

大廳裡，早已是一片笙歌燕舞的熱鬧景象。胡蝶心裡清楚自己是當晚的主角，為了明星公司，這場「戲」她怎麼樣也要把它演下去的。

胡蝶在一種無奈的心情中，主動地將杜月笙請進了舞池，對於胡蝶來說，她還是第一次被迫和一個她根本毫無興趣的男人這樣親密地接觸，聞著杜月笙身上的那股鴉片味道，胡蝶的胃部不由得一陣痙攣，但她還是滿臉堆笑地和杜月笙虛與委蛇。

「聽說胡小姐的舞姿一向不錯的，怎麼今天胡小姐看起來好像有些力不從心？」杜月笙把胡蝶摟得緊緊地，一雙色迷迷的小眼睛定定地望著胡蝶問道。

「杜先生說笑了，我只不過是有些緊張而已⋯⋯」看到杜月笙如此緊追不捨，胡蝶此時真有些後悔不該那樣大膽地答應和杜月笙見上一面。杜月笙的那種目光，讓胡蝶想到了毒蛇，這些黑道上的人物，真是避之都來不及，自己當初真是太魯莽了。

「難道胡小姐與杜某在一起會感到緊張麼⋯⋯」杜月笙意味深長地問。

胡蝶對自己剛才在慌亂中說出來的話叫苦不迭，萬一自己回答得不好的話，那麼今天晚上所做的一切可都是白費勁了。

好在胡蝶經常出入一些高級的社交場合，作為一位公共人物，她的口才自然有一些過人之處。

胡蝶眨了一下眼睛，便乘機給杜月笙戴起了高帽子⋯

「像杜先生這樣的大人物，我可是第一次見到，想想整個上海灘有誰不知道杜先生的大名，我只不過是一個小演員而已，當然是受寵若驚了。」

聽到胡蝶這樣恭維自己，杜月笙一邊挪動著步子，一邊得意地笑了起來。

一曲終了，這短短的時間真讓胡蝶感到有一個世紀那樣漫長，也許是太緊張了，胡蝶有種汗濕重衣的疲憊感。

「胡小姐很累麼？」杜月笙握著胡蝶溫軟的小手問道。

「杜先生，真的不好意思，我感到有些頭暈，我們到一邊坐一會兒好嗎？」

杜月笙點了點頭，兩人退到一邊的酒桌上坐了下來。

杜月笙此時見到嬌喘連連的胡蝶別有一番風情，要不是在這種場合裡，他真恨不得把胡蝶一下抱在懷裡。杜月笙雖然胸中慾火難忍，但他終究是那種喜怒不形於色的人，他討好地給胡蝶遞了一杯飲料：

「胡小姐真不愧是電影界裡的大明星，今日得此一會，真讓杜某大開眼界了。」

「我只不過是一個戲子而已，哪敢得到杜先生如此抬舉。」胡蝶心不在焉地應付說。

「胡小姐實在是太謙虛了。」杜月笙直直地望著胡蝶，一語雙關地說，「我們今天在這裡相會，也算是一種緣分，大家既然已經認識了，以後打交道的機會可不少啊。」

「那我就先多謝杜先生了。」胡蝶抓住杜月笙的話說，「我正好有件事要請杜先生幫忙。」

「噢，胡小姐有什麼事但說無妨。」杜月笙有興趣地問。

「就是我們公司裡的事，去年明星拍的《啼笑因緣》……」

「那是公事，」杜月笙打斷胡蝶的話說，「在這個場合裡，我們先不談這些公事吧。」

杜月笙的嘴封得很緊。

杜月笙一口回絕了明星的事，難道這個宴會白白地忙活了半天麼？

胡蝶一時也不知說些什麼才好，她見到杜月笙一臉壞笑地望著自己，為了不和杜月笙的目光相接觸，胡蝶趕緊裝作什麼也沒有看見似的把目光投向了別處。

「胡小姐去年的解約案鬧得整個上海灘無人不知無人不曉，胡小姐如今是單身一人，想來像胡小姐這樣的優秀女子，一定有不少人追求吧。」隔了一會兒，杜月笙忽然問胡蝶道。

胡蝶心裡不覺一驚。今天這個宴會，她最為擔心的就是杜月笙就她的個人私事大做文章。胡蝶見一時難以回避這個問題，便答非所問地說道：

「杜先生真是太抬舉我了，我只不過是一個演電影的戲子而已，何以談得上優秀二字。」

「這樣看來，胡小姐尚未婚配，不知胡小姐在擇偶方面有何標準，杜某倒想為胡小姐作一回月老……」

杜月笙步步緊逼地問著胡蝶，大有不攻下胡蝶誓不甘休的氣勢。

杜月笙此時聞聽胡蝶之意好像尚無意中之人，他哪裡肯放過這樣的機會，若是能將這樣一個世人皆知的大明星討回府中，那豈不是要震動整個上海灘……

杜月笙一時不免想入非非起來。

杜月笙此番話裡的用意，胡蝶又豈能不知，她當然不會讓杜月笙乘虛而入。胡蝶一臉嚴峻地對杜月笙說道：「多謝杜先生美意，婚姻大事乃由父母做主，胡蝶已經有了意中人了。」

杜月笙聽了，心裡不覺大為失望，他強壓住內心的妒火問道：

「倒不知哪位先生有著如此好的福氣，可否為杜某引見一番……」

「這個嘛，我以前曾經吃過這方面的苦頭，所以不想過早地將婚事公佈於眾，我想過段時間以後，杜先生自然會知道的。」

「今日乃胡小姐的生日宴會，照理講胡小姐的情郎應該會出現在宴會裡，可是恕杜某眼拙，我怎麼看不出來宴會中何人是胡小姐的如意郎君？」

杜月笙依舊皮笑肉不笑地說道，他從胡蝶慌慌不安的神色中斷定，胡蝶一定是在給他擺空城計。

「這個嘛，是我不想讓他在公共場所裡出現而已……」

胡蝶被杜月笙逼得幾乎有些招架不住。她沒有讓潘有聲在這裡出現，就是擔心他會受到什麼傷害，像杜月笙這種黑道上的人物，如果他要是遷怒於潘有聲的話，那樣的後果她真不敢想像。

「如果杜某沒有估計錯的話，胡小姐怕是在同杜某玩空城計⋯⋯」

杜月笙品了一口香茶，單刀直入地說道，他那陰森的目光朝胡蝶直直地逼射過來。

杜月笙話音剛落，胡蝶就聽到了有人在她身後叫道：

「瑞華，生日快樂！」

胡蝶回頭一看，站在她後面的不是潘有聲還是誰？

見到潘有聲，胡蝶那顆空懸著的心才輕輕地放了下來。此時的潘有聲就是胡蝶身後的一棵大樹，只見潘有聲手捧著一大束火紅的玫瑰雙目含情地望著胡蝶，他那一身西裝使他在今天看上去更加高大挺拔──這兩人站在一起，誰不說他們是一對金童玉女！

⋯⋯

潘有聲為什麼會來到宴會現場？

原來，胡蝶的父母得知胡蝶要在生日宴會這天和杜月笙見面後，心裡不禁替胡蝶捏了一把汗，想那杜月笙什麼事情做不出來，那可是一場鴻門宴！在當時的舊上海，一些黑幫頭子逼良為娼、霸佔良家婦女的事情時有發生，女兒這一去，只怕是凶多吉少。依照胡蝶母親的意思，讓胡蝶和潘有聲一起去要好一些，一來可以為胡蝶壯膽，二來也可

以讓杜月笙死了那份色心。可是，胡蝶想到這樣一來的話，可能會把潘有聲推入火坑，所以還是決定自己單刀赴會獨自一人去面對杜月笙。

再說潘有聲見胡蝶以弱女子之軀去應付黑幫頭子杜月笙，心裡自然是放心不下。胡蝶走後，他一直擔心胡蝶會出什麼意外，潘有聲左右思量一陣後，便再也忍不住，連忙急急地趕來為胡蝶解圍。

潘有聲來得恰是時候，看到風度翩翩的潘有聲站在自己的身邊，胡蝶覺得他簡直就是一位騎士，胡蝶心中的不安和緊張頓時全部在潘有聲的一聲呼喚中化為烏有。

「瑞華，沒有經過你的同意，我就私自來了，你不會生氣吧。」潘有聲說著把玫瑰花遞給了胡蝶。

「這位是……？」

杜月笙遲疑地問道，眼前的一切快得像變戲法一樣，杜月笙一時還真有些反應不過來。

「鄙人潘有聲。」

「這位是杜先生。」胡蝶連忙替潘有聲介紹道。

「久仰杜先生大名。」潘有聲向杜月笙鞠了一躬，他當然猜得出杜月笙的身分。

「你怎麼會來到這裡？」胡蝶喜滋滋地問，有潘有聲在她的身邊，胡蝶感到踏實了許多。

「我在你家裡聽媽媽說你在這裡招待杜先生，所以趕過來看看。」說到這裡，潘有聲反客為主地對杜月笙說，「杜先生，瑞華若有招待不周的話，還望多多包涵。」

「胡小姐，這位莫非就是你剛才所說的那位先生？」胡蝶點點頭，一臉幸福地坐在潘有聲的旁邊。

杜月笙再次失望了，眼前的這位小青年竟然會擁有胡蝶這樣的佳麗？他有些不服氣地問潘有聲：

「不知潘先生在何處高就？」

「我在一家洋行裡供職。」潘有聲謙遜地說。

「潘先生能夠得到胡小姐這樣的女子的青睞，真是前世修來的好福氣啊。」杜月笙輕輕地歎了一口氣，語氣中有種說不出的沮喪，「只是不知潘先生和胡小姐何時訂婚？」

胡蝶聽了不覺又是一驚，她怕杜月笙會抓住這個空子向他們發難，正感到不知如何說起時，只聽潘有聲笑了笑說：

「至於訂婚嗎，我們雙方的家長倒是早已說過了。只是瑞華這邊由於職業的關係另有考慮，所以到現在並沒有公開舉行過訂婚的儀式。」

潘有聲這樣說的時候，一邊的記者早就圍了上來，一時之間，只見記者們紛紛舉起手中的相機不停地對著胡蝶和潘有聲拍照。

當著那麼多記者的面，杜月笙縱然是殺人不眨眼的黑幫梟雄，又能奈其若何。

至此，杜月笙知道胡蝶已是名花有主，但杜月笙不愧是上海灘的黑幫老大，既然不能抱得美人歸，何不順水做個人情？杜月笙強壓住心中的妒火對胡蝶和記者們說道：

「真是趕得早不如趕得巧，現在既然胡小姐和潘先生都在這裡，今天不如讓杜某為你們作個月老如何？……」

這一點倒是胡蝶絕對沒有想到的。今天的這個宴會可謂是一波三折，她幸福地挽著潘有聲的胳膊對杜月笙說道：

「能得到杜先生為我們證婚，那真是感激不盡了。」

……

張石川沒有想到事情會出現這種戲劇性的變化，眼看一場一觸即發的危機因為潘有聲的及時出現而化為烏有。張石川不由得暗叫慚愧，心中的一塊石頭這才放了下來。

「哈哈哈！」杜月笙仰天朗笑了幾聲，「今日能夠為胡小姐與潘先生證婚，可謂是杜某生平的一大快事，這場宴會杜某看來是不虛此行了。」話音剛落，張石川帶頭鼓起掌來。緊接著，四周響起了經久不絕的掌聲……

宴會結束了，在回家的路上，胡蝶幸福地把頭埋在潘有聲的膝蓋上，含情脈脈地問：

「有聲，我並沒有叫你來的，你怎麼會過來？你難道不怕麼，要知道那杜月笙可是我們惹不起的黑幫老大。」

潘有聲用手指梳理著胡蝶的秀髮說：「顧不得那麼多了，我要是連自己身邊的一位女孩子都不能保護的話，那還是什麼男子漢。」

「我看那杜月笙圓滑得很，他當時為我們證婚無非是給自己找了個臺階下而已，你說他日後會不會刁難我們？」

「我想應該不會的。」潘有聲若有所思地說。

「不管怎樣，想那杜月笙也算是上海灘的一個成名人物，今天當著那麼多人的面他為我們證婚，不管他用意如何，以他那樣的江湖地位，如果向我們發難的話，那豈不是搬起石頭砸自己的腳了。」

胡蝶在安慰對方，更是在安慰自己。

……

權宜之計

再說那杜月笙，表面上他雖然為胡蝶與潘有聲做了一回老，當了一次好好先生，但其實他只是沽名釣譽而已。偷雞不成，反而成全了別人的好事，杜月笙內心氣得要死，明星公司雙包案一事也自然是不了了之。

張石川的一位黑道朋友見事情到了這種地步，便給他出主意說，不如讓明星公司投靠在杜月笙的門下，以後不論出了什麼事也好有個後臺為他們撐腰。

張石川開始有些不同意，明星是一家電影公司，不管怎麼樣，他們也算是文化商人，如果讓他們投在杜月笙的門下，一旦與黑幫沾上了關係，明星公司豈不是要遭受人恥笑？

這樣大的事情張石川一人自然不敢做主，他找來鄭正秋和周劍雲商量對策。

「時局如此動亂，我們作為藝人生逢亂世，又能奈其如何？」鄭正秋吐出一口濃煙，無奈地搖了搖頭。看得出，他的內心無比痛苦。

「捨此，我們已經別無他法了，對我們來說，也只有用這個權宜之計了，不然的話，北平之行未免太得不償失了。再說，這樣一來，胡蝶小姐也可以說不會再有什麼麻煩。」周劍雲也附和著說道。

周劍雲的這一席話，提醒了張石川，他想到為了《啼笑因緣》的雙包案，胡蝶小姐冒著那樣大的風險，可謂是有情有義。雖然說她現在平安無事，可是誰能保證杜月笙以後不在她的身上找麻煩？如果明星投在了杜月笙的門下，按照江湖規矩，彼此就成了一家人，胡蝶也就可以真正地化險為夷了。

為了拯救《啼笑因緣》，為了保護胡蝶，張石川只好走這條以黑治黑的路線了。

沒過幾天，張石川和鄭正秋以及周劍雲一起親自到杜月笙的府上去拜訪。

杜月笙見到在上海灘大名鼎鼎的明星公司投在他的門下，自然是得意得不得了，他扶起張石川等三人道：

「明星公司既然投在我的門下，你們的事情就是杜某的事，三位有什麼事儘管說，我替你們擺平就是。」

張石川在心裡罵了聲老狐狸，但臉上依然裝出滿心歡喜的樣子說：

「《啼笑因緣》的雙包案老爺子已經聽說了，此事事關明星公司的前程，所以想請老爺子出山為我們做主。」

杜月笙聽了大笑三聲道：「這件小事麼，不過是一頓飯的問題，今天我就為你們擺平它。」

……

當天晚上，杜月笙擺了幾桌酒席，請來上海灘第一大黑幫頭子黃金榮、還有顧無為以及上海灘演藝界的知名人士。

在酒宴上，杜月笙宣佈了明星公司已投靠在他門下的消息，隨後，杜月笙對黃金榮拱了拱手道：

「黃先生，今日學生請先生到此小聚，是想請先生替學生做主，顧有為是先生門牆弟子，我看不如讓顧無為把《啼笑因緣》的拍攝權讓給明星公司，至於大華公司的損失由學生賠償就是。」

黃金榮聽了，眨了眨眼睛道，「月笙既然親自出面為此事斡旋，我怎麼也會給你這個面子的，無為啊！」黃金榮又對顧無為說：「大家都是一家人了，既然明星肯賠償你們的損失，你那個片子就讓給明星算了，免得自家人相互傷了和氣。」

黃金榮既然發了話，顧無為有不答應之理。看到顧無為不停地點頭，杜月笙望了張石川等人一眼，對黃金榮謝道：

「先生真是快人快語，大華公司的損失，學生明天就給先生送去。」

「月笙不必客氣，這些不過是一句話而已。」黃金榮說完，得意地笑了起來。

……

明星公司與顧有為的這場官司就這樣在酒宴上解決了。

沒過多久，張石川又打點了電檢部，這樣他們終於拿到了《啼笑因緣》的拍攝權。

不過，明星公司花費了這麼大的力氣和代價拍攝的《啼笑因緣》在公映之日，並沒有出現他們所期望的那種人人爭先一睹為快的盛況。雖然它的票房收入還比較樂觀，但是與明星公司的投入相比，還是有些不盡人意。

與此相反的是，胡蝶主演的《自由之花》卻出現了火爆的現象。這部影片的火爆是因為它的題材與眾不同──在這種國難當頭的時刻，《自由之花》激發了人們的愛國熱情，大家當然要爭相觀看了。

「富貴險中求」

① 戰略上藐視

杜月笙意圖約見胡蝶，顯然是包藏著非同一般的目的。然而，當胡蝶聽說此事後，她淡淡地笑了一下說：「既然杜月笙要見我，那我就去會一會他吧。」

但明星公司的老總們擔心胡蝶的安全，不同意胡蝶與杜會面。

「各位先生的心意我領了。」胡蝶這樣說道，「若沒有明星的栽培，我胡蝶焉能有今天之成就，公司現在有難，我作為明星的台柱又豈能坐視不理，再說，這幾年來我也算是見過一些大人物了，場面上的事情我想我還是應付得了的。」

……

胡蝶的父母聽說黑幫老大杜月笙要約見胡蝶後，不覺大為擔憂。

「這也是沒有辦法的事情。」胡蝶安慰著父母說，「明星今日遭此一劫，我們只能冒險面對，既然我有可能讓公司擺脫困境，也就只有放手一搏了。」

胡蝶嘴裡說得很輕鬆，其實在內心裡也是緊張得要命，她知道，像杜月笙這樣的人物，稍微招待不周的話，後果便不堪設想。

此處表現出胡蝶典型的「綠色性格」的外表——穩定低調、知恩圖報、與世無爭、處事不驚、天性寬容、小心謹慎。

❷ 戰術上重視

其一，大張旗鼓地在上海飯店為胡蝶舉辦盛大的生日宴會。邀請了不少記者作為嘉賓到場。而不是私下會面。

其二，胡蝶以一個演員的直覺就知道這種人極為難纏。但是事情已經到了這個地步，她也只好把一切雜念拋下，挺身而出與杜月笙周旋。

兩人照面時，作為禮節，胡蝶主動伸手歡迎：杜月笙乘機抓住了胡蝶的小手不放，胡蝶不覺感到一陣噁心，她趕緊將握著的右手抽了出來，順勢作了一個請的姿勢。胡蝶的這個動作一來讓杜月笙占不到便宜，二來也顧及了禮節。

其三，宴會上，胡蝶主動地將杜月笙請進了舞池，對於胡蝶來說，她還是第一次被迫和一個她根本毫無興趣的男人這樣親密接觸，聞著杜月笙身上的那股鴉片味道，胡蝶的胃部不由得一陣痙攣，但她還是滿臉堆笑地和杜月笙虛與委蛇。……

胡蝶眨了一下眼睛，乘機給杜月笙戴起了高帽子…

「像杜先生這樣的大人物，我可是第一次見到，想想整個上海灘有誰不知道杜先生的大名，我只不過是一個小演員而已，當然是受寵若驚了。」

其四，杜月笙聽說胡蝶已是名花有主，懷疑其中有詐，轉而要求做胡蝶的證婚人：

「真是趕得早不如趕得巧，現在既然胡小姐和潘先生都在這裡，今天不如讓杜某為你們作個月老如何？……」

這一點倒是胡蝶事先沒有想到的。今天的這個宴會可謂是一波三折，胡蝶隨機應變地挽著潘有聲的胳膊對杜月笙說道：

「能得到杜先生為我們證婚，那真是感激不盡了。」

此處表現出胡蝶典型的「綠色性格」的外表——穩定低調、耐心柔和、與世無爭、處事不驚、天性寬容、隨機應變。

胡蝶與潘有聲

胡蝶在與初戀情人林雪懷恩斷情絕之後，許多出身豪門的男人乘機向她大獻殷勤，胡蝶卻選擇了普通的商行職員潘有聲作為男友。

此處表現出胡蝶典型的「綠色性格」的外表：低調謙和，與世無爭，生性淡泊，自給自樂；同時也表現出胡蝶典型的「黃色性格」的內心：目標導向明確，抗壓力強，按照實用主義原則快速決斷，在情感婚姻關係中佔據強勢主導地位。

醉翁之意

說起胡蝶和潘有聲的相識有些戲劇性，他們是在胡蝶的好友徐筠倩的家裡認識的。

那段時間是胡蝶的心情最為傷感的日子，她與林雪懷的婚約案正鬧得沸沸揚揚。她每天幾乎不出門，因為走在大街上，她都能夠聽到路人對她的指指點點。加上那些不負

責任的小報對胡蝶和林雪懷之間進行無中生有的大肆渲染，胡蝶感到有種透不過氣來的壓力。如果沒有戲拍的話，大多數時間她都是待在家裡靠悶頭睡覺來打發那些無聊的日子。

卻說這天傍晚，胡蝶的好友徐筠倩專程來到她家裡、看望胡蝶，她看著沒精打采的胡蝶，知道她心情不好，她今天真是來對了。

徐筠倩笑嘻嘻地拉著胡蝶的手說：

「瑞華，晚上到我那裡去吧，幾個朋友聚聚，我這次可是專門來接你的，車都在外面等著呢。」

胡蝶此時哪裡有心情到外面去露面，她懨懨地對徐筠倩說：

「你看我這個樣子，能到外面去嗎，我可是無顏見江東父老啊。」胡蝶一邊說著，一邊憂鬱地歎了一口氣。

徐筠倩依舊勸慰著胡蝶道：

「瑞華，我今晚辦的這場酒會是專門要為你洗去身上的晦氣的。就為那麼樣的一個男人，你不值得傷心，不然的話，那可是親者痛，仇者快了。知道嗎？今天的晚會可有好多關心你的老朋友到場哩！阮玲玉也會來，你們可是好久沒有見面了，可以在一起聊聊天，散散心，比待在家裡悶坐不是好得多了。」

胡蝶聽說阮玲玉也將到場，不覺生出了那種惺惺相惜之感。

她見好朋友特地大老遠地趕過來接她，如果不去的話，實在是說不過去，於是隨同徐筠倩一起出去了。

胡蝶來到徐筠倩的家裡，立即被那種生機勃勃的場所感染。她明白了好朋友的良苦用心，她的一顆心不覺漸漸地融化了。見到那麼多的老朋友，胡蝶一一地和他們微笑著打著招呼，在場的大都是電影界裡的知名人物，胡蝶都是和他們有過一面之交的。

正在和別人說笑的阮玲玉看到胡蝶來了，連忙驚喜地拉著胡蝶的手說：

「哎呀，瑞華，我們可是好久沒有見面了，這段時間一切都還好吧。」

「我現在哪裡還敢談什麼好不好的，只能將就著打發日子了，盛名之下成為眾矢之的，三人成虎人言可畏啊。」胡蝶說到這裡，不覺有些無奈地搖了搖頭。

「那些小報的記者就喜歡胡編亂造，反正用不了多久法庭就會判決的，時間會沖淡這一切的，又何必為它耿耿於懷呢。」阮玲玉安慰胡蝶說道，「你不知道我的那位無賴，前兩天拿著一張小報來威脅我，說我要是和他分手的話，就把我告上法庭，到那時我的名聲就不大好聽了⋯⋯」

「玲玉，婚姻是自由的，他為什麼要這樣對你？」

「唉，我們女人在外面做事有時候真是很難應付啊？」阮玲玉骨子裡的那種憂鬱的氣質又不知不覺地顯露了出來。

胡蝶望著多愁善感的阮玲玉，想起了她不堪回首的遭遇，不禁對她生出了那種同病相憐的親切感。

比起阮玲玉來，她應該算是幸運多了，要是像她那樣無止休地拖下去，何時才是出頭之日？阮玲玉實在是太軟弱了，胡蝶倒為阮玲玉的前途擔起憂來。

正在這時，舞池裡響起了樂曲聲，阮玲玉拉著胡蝶的手說：

「光顧著說話了，我們去跳一曲吧，那樣的話說不定你的心情會好得多的。」

胡蝶此時只想單獨地待一會兒，她想在這種柔和的音樂中理理她那紛亂的思緒。正當她要開口推辭時，只見一位大學生模樣的年輕人微笑著走了過來⋯

「胡小姐，我能請你跳個舞嗎？」那人說著，做了一個紳士的動作。

這個年輕人就是潘有聲。

原來這潘有聲乃是福建莆田人，南方出生的他卻有一副北方人的高大身材。潘有聲雖然說不上風流倜儻，但看上去有種儒商的沉穩感。

在此之前，胡蝶從來沒有和他打過交道，就是在剛才，由於酒會的來賓很多，胡蝶也沒有發覺現場還會有電影界之外的人前來參加。面對著陌生的男人潘有聲的邀請，胡蝶不知說些什麼才好。這個時候的胡蝶對所有的男人都是有種戒備心理的。

恰在這時，女主人徐筠倩趕過來為胡蝶介紹說⋯

「瑞華，這是祥和洋行的潘有聲先生。潘先生很喜歡看你的電影，你們邊跳邊聊，就讓你的那些煩惱和不快在舞曲中煙消雲散吧。」徐筠倩說到這裡，輕輕地推了胡蝶一把。

胡蝶礙於情面，只得和潘有聲雙雙下了舞池。

……

開始，胡蝶還以為潘有聲是一位教師，她沒有想到對方竟是一位商人。在她所認識的商人中，差不多身上都透著一股銅臭的味道。而這位潘先生的身上卻有那種儒商的風雅，這使得胡蝶在一見之下對他有一些好感。

「潘先生參加這樣的酒會，想來對電影界一定比較熟悉吧？」胡蝶很隨意地問潘有聲道。

「哪裡，我本來就是一個影迷，尤其是對胡小姐的電影向來是百看不厭的。」

女人聽到男人對她的恭維時，大都是樂於接受的，胡蝶見潘有聲的話語中沒有絲毫做作的成分，心中不覺有了幾分暖意。

說來也怪，在情意綿綿的樂曲聲中，胡蝶先前鬱悶在心中的不快竟然不知什麼時候飛得無影無蹤了。

「這個酒會筠倩能把潘先生邀請到這裡來，看起來潘先生和筠倩的關係一定相當不錯吧？」

「我認識徐女士夫婦已有一年多的時間了。」潘有聲彬彬有禮地答道，「徐女士夫婦都是十分好客的人，在這種酒會裡能夠想到我這個圈子外的人，真是難得他們如此有心了。」

⋯⋯

第一次見面，潘有聲給胡蝶留下了較為深刻的印象。

情，特意為胡蝶講了一些有意思的笑話，讓胡蝶聽到了許多聞所未聞的趣事。

這天晚上，他們談得頗為投機，潘有聲的知識面涉獵很廣，他好像很理解胡蝶的心話的內容也都離不開演藝界裡的人和事，而潘有聲卻給胡蝶帶來了前所未有的新鮮感。

在此之前，胡蝶由於職業的關係，所接觸到的人大都是電影界裡的人士，他們所談

一曲終了，倆人退到一邊休息，潘有聲陪著胡蝶聊天。

「地下」愛情

其實這個時候的胡蝶還不知道，這個酒會就是她的好朋友徐筠倩為她和潘有聲見面而主辦的。在徐筠倩不動聲色的安排中，這次約會讓潘有聲和胡蝶很自然地走到了一起。

在一邊偷偷觀察的徐筠倩看到他們二人談得很投機，心中不禁有了小小的得意⋯但願這對有情人能終成眷屬。徐筠倩十分瞭解潘有聲的為人，所以決定為他們做牽線的紅娘。

人的命運往往是在一念之間得到改變的，愛情也往往會在一剎那碰撞出心靈的火花來。男女之間有的相處了幾十年，卻如死水一樣激不起半點波瀾；有的僅僅只有一面的機會卻能夠定下百年好合的姻緣。這也許就是愛情的魔力吧。

晚上酒會結束後，徐筠倩有意給他們創造機會，她讓潘有聲單獨送胡蝶回家。也就是在這時候，胡蝶才隱隱地感到徐筠倩之所以邀她參加酒會，原來有這樣的醉翁之意。

不管怎麼說，能夠在酒會上認識潘有聲這樣的男人，確實讓她感到欣慰。

潘有聲就像一道耀眼的光芒，撥開了胡蝶久久鬱悶在心裡的陰霾。

第二天，一心想當月老的徐筠倩趁熱打鐵地追問潘有聲對胡蝶印象如何？對此，潘有聲倒顯得有些惴惴不安起來：

「人家可是大明星，我一介洋行的小職員而已，恐怕有些高攀不上⋯⋯」

「我的朋友可不是那種人，從她和林雪懷之間的事你就會知道，瑞華不是看重一個人身分的勢利之徒。男子漢追女孩子就應該大膽一些，放主動一點，只要你認為她是個不錯的女孩子，你就要放開手腳去追，不然的話，像她這樣的好女孩，只怕後面有一大堆人在等著嘞。」

「那我們先可以交個朋友，看看事情會發展到什麼程度再說吧。」

潘有聲在內心裡早已為胡蝶的魅力所傾倒，只是他沒有想到這一切會來得這樣快。

他同意了徐筠倩的觀點，決定增加和胡蝶接觸的機會。

在開始的一段日子裡，潘有聲並沒有大張旗鼓地向胡蝶展開他的攻勢，他只是同胡蝶保持著一種君子之交淡如水的普通來往。同胡蝶電影明星的地位相比，潘有聲自忖與她在名利上面還有著一段很大的差距，這種差距在潘有聲的心理上是多多少少有些壓力的。他和胡蝶雖然很談得來，他對胡蝶身上那種大家閨秀的氣質雖然也頗為欣賞，但是在內心裡，他並沒有奢望得到胡蝶的愛情。

這段時間胡蝶早已被林雪懷解約一事折磨得心力交瘁，在她心情最為灰暗的日子裡，因為得到潘有聲的關懷，所以心情漸漸好轉起來。與此同時，潘有聲隨著同胡蝶不斷的交往，發現了她身上有著其他演藝界人士所不具備的優點。

時年只有二十三歲的胡蝶已是上海灘大名鼎鼎的當紅明星，但是在潘有聲的面前，胡蝶只是一位很平常的女孩。胡蝶從來沒有擺什麼明星的架子，她也沒有像其他的女藝人那樣把成名當作一種跳板。不僅如此，成名後的胡蝶對於演電影依舊有種近似虔誠的執著，她依然早出晚歸地奔跑在明星公司的攝影棚之間。她的敬業精神，她和導演以及攝影師們合作的那種專注，讓每一個同她一起工作過的人都為之感動和佩服。

隨著交往次數的增加，潘有聲對胡蝶有了比較深的瞭解：攝影棚裡的胡蝶是一位全神貫注的演員，生活中的胡蝶是一個顯得很普通的女子。這對於一位成名的女演員來說，確實難能可貴。潘有聲覺得胡蝶實在是一位難得的好女孩。

與此同時，潘有聲由於結識了一些電影界的人士，在同他們的交談中，他也明白了胡蝶和林雪懷分手的真正原因。胡蝶在成名後，並沒有因為林雪懷的身分低下而對其不屑一顧，而是一如既往地愛著林雪懷，是因為林雪懷的自甘墮落，是林雪懷先有了不義之舉，才使得胡蝶不得不為了自己的清白才奮起反抗的。正是這一點，才讓潘有聲看到了他和胡蝶之間的希望所在，潘有聲恢復了一個男人的自信，他終於向胡蝶射出了她的丘比特之箭。

胡蝶的心被潘有聲啟動了。如果說在開始的時候胡蝶對潘有聲只是存在著好感的話，那麼當他們有了許多次的深入交談之後，胡蝶可以說是在一種順其自然中慢慢地接受了潘有聲。

潘有聲高大的身材和他那股儒雅的氣質，使得他顯得格外的引人注目。潘有聲對事業的專注也深深地感染著胡蝶，她覺得潘有聲是一位有責任心的男子漢。潘有聲的作風，總是讓胡蝶在他的身上體驗到那種做女人的幸福感。

胡蝶自從與林雪懷打起官司以後，遭受到巨大心靈創傷的她對身邊的男人總是懷著那種一朝被蛇咬、十年怕井繩的戒心。在胡蝶同林雪懷的情感出現了危機後，胡蝶的身邊總少不了一些出身豪門的男人乘機向她大獻殷勤。對於這些人的主動示愛，胡蝶一直沒有理會。有過一次情感經歷的胡蝶在對待男女之事上變得相當理智，初戀帶給她的傷痛不得不讓她在這方面變得小心謹慎起來。

但在遇到潘有聲後，胡蝶的這一點顧慮終於於不攻自破。她那扇曾經塵封的心扉，終於被潘有聲夏雨般的勇氣叩開了，胡蝶再一次地墜入了愛河之中。

潘有聲雖然也像林雪懷那樣，是個沒有多高社會地位和沒有多少家財資產的普通人，但他和林雪懷有著本質上的區別。胡蝶從自己和他接觸中深有體會，他是個幹事業的人，做事扎扎實實，待人誠懇，講信用，肯動腦筋，肯鑽研。

譬如他做茶葉生意，對茶葉就很有講究，一包茶葉，他只要看上一眼，就能說出它的產地、等級、名稱以及它的背景故事。一杯茶，他只要稍一品茗，就可以分辨出陳香、綠香以及存放了多長時間。

事業心正是胡蝶心目中理想男友的首要條件，而潘有聲除了有一顆執著的事業心之外，還是一位溫柔體貼、謙和豁達、善解人意的好男人。

二度梅開的胡蝶雖然少了初戀時的那份靦腆，少了初戀時的那份激動和牽腸掛肚的企盼，但是這一次卻來得真實，來得自然。她和潘有聲之間雖然沒有多少風花雪月的浪漫和花前月下的誓言，但胡蝶能夠從潘有聲的身上感覺到那份來自男人的安全感。這種安全感，對於一位女人來說是最為重要的。

作為男人，潘有聲心裡很清楚，承諾遠遠沒有行動顯得有力量。愛至深處，語言已是多餘的，胡蝶和潘有聲都能夠在生活中的一些細枝末節中感到對方那種透骨的溫暖。

有時候，胡蝶想起初戀時的那種海誓山盟時，不覺為自己當初的幼稚感到好笑，愛情能

夠天長地久麼？這世上有那種相愛一萬年的愛情嗎？兩個人能夠相濡以沫，能夠一起攜手走完人生之路那就是莫大的幸福啊！

這一次，胡蝶在處理愛情的事情上沒有像以前那樣顯得盲目和狂熱，她雖然在心理上已經接受了潘有聲，但是她一直採取「冷處理」的態度，她想保持那種自由來往的身分。在同潘有聲認識後相當長的一段時間裡，他們從來沒有在公眾場所雙雙出現過。對於這一點，潘有聲理解胡蝶的良苦用心，他顯得相當的大度和豁達，有那麼一段時間，他們的愛情頗有幾分「地下」的味道。

胡蝶和潘有聲之間的感情得到了順利的發展，作為「紅娘」的徐筠倩，一直主張胡蝶能夠在一個適當的機會和潘有聲訂下秦晉之好……

「瑞華，你和潘先生公佈了婚事的話，一來對你們雙方也是一個交代，二來各自的家人也算是了了一樁心事。」徐筠倩這樣鼓勵胡蝶說，作為月老，她當然想儘早地看到結果。

這於這一點，胡蝶早就想到了，所以當好友提出她的建議時，胡蝶很冷靜地對徐筠倩說道：

「前車之鑒，至今記憶猶深啊，如果當初我不同林雪懷訂下婚約的話，恐怕也不會有這場官司之累了。每當我想起這件事時，心裡總是有種隱隱作痛的感覺，哪裡還敢輕易地作出這種決定，況且，婚姻大事兒戲不得。命中有時終會有，命中無時莫強求，愛

情這東西我看還是隨緣一點為好。」

「……」

「潘先生和林雪懷有著本質的不同，你們若能定下關係，他也可以名正言順地幫你……」

「這件事萬萬不可草率。」胡蝶認真地說道，「我同林雪懷的教訓讓我感慨頗深。我首先是一名演員，對於我們來說必須要做到潔身自好。男女情感之間的糾葛，對於外人來說實在難以瞭解真實內情，輿論的壓力實在是太強大了……我和有聲之間的事情，若真有緣的話，我想一定會白頭偕老的。」

胡蝶的態度是如此明確，徐筠倩也就不再說什麼了。胡蝶和潘有聲的戀情是在一種自然狀態下低調發展的，在胡蝶的心裡，她始終把拍電影放在第一位。

她是為電影而生的，電影已經融進了她的生命裡。

中西合璧的婚禮

四年了，胡蝶屈指算了一下，她和潘有聲相戀已經整整有四年的時間了。

與那些轟轟烈烈、刻骨銘心的愛情相比，她和潘有聲之間的愛情似乎顯得有些平靜，他們的生活有時也會蕩出一些激情來，但是那種激情隨即又在各自的工作中消散了。他們都是事業心很強的人，這種人的愛情不可能天天演繹出那種表面風花雪月的情調。

胡蝶已經習慣了她和潘有聲之間的這種生活方式和感情方式。

可是，胡蝶在盛名之下，卻明顯地感到了一種壓力——她與潘有聲的結局如何，越來越成為公眾及那些小報花邊新聞議論的對象。前不久她赴蘇聯參加國際影展的時候，上海的一些報紙就對她的出行作了種種的猜測。

記得在赴蘇聯的前一天晚上，阮玲玉來到胡蝶家裡看望她，兩個人隨意地聊了起來。

阮玲玉忽然開玩笑似地問她：「瑞華，你這次出去後回不回來呀？」

胡蝶咯咯地笑了起來。

「我不回來還能到哪裡去呢？難道說我嫁到外國去不成。」

「外面都說潘先生想自費跟你一起到蘇聯去，他是緊緊跟著你，怕你這一去就不復返了，哎，那些可惡的小報，真是令人討厭得很。」

那些小報，何止是討厭，簡直就是一把殺人不見血的刀啊，像阮玲玉這樣一位人見人愛的可人兒，不是被那些小報推向自絕之路的麼？自己和潘有聲本來過得好好的，可是一些報紙卻經常四處嚼舌：潘有聲還要等待多久？胡蝶會嫁給潘有聲嗎？胡蝶憑什麼愛上潘有聲？胡蝶為什麼會選擇潘有聲？……

報紙上種種的猜測、種種的議論搞得胡蝶苦不堪言。自己不能再這樣沉默下去了，她必須以一個有力的行動，來回擊那樣無中生有的謠言，不然的話，不論是對自己，還是對潘有聲，都是一種巨大的壓力。

胡蝶在這種情況下萌生了要和潘有聲結婚的念頭，而父親胡少貢的病情，更加加快了她和潘有聲走進婚姻殿堂的步伐。

那一天，胡少貢感到肺部這幾天來越來越疼痛，本來他想忍一忍就會過去的，但是胡蝶看到父親是那樣的痛苦，堅持和母親把他送到醫院裡去檢查。

結果出來後，她和母親不禁大吃一驚：胡少貢竟然得的是肺癌，而且已經到了晚期！

一家三口回到家裡，胡蝶再也忍不住，她偷偷地躲在自己的房間裡失聲痛哭起來。

母親把父親安頓好了後，來到胡蝶的房間裡，抱著她的肩膀輕輕地說：

「瑞華，你爸爸對自己的病情可能早已知道了，我看他的日子已經沒有多少了，不如趁這個時間把你和有聲的事情辦了吧，也好徹底了結他的一椿心事。」

想到父親將不久於人世，胡蝶決定和潘有聲攜手走進教堂，讓父親能夠安心地含笑而去。於是，潘、胡兩家開始緊鑼密鼓地進行婚禮的籌備工作。

對於胡蝶的婚事，張石川和周劍雲雖然覺得有些突然，但想到她和潘有聲已經相愛了四年之久，也應該是到了瓜熟蒂落的時候了。想到多年來胡蝶對公司所作的貢獻，明星公司決定由他們來操辦胡蝶的婚事，並且派出攝影師將胡蝶結婚時的盛況拍成紀錄片，算是對胡蝶演藝事業的一種回報，讓胡蝶風風光光地做一回新娘。

胡蝶和潘有聲結婚的日子定在十一月二十三日，潘、胡兩家商量後決定以中西合璧的方式，即中午在教堂由牧師證婚，晚上則在酒樓舉行婚宴。

十一月二十三日的上午，聖三一教堂早已被聞訊趕來的各種影迷和各大報社的記者圍得水泄不通，人們個個都想目睹一下大明星做新娘時的風采。

十一點，婚禮準時開始。

教堂裡，鐘聲鏗然響起，喧囂的人們一下安靜了下來。

身著婚紗的新娘胡蝶和西裝革履的潘有聲在男女儐傭的陪伴下隨著一位牧師走進了教堂。頓時，掌聲雷動，鮮花彩紙滿天飛舞，明星公司的樂隊在人們的歡呼聲中奏起了《婚禮進行曲》。

在歡快高亢的樂曲聲中，只見童星陳娟娟和胡蓉蓉手捧著顏色豔麗的大花籃，潘有聲和胡蝶由胡蝶的父親胡少貢和牧師相扶，神色莊重地沿著紅地毯，在眾人欣喜的目光中，向著牧師主婚的禮台前走去。

教堂的牧師為胡蝶和潘有聲主持結婚儀式。

潘有聲和胡蝶互換戒指。潘有聲深深地吻了一下胡蝶。觀禮的人群中爆發出一陣歡呼的掌聲。

在樂師的指揮下，明星公司的同仁們齊聲唱起了周劍雲先生專門為胡蝶所作的〈胡蝶新婚歌〉：

飛向光明而偉大的前程……

胡蝶，飛吧，飛吧，

平靜而美麗。

你的生命就是一支歌，

胡蝶，幸福緊緊地跟著你唷。

胡蝶，你可實現了你全部的希望，

望著眼前這兩千多張熟悉和不熟悉的面孔，胡蝶的雙眼不覺潮濕了。作為一個女人，她深刻地體會到了女人一生中最為幸福最為美麗的時刻，從今天開始，她可以在家的港灣裡讓自己那顆緊張疲憊的心得到好好的休息了。

……

當天晚上七時許，位於南京路的大東酒樓華燈燦若火樹銀花，胡蝶和潘有聲穿著鴻翔服裝公司訂做的結婚禮服在這裡宴請幾百名各界人士。

這天晚上的婚宴一直到晚上十一點鐘的時候才宣告結束。

送走那些前來祝賀的來賓後，胡蝶和潘有聲驅車前住他們的新巢——亨利路二十九號，歡度他們的洞房花燭夜。

胡蝶和潘有聲結婚照

香港歷險

胡蝶和潘有聲結婚後，面臨著家庭和事業的抉擇。胡蝶考慮了很久，她覺得自己不能像以前那樣如走馬燈似的一年拍五六部電影了。既然嫁作人婦，那就老老實實地做一個家庭主婦吧，胡蝶決定退出影壇，好好地做一位全職妻子。

一九三五年底，胡蝶與明星公司的合同期已滿，於是她正式向明星公司提出了離開公司的請求。但是，其時的胡蝶是最有號召力的演員，電影界尚無出其右者，如果胡蝶離開了明星公司，將是明星的極大損失。因此，張石川和周劍雲自然是極力地挽留胡蝶。

胡蝶的輝煌時代是從明星開始的，在她的心底自然對明星有一些感情，面對張石川和周劍雲的挽留，胡蝶不好拂了老闆的面子，於是答應留下來，但是有個條件：她一年只為明星拍一兩部電影。

胡蝶不再像以前那麼忙碌了，由於每年只拍一兩部電影，她的演技更加顯得爐火純青。拍完《永遠的微笑》後，胡蝶便漸漸地退出了影壇。她開始和潘有聲一起過起了那種相敬如賓的家庭生活。

胡蝶的這種平靜的生活並沒有能過多久。

一九三七年七月，蘆溝橋事變爆發。

八月，日軍進攻上海。中國軍隊在第九戰區司令長官張治中將軍的帶領下奮起反擊，昔日繁華的大上海頓時處在風雨飄搖之中。

十一月，上海宣告失陷，成千上萬的日軍進了大上海。明星公司的拍攝廠址也被日軍佔領，這樣一來，胡蝶自然也就拍不成電影了。

這時，潘有聲恰好在香港發展業務，於是胡蝶舉家遷往香港躲避戰亂。

在香港，潘有聲經商的收入相當可觀，所以胡蝶一家生活無憂。這種表面看起來平靜的生活不知不覺地維持到了一九四一年。

這一年，第二次世界大戰爆發。英國的參戰讓潘有聲敏感地覺得香港不是久留之地。當時胡蝶因為兒子尚未滿周歲，所以沒有離開香港。果然，沒過多久，日軍的飛機開始襲擊香港。此時由於太平洋戰爭爆發而沒有及時離開的胡蝶一家更是難以逃離香港了。胡蝶一家每天都要四處躲避日機的空襲，她天天都可以看到數不清的同胞在日機狂轟濫炸中死亡。

一九四一年十二月二十五日這天，駐守在香港的英軍向日軍無條件投降，香港落入日軍之手。

胡蝶深感在日軍的統治下生活是中國人的一種恥辱，可是她又沒有辦法離開香港。為了減少不必要的麻煩，胡蝶盡量閉門不出。

此時的香港因為日軍的佔領，商業已經大受影響，潘有聲已經不再正常經商，他每天都陪伴著胡蝶，在家裡小心翼翼地過日子。

這一天，忽然外面有一輛汽車停在他們的家門口。緊接著門外響起了雜亂的腳步聲和敲門聲，好像是日本兵來了！胡蝶的心情不禁緊張起來！潘有聲輕輕地拉了拉胡蝶的手，示意她不要過於害怕。然後，潘走到門前，輕輕地打開了大門。在開門的一剎那，潘有聲的臉色都變了：門外面站著一隊荷槍實彈的日本兵！

潘有聲和胡蝶不禁面面相覷，縱然他們是見過無數的世面，可是面對這些殺人不眨眼的日本兵，胡蝶還是驚得花容失色。

他們還未來得及說話，只見日本兵中走出一位穿著西服的日本文官對潘有聲說：「這位一定是人名鼎鼎的胡蝶女士了吧。」胡蝶突遭此變故，饒是她機敏多變，此時也全然沒了主意，只是跟著機械地點了點頭。

「這位是潘先生吧，幸會了。」那人又滿臉堆笑地對胡蝶說：「這位一定是人名鼎鼎的胡蝶女士了吧。」胡蝶突遭此變故，饒是她機敏多變，此時也全然沒了主意，只是跟著機械地點了點頭。

「胡蝶女士的大名，我是久仰的了，我是大日本皇軍報導部藝能班的班長和田九郎，今天是特地來拜見胡蝶女士的，我想胡蝶女士不會不歡迎吧。」胡蝶不得已，只得欠身將和田九郎讓進了屋子裡。

「鄙人今天到胡蝶女士的府上拜會，是有事相請胡女士幫忙的。」

和田九郎在客廳裡的沙發上坐了下來，畢恭畢敬地對胡蝶說道：

「其實我們大日本發動的『大東亞聖戰』，是為了你們中國人著想的，你們完全沒有必要為此感到驚慌不安，天皇的目的是為了建立一個讓世界為之矚目的『大東亞共榮圈』。我們對於中國文化藝術方面有成就的文化名人，一直都是非常尊重的，你們都是難得的人才。我來到貴府的目的，就是希望能夠與胡蝶女士交個朋友。」

原來，此時的日本兵一面對香港的百姓進行兇殘的鎮壓，一面又對一些隱居在香港的文化界的知名人士施以懷柔政策。他們派出一些熟悉中國文化的中國通對那些知名人士進行拉攏利誘，試圖利用中國名人出面來宣傳所謂的「大東亞共榮圈」、「中日親善」，以達到他們掩蓋侵略罪行，欺騙世界輿論的目的。

胡蝶聽這個自稱為和田九郎的日本人這麼一說，知道他是黃鼠狼給雞拜年，沒安什麼好心，這個時候若是同這些人沾上什麼的話，一世的英名可就毀於一旦了。胡蝶冷冷地對和田九郎說：

「胡蝶只是一名普通的弱女子而已，哪裡高攀得起。」

和田九郎聽了，不以為然地笑了一聲：

「胡蝶女士實在是太過於謙虛了，我們大日本的許多市民都欣賞過胡蝶女士主演的電影，像你這樣的人當然是與其他人不同的。我們認為，胡蝶女士這樣的老牌影后能夠在戰時留在香港，本身就可以算是對大日本最大的支持。對於胡蝶女士的這種行為，我

們非常欣賞，我們希望胡蝶女士為中日親善做些事情，為了維持香港的和平，胡蝶女士可以繼續在香港拍些電影。」

胡蝶未置可否地望了和田九郎一眼，她想看看這位日本人的葫蘆裡到底賣的是什麼藥。

「難道胡蝶女士有什麼疑慮麼？」和田九郎以為胡蝶有些動心，便拋出了他早就想好了的誘餌，「對於胡女士這樣的大名人，我們大日本一向是待如上賓的。如果胡蝶女士留在香港的話，我們會保護你們的生命和財產安全，而且我們會尊重你們的行動自由，如果胡女士想回重慶的話，我們也會無條件地放行。這一點請胡蝶女士不必擔心，中國人和日本人永遠都是平等的互相合作的關係，我想說了這些，胡蝶女士應該明白我的意思了吧，我們的日本公民很想看到胡蝶女士能夠在銀幕上再放光彩。」

直到這時，胡蝶才知道眼前的這個日本人原來是想拉她下水，日本人既然讓她拍電影，又能夠拍出什麼電影來！此時國家正處在水深火熱之中，倘若她對這些侵略者抱以親和的姿態的話，恐怕國人的唾沫也會把她淹死了。這個披著羊皮的和田九郎在偽善的面孔下面，原來包藏著險惡的用心。

胡蝶決定不給和田九郎半點可乘的機會，她不動聲色地說：

「胡蝶不過是一個演電影的藝員而已，除此之外我是一無是處，更何況，我現在已是家庭主婦，早已退出影壇了。」

胡蝶的這番話，可謂是柔中帶剛綿裡藏針，和田九郎一時不知再說什麼才好，他見胡蝶態度如此堅決，只好訕訕地乾笑了幾聲，起身告辭。

和田九郎走後，胡蝶急急地對潘有聲說：「我看日本人不會就此善罷甘休的，說不定他們下一次不知在哪一天就來了，他們要是一直糾纏下去，我們如何應付得了，我看我們當務之急一定要想辦法離開香港才是。」

潘有聲望著眼前的一家老小，安慰著胡蝶說道：

「你這幾天就在家裡待著吧，我到外面看看有沒有偷偷離開香港的機會。」

……

一連幾天，潘有聲都在外面四處打探逃離香港的辦法，而胡蝶則在家裡等待丈夫的消息。

潘有聲也知道東江游擊隊的事情，他聽說他們在廣東惠陽一帶活動，只是苦於不知道如何同他們聯繫。

這一天，他正在家裡同胡蝶商量怎樣才能找到他們的時候，家裡的大門突然被人撞開了，只見一隊日本兵急衝衝地闖了進來。

潘有聲連忙叫胡蝶帶上母親和小孩到房中躲避，他獨自一人迎了上去，對著為首的日本兵問道：

「請問你們到此有何貴幹？」

一位趾高氣揚的翻譯走了出來，對潘有聲說道：「這位是大日本的軍曹板田隊長，他們是奉命到這裡來徵集軍需物品的，把你們家最好的行李和被褥拿出來獻給皇軍。」

不容潘有聲說出話來，只見板田隊長把手一揮，幾個扛著三八大蓋的日本兵就要向裡屋闖去，潘有聲見了，一時慌張得不知說些什麼才好……

忽然他聽見從後面傳來了一聲斷喝。潘有聲聞聲一看，原來是和田九郎到了。

「你們在這裡要幹什麼？」和田九郎對著翻譯怒氣衝衝地問道。

「報告太君，我們到這裡來是徵集軍需用品的。」那翻譯官畢恭畢敬地說。

和田九郎滿臉堆笑地對潘有聲說：「潘先生，實在是不好意思，因為鄙人遲來一步，讓你們受驚了。」

……

說到這裡，和田九郎又對著那隊日本兵喝道，「不得無禮！給我滾出去！」

其實剛才發生的一切都不過是和田九郎導演的一場苦肉計，其目的是想對胡蝶一家恩威並施，逼她就範。和田九郎想胡蝶一家有大有小，如此一來，她還敢不從麼？

胡蝶聽說那個讓她生厭的和田九郎又來了，本想回避，可是人家已經找上門來了，她哪裡還避得開。胡蝶尋思和田九郎來到這裡必有所圖，她想先摸摸他的底，做到知己知彼。她這才出來和和田九郎見面。

「胡蝶女士別來無恙吧，實在不好意思，剛才讓你們受驚了，我今天到貴府拜訪有一事想與胡蝶女士相商。」

和田九郎見到胡蝶就開門見山地提出了他此行的目的。

「不知是什麼事？」胡蝶故作遲疑地問道。

「我們大日本與貴國一水相隔，不知胡蝶女士有無興趣到日本去觀光旅遊？」

「這個時候到日本去？好像……」胡蝶欲說又止。

「胡蝶女士覺得有什麼不妥呢？」和田九郎皮笑肉不笑地說，「我想胡女士心中所考慮的無非是此事是與政治有什麼關係吧，在這裡我可以用我個人的人格擔保，胡女士的此次出遊純粹是一次觀光行為，它與政治毫無關係。而且我們可以將胡女士在日本觀光的行程拍成一部紀錄片，我們日本的影迷非常渴望能夠一睹中國的電影皇后在日本的風采，這部電影的名字我都想好了，就叫它《胡蝶東遊記》吧，這可是一件有意義的文化大事。」

胡蝶一聽不覺在心中叫苦不迭：這一招好歹毒，到日本去拍電影，跟賣國賊又有什麼兩樣！胡蝶揣摩到了和田九郎的險惡用心，但這些在她的臉上都沒有表露出來，她淺淺地一笑說：

「承蒙你們如此看得起我，我個人也覺得這個主意不錯，只是我自一九三七年已經退出影壇，我們中國有句古話，叫做君子一言，駟馬難追，現在讓我改變初衷，確實有

此說不過去吧。」

胡蝶的這番話說得很巧妙，有種綿裡藏針的機智。她說自一九三七年退影，潛臺詞就是說日本人侵略中國，她已決定在國家蒙受災難之時金盆洗手了。

「哈哈哈！」和田九郎忽然大笑起來，「我聞人言胡蝶女士在銀幕上英姿颯爽，沒想到生活中的胡蝶女士也具有男子漢快人快語的風格，我對中國的人文風情也有個一知半解，我記得中國也有這樣一句話，叫做此一時也，識時務者為俊傑，這句話我想胡蝶女士也聽說過吧，嗯？」和田九郎的話說到這裡，已透出咄咄逼人的氣勢。

胡蝶看到和田九郎的那副樣子，大有惱羞成怒的味道，她感到屋子裡的空氣變得有些緊張，便沒有搭理和田九郎的話，裝出低頭沉思的樣子來。

面對和田九郎這種大有不達目的不甘休的氣勢，胡蝶一時好不彷徨。她要是不答應此人的話，也許在今天，她們一家就難逃日本人的魔掌，可是要是應承下來，自己豈不成了千古罪人？當務之急是先要把這個討厭的和田九郎打發走，以圖後計⋯⋯

一旁的潘有聲此時插話說：

「和田九郎先生，不是我妻子不想拍電影，而是她以前已經宣佈退出影壇，此時若復出的話，恐怕有些出爾反爾，這樣一來的話，只怕胡蝶以後很難做人⋯⋯」

「潘先生，」和田九郎打斷潘有聲的話道，「我想剛才的事情你們也看到了，我可是對胡蝶女士一家禮遇有加的，如果這一次胡蝶女士不予合作的話，以後的事情我可不

敢說了，說不定明天又有一隊大日本皇軍來打擾胡蝶女士……此次的文化交流算是大日本與中國的第一次合作，也是日本皇軍陸軍部下達的一次命令，我希望胡蝶女士以大局為重。合作得好，我們自然是皆大歡喜，如果試圖以什麼理由來推辭的話，後果將是可想而知。」

「可……」和田九郎窮圖匕見，一時把潘有聲嗆得說不出話來，他呆呆地望著胡蝶不知說些什麼才好。

此時，胡蝶倒顯得十分沉靜，她對著和田九郎粲然一笑道：

「難得和田九郎先生如此盛情，我要是推辭不去的話，確實顯得有點卻之不恭了，你說是吧，和田先生？」

那和田九郎本來已經被胡蝶夫婦二人說得內心暴躁不已，他已是在萬般無奈之下才說出這種恐嚇的話來的，正在心中想到如何來收回剛才的話時，忽然一聽胡蝶答應了下來，不由得喜出望外地問胡蝶：

「胡蝶女士此話當真？」

「怎麼能不當真？」胡蝶向和田九郎拋了一個小小的媚眼，「想我胡蝶數年前曾到歐洲去過，如今又有機會到日本一遊，豈不快哉，如此名利雙收之事又何樂而不為呢。」

「胡蝶女士決定何時動身？」和田九郎緊追不捨地問。

「這個嗎，可能我一時還去不了。」胡蝶故意吊著和田九郎的胃口。

「這個又是為什麼呢？」和田九郎不知是計，果然被胡蝶說得猴急起來。

胡蝶拉著潘有聲的手，做出那種女人的幸福感說：

「我已經有三個月的身孕了，等我分娩以後再說好嗎？有你和田先生從中斡旋，我想這一點方便應該沒有什麼問題吧。」

和田九郎本來是滿心歡喜的，可是到頭來卻被胡蝶一句話說得呆在那裡半天做聲不得，他用鷹隼一樣的目光死死地盯著胡蝶，希望能夠從她的臉上看出一些破綻來。

胡蝶的臉上並沒有絲毫變化，她一手拉著潘有聲的手，一邊微笑地望著和田九郎。

和田九郎哪裡想得到演員出身的胡蝶今天這樣的場合不知在攝影棚裡經歷過多少次了，如果這一點都無法做到的話，她胡蝶就枉為老牌影后了。

和田九郎在胡蝶的臉上足足地盯了有半分鐘的時間，沒有發現任何可疑之處，這個胡蝶是不是在戲耍我呢？可是他又不得不裝出一副親善的面孔來⋯

「既然胡蝶女士要靜養待產，那麼容我回去向上面彙報後再說吧。」

和田九郎此時的心裡還是覺得有些不對勁，可是他又想到諒你一個弱女子又能逃出我的手掌心不成？

這次，和田九郎表面上不動聲色地告辭而去，但是暗中卻派了一些暗哨對胡蝶一家進行監控。

逃離險境

再說潘有聲見和田九郎走後，不由得埋怨起胡蝶來：

「瑞華，你怎麼這樣糊塗，像這樣的事情也應承下來，那可是後患無窮啊……」

「這其中的利害我又豈能不知，只是今日之事你也能看得出來，我若不答應下來的話，只怕我們一家將難逃厄運。前段時間，我們因為一時的優柔寡斷，才拖到現在還留在這裡，而現在日本人又逼我去拍什麼電影，我們不能再坐以待斃了，我們必須要想辦法離開香港，所以我才故意以懷孕迷惑和田九郎，為我們爭取一點時間。」

「我還以為你當真地懷了身孕呢？」潘有聲驚得大叫了起來，「真有你的，瑞華，現在想想，要不是你提出這個理由的話，那個和田九郎還真不好打發呢。……」

「這只不過是一時的緩兵之計而已。」胡蝶打斷了潘有聲的話說道，「時間長了的話，那個和田九郎一定會發現這裡面的破綻的，所以我們眼下最為要緊的是要盡快地想辦法離開香港。」

「可是離開香港又談何容易。」潘有聲歎了一口氣道，「現在港內港外到處都是日本兵，他們已經封鎖了要道，我想梅蘭芳先生可以蓄鬚明志，可是你這肚子可支撐不了幾天喲。」

「事情到了現在這個地步，我看我們只能明修棧道，暗渡陳倉了。」胡蝶向潘有聲和盤吐出了她的計畫，「我想那和田九郎也非等閒之輩，從他今天離開時的神情我感覺他並沒有全部相信我的話，只是一時沒有撕破臉皮而已，所以在表面上我們仍然要對日本人裝出親和的姿態來。這樣的話，我們才能夠真正地迷惑住日本人。另外，我們要在這個時間內暗中把我們的一些東西化整為零，該處理的處理，該變賣的就變賣，一旦有了好的時機的話，我們就可以以最快的速度離開香港。」

望著胡蝶有條不紊地佈置一切，潘有聲算是重新認識了眼前的胡蝶，他沒有想到胡蝶把她在電影中扮演的紅姑形象也應用到生活中去了，平時倒還真是小看了妻子。

潘有聲見到胡蝶如此沉著冷靜，便也一邊偷偷地尋找能夠幫助他們離開香港的可靠之人。

沒過幾天，潘有聲千方百計地終於和港九游擊隊聯繫上了。

原來，這個時候香港的港九游擊隊和在廣東一帶活動的東江游擊隊在愛國人士廖承志的領導下已經展開了營救滯留在香港的文化名人的行動，他們已經成功地營救出了郭沫若、夏衍等文化名人，梅蘭芳和胡蝶等人也在他們的營救之列。

胡蝶得知了這個好消息後，一家人自是分外高興，她開始一邊偷偷地變賣物品，一邊等待著游擊隊交通員的到來。

……

幾天後的一個下午，門外忽地響起了門鈴聲。

胡蝶的心一下提到了嗓門口，她擔心是那個和田九郎又來了，這幾天她就一直在想這個問題，要是萬一有一天和田九郎想出以照顧她身體的名義，送她到日本人那裡作孕檢的話，那就前功盡棄了。這一回，該不是那個討厭的日本人吧，胡蝶在忐忑不安中打開了大門，只見門外站著一個二十歲上下的大姑娘，見到胡蝶她笑顏逐開地問道：

這位姑娘一邊同胡蝶說話，一邊向四周警覺地看了幾眼，儘管如此，她的臉上還掛著天真的微笑。

「請問你是胡女士吧，我是港九派來接你們的人。」

「快請進吧。」胡蝶熱情地將姑娘請進了屋裡，直到這時，胡蝶的一顆心才安定了下來。

胡蝶覺得眼前的這位女孩子，好像在哪裡見過一樣，這個女孩子怎麼這樣面熟呢？她到底是誰呢？……

見到胡蝶若有所思的樣子，那女孩笑了笑說：「我叫楊惠敏，胡女士，那年我在上海當童子軍的時候，就看過由你主演的《空谷蘭》。」

經她這麼一說，胡蝶一下想起來了，她驚訝地指著楊惠敏說：

「你是楊惠敏？你就是那個在日本人的槍林彈雨中給八百壯士送錦旗的楊惠敏？」

「你都長這麼大了？真想不到今天到我這裡來的是當年的那個戰地小英雄！」潘有聲也滿心歡喜地說。

「你們也認識我？」楊惠敏的話語中帶著銀鈴一般的清脆。

楊惠敏的話一下把胡蝶拉到了一九三七年，那一年，她在報紙上見到過楊惠敏的照片，也是這樣爽朗的笑容。

提起這位楊惠敏，不得不在這裡交代幾句，她可是一位頗有傳奇色彩的人物。

一九三七年八一三事變後，日軍兇猛地進攻上海。當時，面對日軍的攻勢，中國軍隊已經在有計劃的戰略撤退，但是八八師有一個團的軍隊在副團長謝晉元的帶領下，堅守不退，他們在蘇州河北岸的「四行倉庫」裡依託有利的地形，狠狠地抗擊著日軍。中國軍隊捨死忘生英勇不屈的精神鼓舞著上海人民，他們紛紛以各種行動支援著謝晉元的部隊。謝晉元和他手下的八百壯士和日軍進行了兩天兩夜的浴血奮戰。在一個深夜裡，一個由童子軍組成的戰地慰問團冒著槍林彈雨到達蘇州河，團長拿出一面錦旗遞到一個小女孩的手中說：

「希望你能夠把這面錦旗送到戰士們的手中。」

這位小女孩就是楊惠敏，當時，她只有十六歲。楊惠敏接過團長手中的錦旗，大聲地對團長說：

「請團長放心，我保證完成任務。」

說完，楊惠敏將錦旗放在懷裡，冒著日軍呼嘯而過的子彈，跳進了蘇州河。當楊惠敏游到河中央的時候，敵人的子彈更加密集了，但是楊惠敏並沒有退縮，她依然義無反

顧地向對岸游去。楊惠敏游到河對岸，爬到四行倉庫前，戰士們用布帶把她吊到二樓，當著謝晉元團長的面，楊惠敏親自把錦旗交到他的手中。

第二天，上海的各大報紙都刊登了楊惠敏冒死送錦旗的事蹟，楊惠敏的名字很快傳遍了全中國。

胡蝶真沒有想到，當年捨命泅水送錦旗的那位女孩子，現在就站在自己的面前！她激動地拉著楊惠敏的手說：

「你就是那個楊惠敏，我聽說你後來被政府送到美國去宣傳抗日去了麼，怎麼現在又到了這裡？」

「我從美國早就回來了，」楊惠敏笑了一下說道，「前幾年我在重慶的一所學校讀書，後來因為不滿政府消極抗日，所以參加了一次學生運動，沒想到我們竟然遭到了當局的警告，我一氣之下就來到了香港，加入了港九游擊隊。這段時間我們接到了上級的一項任務，就是營救在香港的文化界的知名人士，我們已經送走了好幾批了，你這是第五批，也是最後的一批。現在我們的目的只有一個，那就是護送你們全家安全回到內地。」

胡蝶看著楊惠敏，覺得她就是一位巾幗英豪，她沒有想到自己一家人生活在日本人的控制之下還會受到那麼多人的關注，胡蝶心中一熱，幾乎感動得流下淚來。她對楊惠敏說：

「你們這樣幫助我們全家，我真不知道怎麼感謝你們才好。」

「胡女士太謙虛了，營救愛國人士是我們的責任，大家都是一家人。依我看你們當務之急就是要盡快地把東西準備好，做好隨時出發的打算，一旦我們與廣東那邊的東江游擊隊聯繫好了的話，我們就來送你們出去。」

……

楊惠敏走後，胡蝶一家有條不紊地忙碌起來，胡蝶把家裡所有值錢的東西都收集在箱子裡，為離開香港做好積極的準備。

平時深居簡出的胡蝶為了迷惑日本人，也一改過去「養在深閨人未識」的習慣，開始頻頻地到街頭露面，做出一副在香港長期居住的假像來。

其實，日本人和田九郎對於胡蝶那天很痛快地答應去日本拍片的事一直覺得不對勁，近段時間來，一些滯留在香港的文化界的人士接二連三地從香港神祕地消失，這讓他覺得很沒有面子，為此他已經不知挨過上頭多少次責罵。現在，整個香港已經沒有幾個文化名人了，胡蝶是他們極力拉攏的對象，只要她踏上了日本的領土，他和田九郎就算贏了。可是，對於胡蝶這樣的人物，他又不能太過於用強，所以當他聽說胡蝶懷了身孕以後，不得不強忍著心中的不快，也就只有等她一年半載再說了。但是，和田九郎心裡又害怕胡蝶像其他的文化界人士一樣不知不覺在他的眼皮底下消失，所以為了防止胡

蝶走脫，和田九郎暗中派出了不少便衣對胡蝶一家人的活動進行了監控。而他更是隔三岔五地往胡蝶的家裡打電話，以探聽胡蝶到底是否在家。

這一天，胡蝶剛剛走出家門，她就發現拐角處有一個便衣對她這邊四處張望，胡蝶知道那是和田九郎的暗哨，胡蝶不動聲色，她決定把和田九郎的人戲弄一番。

胡蝶若無其事地上了車，徑直向市場駛去。只見那暗哨一個手勢，不知從哪個角落裡又走出一個暗哨來，兩人交換了一下眼色，其中一個緊緊地跟在胡蝶的後面，另一個則死死地盯著胡蝶的家門口。

胡蝶故意慢慢地將車開到一家米店的門口停了來來，胡蝶走進米店，不一會兒，米店裡的夥計將一袋米和兩袋麵粉及一桶油放在她的汽車上，胡蝶這才慢悠悠地將車開走了。

那暗哨將這一切都看在眼裡，直到胡蝶走後，他不放心似的又到米店裡去打聽情況，出來後，暗哨連忙把這些給和田九郎作了彙報。

「你說胡蝶今天又買了二百斤大米、一百斤麵粉和五十斤食油？」和田九郎饒有興趣地問道。

「是這樣，這一切都是我親眼看到的。」

「只是她一下子買這麼多東西幹什麼呢……」和田九郎若有所思的像是在自言自語。

「我看她是在囤集糧食，害怕戰局不穩吧。」暗哨在向和田九郎發表著他的高見。

「也許是有這種可能，可是我總覺得這裡面好像有點什麼不對勁呢，」和田九郎用鉛筆在紙上畫了畫，「不管怎樣，我們也不能掉以輕心，你們還是要繼續注意胡蝶一家人的動向。」

……

胡蝶的葫蘆裡到底賣的是什麼藥呢？和田九郎決定對胡蝶來一次投石問路的偵察。

想到這裡，和田九郎把電話打到了胡蝶的家裡：

「是胡女士嗎？我是和田九郎，你的生活如果有什麼需要我效勞的話，請儘管開口，我一定會安排人對你們給予照顧的。」

「謝謝了，我今天已經到外面購買了不少糧食了。」胡蝶在電話裡笑了起來，「這段時間的生活用品也準備得差不多了，估計維持到孩子出世是沒有什麼問題的，多謝你的關照。」

「胡女士太客氣了，這些只是我們應盡的職責而已。」和田九郎會心地笑了。照這個樣子，胡蝶是要在香港長期住下去的了，她既然懷有身孕，又能跑到哪裡去，除非她長了翅膀，我這幾天可以睡個安穩覺了。

胡蝶在表面上迷惑了日本人，可是怎樣才能把家裡那些裝在箱子裡的東西運送出去呢？胡蝶一時犯起愁來，游擊隊那邊的楊惠敏也來過了，對她說游擊隊可以把這些東西送出去，只是要避過日本人的視線才行。

那些箱子裡的物品都是她多年的積蓄，有前些年旅歐時帶回來的外國友人送的紀念品，她的高檔衣服以及其他的財物，可以說是她們全家的全部積蓄。

幾十個箱子可是一個很大的目標，萬一處理不當的話，被日本人發覺就不好辦了。

「……明著不行，我們暗著來，偷著來又怎麼樣？」胡蝶喃喃自語道。

「偷著來？……」胡蝶的話不覺提醒了潘有聲，他的心底頓時亮堂了許多，「偷樑換柱，對，我們就來個偷樑換柱！」潘有聲喜得一拍大腿叫了起來。

「你想到什麼好辦法了？」胡蝶驚喜地問著潘有聲。

「山人自有妙計，管叫他小日本眼睜睜地看著這些箱子從他們的眼皮底下大大方方地運出去……」

……

潘有聲輕聲輕語地把他的計畫說了出來。

第二天中午，一輛滿載嶄新家具的汽車忽地在胡蝶的家門口停了下來，胡蝶聽到汽車的聲音，慢慢打開了大門，只見潘有聲與沖沖地對她說道：

「瑞華，你看，這些家具漂亮不漂亮？」

「你買這麼多新家具幹什麼？家裡也不是沒有家具用？」胡蝶故意大聲地說道，把旁邊監視的暗哨的注意力吸引了過來，「這樣一來的話，家裡原來的那些家具又放到哪裡去呢？我們家裡已經沒有地方可以容納得下這麼多的家具！」

潘有聲大手一揮：「那些舊玩意，全都把它扔掉算了，反正也值不了幾個錢的。」

「只是有些可惜⋯⋯」胡蝶似乎有些悵然若失的樣子。

「不要想那麼多了，我聽這些民工說有一個地方專收舊家具，等一會兒我把這些舊家具賣給他們，不是一樣可以變賣些錢來，這可是一舉兩得的好事兒，何樂而不為！」潘有聲一邊說著，一邊指揮著工人把家裡藏著箱子的舊家具全都搬上汽車，然後拉著這些「舊家具」飛馳而去。

其實，這就是潘有聲早設計好的偷樑換柱之計，胡蝶的那幾十個箱子全部裝在舊家具裡面，那些工人全都是游擊隊員化裝的。

當下潘有聲按照游擊隊指定的地點，把那些裝滿全部家產的箱子神不知鬼不覺地轉移了地點。

那幾個盯梢的暗哨趕緊把發現的新情況向和田九郎作了報告。

「你們看見胡蝶又買家具了？」和田九郎摸著丹仁鬍子喜出望外地問。

「是的，這都是我們親眼所見，胡蝶的丈夫今天拉回了一車子嶄新的家具。」

「難道說胡蝶真的要在香港生小孩了？」和田九郎自言自語地說道，「女人們大都有著與生俱來的母性，一個馬上要做母親的女人又能跑到哪裡去呢？胡蝶，你終究還是飛不出我的手掌心了。」和田九郎想到這裡，不禁得意地笑了起來。

這天晚上，楊惠敏帶著一個精壯的漢子來到胡蝶的家裡，胡蝶打開門望外面看了

看，發現她家的斜對面還有一個日本的暗哨在朝她這邊張望，便大聲地對楊惠敏說道：

「哎呀，我說今天怎麼老是眼皮子不停地跳呢，原來是有稀客要來了。」

「咦，你們家什麼時候換了新家具了？」楊惠敏故意裝作吃驚的樣子問道。

「這是剛換不久的……」胡蝶說到這裡，一下關上大門，隨即緊緊地握住楊惠敏的

手，激動不已地說，「惠敏，想死你了，你那邊都準備好了嗎……」

「一切都辦妥當了，明天你們就可以動身出發。」說到這裡楊惠敏又指著身後的那

位精壯的漢子說，「你看我光記著和你說話，把主要的人都忘記了，這是專門負責你們

這次離開香港的王大哥。」

「王大哥，真是太謝謝你了。」胡蝶想到那些為了營救她一家人的同胞，不知說些

什麼才好。

「胡女士太客氣了，這些只是我們應盡的責任而已。」

「我們明天就可以動身了。」楊惠敏喝了一口茶、興沖沖地說。

胡蝶聽到這裡，一顆心不覺激動得怦怦地跳了起來，她興高采烈地說：

「這一天終於等到了，一路上好走嗎？我們一家人在路上不會發生什麼意外吧，聽

說日本人現在在羅湖橋把守得很嚴？」

楊惠敏胸有成竹地對胡蝶說道：「胡女士，我們已經營救了好幾批文化界的人士

了，至於路上的事情，請你不必擔心，一路上都有我們的人來接應，保證你們能夠平安地離開香港。」

胡蝶下意識地朝四周望了一下，明天就要離開這個家了，胡蝶的心裡泛起一股複雜難言的滋味。

「為了不引起別人的注意，明天天不亮的時候我和王大哥就在巷子口那邊接你。」楊惠敏輕輕地囑咐道：「到時你們應該分批出來，你和潘先生裝作走親戚的樣子。這個時候我們是不能從羅湖橋經過的，免得日本人發現。」

「不從羅湖橋走，我們也可以離開香港嗎？」胡蝶一時疑惑起來。

旁邊的王大哥輕輕笑了一下說：「我是本地人，對香港四周的環境相當熟悉，有一條小路可以繞開日本人的耳目，只是那是一條山路，胡女士可要做好走山路的心理準備……」

「只要能夠離開香港，這一點苦又算得了什麼，可是如果走山路的話，我那幾十個箱子可以一起走嗎？」胡蝶放心不下那些凝聚著她多年心血的財產。

「這個請胡女士不必擔心。」楊惠敏鄭重其事地說，「這一次我們離開香港，因為是步行，所以箱子不能一同帶走，那樣的話目標太大反而容易引起別人的注意。明天我和王大哥接你們出來後，我便趕回去和另外幾個人一起帶著你的箱子從羅湖橋上離開香港，到時我們在惠陽見面，如果萬一在惠陽見不上面的話，我們再在曲江見面。」

聽到楊惠敏這麼一說，胡蝶的心裡這才安定了下來。她發現楊惠敏是一個大膽心細、辦事俐落的女孩，由楊惠敏這樣的人護送那幾十個箱子應該是沒有什麼問題的。

……

一九四二年八月二十七日，是胡蝶一家從香港逃亡的日子。

這天早上，天剛濛濛亮，胡蝶一家人乘著迷濛的霧色走出了家門。他們在楊惠敏和王大哥的帶領下，不走大路專走小巷，走出城區後，就徑直向一條山間小路奔去……

禍不單行

胡蝶一家歷經千辛萬苦終於到達了第一目的地曲江。

胡蝶打算等楊惠敏把行李托運過來後再作下一步的打算，可是一連許多天過去了，一直沒有楊惠敏的消息。

他們一家只得暫時住在江邊的一艘客輪上，繼續等待。當地的一些紳士看到胡蝶一家生活窘迫，主動集資給胡蝶蓋了幾間小房子，胡蝶這才在曲江有了一個固定的家。

胡蝶在曲江左等右等，一直等不到楊惠敏的消息。想到那幾十個箱子，胡蝶漸漸有種不祥的預感。這段時間裡，由於曲江這個地方實在太小，什麼生意也不能做，所以一家人只能靠胡蝶隨身所帶的一些積蓄過日子。

曲江因為地處交通要道，所以日軍對其一直是虎視眈眈。隨著戰火的逼近，國民政府不得不做出了向大後方撤退的準備。

面對越來越糟的局勢，胡蝶一家人也只好再次踏上逃亡之路。

從曲江到重慶，不知要走多少時間，要費多少波折？胡蝶和潘有聲決定，走一程算一程了。

胡蝶此時手中的積蓄已經所剩無幾，汽車當然是雇不起的了，全家老小只能擠在一輛破舊的馬車裡，隨著逃難的人群向後方撤去。

半個多月以後，胡蝶一家人終於到達廣西桂林。

此時國軍因為取得了崑崙關大捷，所以暫時阻止了日軍的進攻態勢。

潘有聲見桂林離戰火尚遠，於是他和胡蝶商量，決定先在桂林住上一段時間，一來可以做些小生意貼補家用，二來可以等待楊惠敏把行李押運過來，然後他們全家就可以直接乘飛機去重慶了。

胡蝶見手頭的錢財越來越少，也只好同意這樣做了。

這時候，胡蝶離開香港已有近一年的時間，可是楊惠敏負責托運的那幾十個箱子一直沒有運送過來。胡蝶多方託人打聽楊惠敏的下落，可是楊惠敏好像在人間消失了一樣，連個影子也找不到了。

胡蝶的心裡漸漸地感到有些不安。會不會是楊惠敏在路上出了事？……

胡蝶因為長期等不來從香港托運的那些家產，一家人的生活自是每況愈下，昔日的影后，此時已與村婦沒有什麼兩樣。戰局如此混亂，桂林也不是久留之地，胡蝶此時只盼楊惠敏能夠早日把她的行李托運過來，好讓他們全家早日到達重慶大後方。

「我們交給楊惠敏的那些箱子總不至於全部都丟失了吧？」胡蝶望著潘有聲說。

「楊惠敏那麼機警，我想不至於把東西全部丟了的。」潘有聲安慰著胡蝶。

他知道那幾十個箱子是胡蝶的全部積蓄，有些東西還是難以用金錢來衡量的，如果全部丟失的話，對於胡蝶來說無異於是一次致命的打擊，此時他只有盡量地勸慰胡蝶，再通過各種管道打聽那幾十個箱子的下落。

過了幾天，潘有聲終於得到了可靠的消息，這個消息讓他幾乎無法面對胡蝶。

看著潘有聲的臉色，胡蝶急不可待地追問道：

「有聲，那些箱子到底到什麼地方去了？」

潘有聲用雙手捧著臉，他實在不敢面對胡蝶的那雙眼睛：

「我都打聽到了，據可靠的消息說，我們交給楊惠敏的那幾十個箱子在轉運的過程中出事了，被搶了……」潘有聲一拳擊在自己的大腿上。

那些日子，胡蝶老是感到自己被一根線懸著，現在那種可怕的預感終於被證實了！

……胡蝶再也支持不住了，她只覺大腦裡一片空白，眼前一片黑暗，氣血攻心的胡蝶一下栽在潘有聲的懷裡昏了過去……

胡蝶病倒了。

胡蝶怎麼也想不通楊惠敏會把事情辦砸。胡蝶將病懨懨的身子靠在床頭上，兩眼無神地望著潘有聲⋯

「你說那楊惠敏是好人嗎？」

「我想她應該是個好人。」潘有聲握著胡蝶的手說，「她花費那麼大的心思將我們帶出香港，絕對不是那種見利忘義之人。」

「我想也是的，可是如果東西遭受到壞人搶劫的話，她為什麼不給我們講清楚呢？」胡蝶疑惑地問道。

「是不是她自己也遭受到了什麼不測呢？」潘有聲低頭沉思起來。

⋯⋯

沒過幾天，胡蝶丟失大量財產的消息就傳開了，新聞界對此大肆渲染，一些報紙的記者在沒有進行深入調查的情況下便無中生有地對楊惠敏進行了措辭嚴厲的攻擊。沒想到當年的童子軍英雄楊惠敏沒有在日本人的槍林彈雨中屈服，現在卻見錢眼開地被胡蝶幾十箱子財產所擊倒了。

此時，遠在重慶深居簡出的楊惠敏看到報紙上對她所作的種種猜測，她覺得自己實在是太委屈了！自己為了營救胡蝶一家費盡心機，與自己相愛多年的情人也在這次行動

中喪命，可是不知詳情的外界卻對她橫加指責。如果在這種時候自己不站出來說話，恐怕要背上不仁不義的罪名。

楊惠敏仔細地考慮了幾天後，決定向新聞界發表聲明，以此來證明自己的清白之身。

楊惠敏約見了記者，她對記者說：

「我於香港淪陷後，曾祕密往來香港多次，營救過二百多位文化界知名人士回到內地，無一人丟失財物。為胡蝶女士運轉的財物因兵荒馬亂時局動盪，在轉運途中遭到土匪的洗劫，我的未婚夫為了保護胡蝶女士的財物已慘死在土匪的槍下，報紙上對胡蝶丟失財物一事說是我私吞財物，實乃是記者不負責任的猜想而已。」

儘管楊惠敏在報紙上堅稱自己的清白，可是因無人作證，所以胡蝶的財物是劫是騙，一時誰也說不清楚。

胡蝶在報紙上讀到楊惠敏的聲明後，想到楊惠敏已在重慶居住，所以決定立刻到重慶去找楊惠敏問個明白。

一九四二年初，由於日軍加緊了對廣西的進攻，因而桂林城內的許多官員開始陸續向大後方撤退，面對著這種動盪不安的局勢，胡蝶和潘有聲也決定到重慶去避難。在日軍逼近桂林的時候，胡蝶一家人終於乘上了去重慶的飛機。據說緊張的機票是戴笠幫他們搞定的。

蝶之生存法則

1

二十三歲的胡蝶已是上海灘大名鼎鼎的當紅明星，但是在潘有聲的面前，胡蝶只是一位很平常的女孩。胡蝶從來沒有擺什麼明星的架子，她也沒有像其他的女藝人那樣把成名當作一種跳板。

在胡蝶同林雪懷的情感出現了危機後，胡蝶的身邊總少不了一些出身豪門的男人乘機向她大獻殷勤。對於這些人的主動示愛，胡蝶一直沒有理會，卻選擇了普通的商行職

原來，在獲悉財物遭劫的消息後，胡蝶心急如焚，急忙向當局報案。因一時未能破案，胡蝶苦思成疾，在桂林大病一場。胡蝶又向昔日在上海時的好友楊虎、林芷茗夫婦、杜月笙等求助，後者立即致電戴笠，請他幫忙破案。戴笠聞此消息，一面派人查案，一面電邀胡蝶夫婦飛赴重慶。

軍統桂林站的特務奉命為胡蝶夫婦買好機票，並將機票送到胡蝶夫婦手中。於是，胡蝶夫婦於一九四二年十一月二十四日飛抵重慶，並應楊虎、林芷茗夫婦邀請，住進了范莊楊虎的公館。

員潘有聲作為男友。有過一次失敗的情感經歷的胡蝶在對待男女之事上變得相當理智，初戀帶給她的傷痛不得不讓她在這方面變得小心謹慎起來。

這一次，胡蝶在處理愛情的事情上沒有像以前那樣顯得盲目和狂熱，她雖然在心理上已經接受了潘有聲，但是她一直採取「冷處理」的態度，她想保持那種自由來往的身分。在同潘有聲認識後相當長的一段時間裡，他們從來沒有在公眾場所雙雙出現過。對於這一點，潘有聲理解胡蝶的良苦用心，他顯得相當的大度和豁達，有那麼一段時間，他們的愛情頗有幾分「地下」的味道。

當親朋好友勸她把婚姻大事定下來時，胡蝶卻堅持冷處理：

「前車之鑒，至今記憶猶深啊，如果當初我不同林雪懷訂下婚約的話，恐怕也不會有這場官司之累了。每當我想起這件事時，心裡總是有種隱隱作痛的感覺，哪裡還敢輕易地作出這種決定，況且，婚姻大事兒戲不得。命中有時終會有，命中無時莫強求，愛情這東西我看還是隨緣一點為好。」

此處體現了胡蝶「綠色性格」的外表：穩定低調，與世無爭，天性寬容，懷平常心、做平常事。

成名後的胡蝶對於演電影依舊有種近似虔誠的執著，她依然早出晚歸地奔跑在明星公司的攝影棚之間。她的敬業精神，她和導演以及攝影師們合作的那種專注，讓每一個同她一起工作過的人都為之感動和佩服。

胡蝶和潘有聲的戀情是在一種自然狀態下低調發展的，在胡蝶的心裡，她始終把拍電影放在第一位。

她是為電影而生的，電影已經融進了她的生命裡。

此處體現了胡蝶「黃色性格」的內心：小事糊塗、大事清楚，目標明確，事業為重，堅定自信，追求成功，追求人生價值的最大化。

2

在香港受困期間，日本人協迫胡蝶去日本拍《胡蝶東遊記》的電影。

胡蝶立刻意識到：這一招好歹毒，到日本去拍電影，跟賣國賊又有什麼兩樣！胡蝶揣摩到了和田九郎的險惡用心，但這些在她的臉上都沒有表露出來，她淺淺地一笑說：

「承蒙你們如此看得起我，我個人也覺得這個主意不錯，只是我自一九三七年已經退出影壇，我們中國有句古話，叫做君子一言，駟馬難追，現在讓我改變初衷，確實有些說不過去吧。」

胡蝶的這番話說得很巧妙，有種綿裡藏針的機智。

胡蝶看到和田九郎大有惱羞成怒的味道，一時好不彷徨。她要是不答應此人的話，她們一家就難逃日本人的魔掌，可是要是應承下來，自己豈不成了千古罪人？當務之急是先要把這個討厭的和田九郎打發走，以圖後計……

此時，胡蝶倒顯得十分沉靜，她對著和田九郎粲然一笑道：

「難得和田九郎先生如此盛情，我要是推辭不去的話，確實顯得有點卻之不恭了，你說是吧，和田先生？」胡蝶向和田九郎拋了一個小小的媚眼，「想我胡蝶數年前曾到歐洲去過，如今又有機會到日本一遊，豈不快哉，如此名利雙收之事又何樂而不為呢。」

「胡蝶女士決定何時動身？」和田九郎緊追不捨地問。

「這個嗎，可能我一時還去不了。」胡蝶故意吊著和田九郎的胃口。

「這個又是為什麼呢？」和田九郎不知是計，果然被胡蝶說得猴急起來。

胡蝶拉著潘有聲的手，做出那種女人的幸福感說：

「我已經有三個月的身孕了，等我分娩以後再說好嗎？有你和田先生從中斡旋，我想這一點方便應該沒有什麼問題吧。」

日本人離開後，胡蝶才向潘有聲和盤吐出了她的計畫⋯

「事情到了現在這個地步，我看我們只能明修棧道，暗渡陳倉了，」「我想那和田九郎也非等閒之輩，從他今天離開時的神情我感覺他並沒有全部相信我的話，只是一時沒有撕破臉皮而已，所以在表面上我們仍然要對日本人裝出親和的姿態來。這樣的話，我們才能夠真正地迷惑住日本人。另外，我們要在這個時間內暗中把我們的一些東西化

整為零，該處理的處理，該變賣的就變賣，一旦有了好的時機的話，我們就可以以最快的速度離開香港。」

胡蝶能從香港成功脫險，應歸功於她的「綠色性格」外表迷惑了敵人，至少讓對方不至於立刻翻臉，為他們「暗渡陳倉」贏得了寶貴的時間和空間；此外，還要歸功於她的「黃色性格」內心：大事大非清楚，目標導向明確，堅定自信，快速決斷。

3

在獲悉自己的全部財物遭劫的消息後，胡蝶心急如焚，急忙向當局報案。因一時未能破案，胡蝶苦思成疾，在桂林大病一場。胡蝶又向昔日在上海時的好友楊虎、林芷茗夫婦、杜月笙等求助，後者立即致電戴笠，請他幫忙破案。戴笠聞此消息，一面派人查案，一面電邀胡蝶夫婦飛赴重慶。

軍統桂林站的特務奉命為胡蝶夫婦買好機票，並將機票送到胡蝶夫婦手中。於是，胡蝶夫婦於一九四二年十一月二十四日飛抵重慶，並應楊虎、林芷茗夫婦邀請，住進了范莊楊虎的公館。

俗話說，養兵千日用兵一時，胡蝶以她穩定低調，與世無爭，天性寬容，親和力強的「綠色性格」的外表廣交朋友，甚至化敵為友，到關鍵時刻，這些朋友都起到了關鍵作用。

胡蝶與戴笠

胡蝶說她不愛戴笠，卻「被迫」與他過起近三年的同居生活。

這也是胡蝶與阮玲玉的不同，阮玲玉無論與哪個男子在一起都是為了愛，如果沒有愛便寧願自毀自己。

胡蝶不，她可以一滴淚也不掉地等待時間來化解一切「誤會」。

後來在胡蝶的回憶錄中，她根本就沒有提及這段歷史。從這點上也可看出胡蝶處世的圓潤。胡蝶「綠加黃」性格組合的優勢昭然若揭。

我們不妨暫且將其稱為：一個熟女的處世之道。

一見鍾情

胡蝶到達重慶後，暫時借住在昔日閨蜜林芷茗家。

這林芷茗是胡蝶幼時的好夥伴，她們從小學到中學一直是無話不談的好朋友，兩人曾私下結為姐妹。後來胡蝶在銀幕上大放光彩的時候，林芷茗以她的美貌嫁給了當時的上海警備司令楊虎。

林芷茗對胡蝶一家視若上賓，她在胡蝶的家人面前從來沒有擺什麼官太太的架子，這一點讓胡蝶大為感動。過了一陣子，林芷茗見胡蝶的健康有所恢復，便決定為她舉辦一次家庭派對。

胡蝶是電影界的名人，所以林芷茗請來了不少軍政界以及電影界的知名人士參加晚會。

楊宅的舞廳裡燈火輝煌，前來參加宴會的嘉賓聚在一起嘻嘻哈哈地談論著各種軼聞趣事。

對於這種宴會，胡蝶本來沒有什麼興趣，只是礙於林芷茗的面子，她只好強打精神和各位來賓一一地點頭寒暄。經歷過人生大起大落的胡蝶面對著這種燈紅酒綠的場面，不覺別有一番心緒。

正在這時，忽然有人大聲叫道：「戴局長到──」

聽到了這聲通報，大廳裡頓時靜了下來。當戴笠走進大廳的時候，一幫人像預定好似的不約而同的鼓起掌來。

來人正是軍統局的特務頭子戴笠，只見他對大家擺了擺手說：

「很高興能夠參加今天的這場酒會，胡蝶女士能夠從香港返回陪都，實在是一大幸事，雨農有幸來此，確實是榮幸之至，請大家不必拘束，這麼好的地方，大家如果不盡情地跳上一曲的話，那真是有拂楊司令的面子了。」戴笠的話音剛落，舞曲立即又響了起來。

此時，看著翩翩起舞的人群，戴笠的臉上掛著那種職業性的笑容，他的眼睛像探照燈一樣在女人堆裡掃來掃去，這樣的場合，他當然要找一個配得上他身分的人來和他共舞一曲。

戴笠的目光無意中掃到了胡蝶的身上，隨即他的眼睛頓時睜大了，電影皇后，果然與眾不同啊！戴笠在心裡驚歎道。

第一次見到胡蝶，戴笠就被胡蝶那端莊的容貌所深深地吸引了。

今天來得真是時候，不然的話就錯過了與這位名牌影后打交道的機會了。胡蝶的身上像是有一塊巨大的磁場，戴笠不由自主地向胡蝶走了過來。

「這位是胡蝶女士吧？」戴笠輕聲細語地問道，連他自己都感到奇怪，平時只有別人這樣對他，今天怎麼變得這樣的溫柔。

這時林芷茗搶先一步過來拉著胡蝶的手，討好似的對戴笠說：

「你們兩位可是今晚的貴賓，我來介紹一下，這位是戴局長，這位是我的同學，剛從桂林來到重慶的胡蝶……」

戴笠那雙小眼睛一直在胡蝶的身上掃來掃去：「應該說是從日本人眼皮底下勇敢回到內地的影后，胡蝶女士不受日本人的誘惑，毅然返回內地，本身就是對抗日事業的一種支援，戴雨農今日能夠在此與胡蝶女士相會，委實是三生有幸矣！」

「多虧戴局長百忙之中為我們搞定機票，令小女子感激不盡。」

「戴局長過獎了。」胡蝶謙遜地說道。

「區區小事，何足掛齒。胡小姐，你知道嗎，我還是你的一位影迷呢？」戴笠極力地討好著胡蝶，「我看過你主演的《啼笑因緣》，還有《火燒紅蓮寺》等好幾部電影，我真想把你主演的電影全部看完，只可惜因公務繁忙，無暇一一顧及。」

「能夠得到戴局長的垂青，真是讓人不敢當啊。」胡蝶不卑不亢地說道。

「胡小姐這樣說實在是太客氣了。」戴笠不依不饒地說道，「想當年評選影后我還投過胡蝶小姐一票呢，那個時候我就把胡小姐當作我心中的偶像，所幸蒼天有眼，今天有幸能夠與胡小姐在此相見，雨農得償所願。今天我想請胡小姐共舞一曲，我想胡小姐一定會給雨農這個面子吧。」

「瑞華，跳一曲吧，你就不必在他的面前擺什麼影后的架子了。」林芷茗慫恿著胡蝶說，「我知道你這幾天身體不是太好，不過看在我的面子上你怎麼也要和戴局長跳上一曲。」

在悠揚的華爾滋舞曲中，戴笠緊緊地摟著胡蝶，他那雙眼睛死死地盯著胡蝶。胡蝶若即若離地和戴笠保持著距離。

看著高傲的胡蝶，戴笠的心裡酸溜溜的很不是滋味。在戴笠以前玩過的女人中，那些女人無不是對他曲意逢迎，只有這個胡蝶卻對他不冷不熱、不溫不火⋯⋯我們這是誰釣誰呢？⋯⋯

一曲終了，胡蝶與戴笠互致謝意後，她獨自一人走到一邊默默地喝著飲料。

「戴局長今日與影后共舞一曲，當真是風光無限啊。」林芷茗走過來打趣地說道。

「佳人雖好，卻不能為雨農所有，哈哈。」戴笠癡癡地望著胡蝶的背影，心中好一陣失落。

也就是在這種時候，戴笠的心中有了怦然一動的那種久違的激情，他不得不承認，自己是愛上胡蝶了。他，戴雨農，這個從事特務工作的冷血動物，第一次對女人動了感情——胡蝶，我一定要讓你成為我的女人！戴笠下意識地握緊了拳頭。

再說那林芷茗的老公楊虎，原來是上海的警備司令，在上海灘也是個了不得的人物，可是當日本人進攻上海後，他不得不帶著一大幫家眷退到陪都重慶。當時，在重慶像楊虎這樣退到大後方的官員不知有多少，重慶方面一時安排不下這麼多的人，只好讓他們賦閒在家，雖然有一份可觀的薪水，但卻是有職無權了。為了謀得一官半職，許多

人想盡一切辦法打通關節，希望能夠得到重用的機會。戴笠是蔣介石身邊的紅人，自然有不少人極力地討好他。

當時楊虎見到戴笠臉色有些難看，也不知道是哪方面出了差錯，於是連忙走到戴笠的身邊問道：

「戴老闆不去跳舞，難道有什麼心事不成？」戴笠偏著小腦袋望著楊虎，半天沒有做聲。

「這裡太嘈雜了，到樓上我的書房一敘吧。」

楊虎看到戴笠的這副樣子，猜不出到底是誰得罪了他，為了探個究竟，於是把他請上了樓。

戴笠一言不發地跟在楊虎的後面上了二樓。楊虎親自為戴笠泡了一杯碧螺春，

「戴老闆，什麼事讓您這樣的人物不開心……」

戴笠呷了一口茶，並把茶水含在嘴裡，輕輕地閉上眼睛，好像在是品茶一樣，好半天，戴笠的喉嚨才動了一下，他才慢慢地睜開眼睛，問楊虎道：

「楊司令，你在上海這麼多年，對胡蝶的底細一定知道得不少，你知道她的丈夫是幹什麼的？」

直到這時，楊虎才知道戴笠失魂落魄的原因，怪不得剛才他陰沉著臉不說話，原來他的一門心思全都用在胡蝶的身上。

這楊虎原來在上海灘也是一個手眼通天的人物，戴笠只這麼問了一句，楊虎就自然猜到了他心中的小九九，戴笠話音剛落，楊虎就哈哈大笑了起來。

「戴老闆問的是潘先生啊，他原來是上海一家洋行的一名職員而已。」

「只僅僅是一名普通的小職員？」戴笠不相信似的望著楊虎。

「潘先生雖說只是一名職員，但卻頗有經商頭腦，為人也相當正派。」

「真是讓人感到不可思議。」戴笠低著頭說道，「胡蝶這樣一位女中的鳳凰，竟會看上洋行的一名職員？像她這樣一位優秀的女明星，為什麼要找這樣一位平平常常的小職員做丈夫呢？」

「男女之事，確實讓人無法說得清楚。」楊虎為了討好戴笠，便將胡蝶的底細全都抖了出來。「胡蝶原來的未婚夫是一個沒有什麼發展前景的小演員，後來不知怎的和胡蝶打起了官司，可能是那件事讓她受了刺激，所以想找個穩妥一點的男人吧。對於胡蝶的這種選擇，許多人都鬧不明白，也許像她這種事業型的女人想找個可靠一點的男人免得日後再起風波吧。」

果然，過了一會兒，戴笠終於向楊虎掏出了他的底牌……

「真是一朵鮮花插在了牛糞上！……」戴笠的小眼睛裡射出了原始的情慾之火。這個戴老闆當真對胡蝶一見鍾情了？楊虎不覺惴惴地想道。

「這個胡蝶，哈哈……說句不怕你見笑的話，直到現在，我的眼前還是有胡蝶的影子在晃來晃去……楊司令，這次你具備了天時地利人和的條件，你可一定要幫我一把。」

楊虎沒有想到戴笠把這個燙手的山芋扔給了他，他不覺感到有些為難：幫他吧，胡蝶可是自己老婆的結拜姐妹；不幫他吧，自己升官發財的夢可就斷了。

這裡可不是上海灘，楊虎哪裡敢得罪委員長身邊的這位紅人，更何況，他還有求於戴笠。楊虎權衡再三，終於下定決心幫戴笠成全他的好事：

「胡蝶現暫住在我家中，一時半刻她不會走的，我一定盡力成就戴局長的好事。」

「老楊，這件事如果成功了的話，我一定不會忘記你的好處的。」

楊虎聽到戴笠對他許下了「好處」，不禁高興得心花怒放，他主動請纓道：

「雨農，你有什麼好的辦法儘管開口，我一定極力幫你從中打點。」

「對付這種有名望的女人，是不能來硬的，否則的話那可就是狐狸沒打著，反惹得一身騷了。這件事還得從長計議，心急是吃不了熱豆腐的。」戴笠得意地笑了起來。

……

情網恢恢

卻說那楊虎送走戴笠後，想到如果幫他成全了與胡蝶的好事，官運亨通也就指日可待了。想到此處楊虎不覺興奮得哼起了小曲子回到了臥室。

楊虎見到林芷茗正在整理床鋪，不禁走上前去摟著林芷茗說：

「老婆，我不久就要平步青雲了。」

「看你得意的這個勁頭，是不是戴老闆對你說過什麼話？」

林芷茗見到剛才楊虎把戴笠請上了二樓，還以為戴笠對他許過什麼承諾。

「這就要看我們怎麼做了……」楊虎故意在林芷茗的面前賣起了關子。

「你現在整天都在家賦閒，還能做些什麼？」林芷茗被楊虎說得一頭霧水。

「我現在告訴你一個小祕密，戴老闆看上你那結拜的姐妹胡蝶了！」楊虎故作神祕地說。

「他看上瑞華了！那怎麼能行，人家已經是幾個孩子的媽媽了！」林芷茗小聲驚叫起來，「你沒有把瑞華的情況對戴笠說麼？」

楊虎不耐煩地推開林芷茗的手說道，「你和她就是親姐妹又能怎樣，我可告訴你，這件事可不要洩露出去，戴老闆看中的東西還能跑得出他的手掌心麼。只要我們這次能

夠從中撮合的話，還怕我沒有升官發財的機會？反之如果我們得罪了戴笠，在重慶我們還怎麼能混得下去！」

聽楊虎這麼一說，林芷茗就嚇得不敢說什麼了。

過了幾天，戴笠並沒有再到楊虎的家裡來，潘有聲見胡蝶的身體進一步得到了康復，便利用手中的一點積蓄在外面開了一家藥品公司。

胡蝶這時已經在楊虎的家裡住了半個多月了，她想老是住在別人家裡也不是辦法，儘管林芷茗和楊虎對她的一家人都十分友好，但胡蝶總覺得有些過意不去。她想儘快掙一些錢，然後在重慶置一處房子，那樣的話，生活也就算安定下來了。

胡蝶想起前幾天在宴會上遇到的中央電影公司的司馬導演對她談起拍電影的事情，那個劇本她已經看了，覺得還比較不錯，胡蝶準備接下這部電影。這樣一來的話，她就可以重新走上銀幕了。

這天，胡蝶正在家中讀劇本，仔細地揣摩著劇本裡的人物和情節，卻見潘有聲從外面回來了，有些惱火地對胡蝶說道：

「今天也不知是怎麼回事，不知從哪裡來了幾個人跑到我的店鋪裡，說是要查違禁物品！想我潘有聲從來都是守法經商，哪裡會有什麼違禁物品，真是讓人莫名其妙。」

胡蝶安慰他說道，「查就查唄，反正我們也沒有做過什麼違法亂紀的事情，相比較而言，我們在這裡比以前逃亡的生活強得多了。」

過了幾天，胡蝶在家人牽掛的目光中遠赴桂林拍電影去了。

可是沒有想到，當他們外景隊剛剛到達目的地時，就遇到了日軍猛烈地進攻湘桂鐵路。面對日軍的突然攻勢，國軍且戰且退，胡蝶和外景隊的成員夾雜在逃難的人群中沒命地向後方退去，一路上的艱辛自是苦不堪言。

當胡蝶回到重慶、回到楊公館的時候，林芷茗看到她的那副狼狽的樣子，幾乎都認不出來了。

「瑞華，你這是遭的什麼罪啊……」母親見到胡蝶，一下子心疼得哭了起來。

「媽媽，你怎麼變成這個樣子了……」兩個孩子躲在外婆的身後，怯怯地望著胡蝶問。

胡蝶連忙跑到房間裡換了衣服，洗了把臉這才走了出來。

「有聲呢？他這幾天的生意還好吧？」

不料胡母哀聲歎氣地說：

「就在你走後不久，有聲店裡來了一夥員警，把有聲抓走了，店裡的幾個人全部都抓走了，到現在他們關在哪裡都不知道。」

「啊！」胡蝶只覺眼前一黑，整個人一下子癱在了地上。

「瑞華！」胡母和林芷茗急得大叫起來，兩個孩子也在一邊嚇得哭個不停。

過了好久，胡蝶才悠悠地醒了過來，她望著一臉焦急的林芷茗，一把抓住對方的

「林芷茗，你一定要救救有聲，看在我們多年姐妹的分上，你可一定要讓楊司令想辦法把有聲救出來，在這裡我們一家人全都靠你了！」

「瑞華，我和你一樣的焦急啊，楊司令前幾天有事到外地去了，說是要十天半月的，他不在這裡，我一個女人家又能做什麼呢，我也找了不少熟人打聽來著，可是……」

林芷茗在嘴上這樣說著，其實她心裡已經猜測到這可能是戴笠搞的鬼。看著哭成淚人兒的胡蝶，林芷茗心裡感到一陣愧疚，她哪裡想做這種損陰德的事呢，只是她一想到戴笠那樣的人物，在心裡就不寒而慄。戴笠這樣的男人，一生中不知道玩過多少個女人呢，他現在既然看上了胡蝶，……唉，女人長得太漂亮，也是一種悲哀啊，林芷茗在心中無可奈何地歎息了一聲，她現在只能眼睜睜地看著胡蝶走進戴笠挖好的陷阱裡。再說這件事情關係到她丈夫楊司令的前程，她哪裡又敢透出半點風聲，那樣的話，只怕自己連楊太太的身分也保不住了。

胡蝶一時心亂如麻，她見林芷茗幫不了她，只好強打精神自己到外面去打聽潘有聲的下落。

胡蝶以為潘有聲是被當地的員警抓去了，可是當她到警察局裡去詢問時，卻一點下落都問不出來。

胡蝶此時哪裡想到這一切都是戴笠和楊虎暗中想好的計謀，抓走潘有聲的是軍統局裡的人，而楊虎則乘這個時候以公事為由離開重慶，不然的話，倘若他在家裡的話，胡蝶找上門來，他楊虎是怎麼也推辭不掉的。他們這樣做的目的只有一個，那就是逼迫胡蝶去找戴笠，並乘機要胡蝶就範。

胡蝶的這副模樣讓林芷茗也十分擔心，她生怕胡蝶一時想不開而自尋絕路，那樣的話豈不是偷雞不成反蝕了米。胡蝶要是有個三長兩短，戴笠抱不得美人歸，要是怪罪下來，那可不是她家的楊虎能夠承擔得了的。林芷茗覺得應該到了向胡蝶透點口風的時候了。

這天中午，正當胡蝶和母親商量到哪裡去打聽潘有聲的下落的時候，只見林芷茗風風火火地從外面跑進來，假裝急迫地對胡蝶說：

「瑞華，我打通了不少的關節，才知道了潘先生的下落⋯⋯」

「有聲現在在哪裡？！」胡蝶急不可待地問道。

「聽人說，他們幾個是被軍統的人抓走了，軍統的人說潘先生幾個私通共匪，弄得不好可能⋯⋯」

「這是不可能的。」胡蝶急切地說，「我們有聲一直做的是正當的生意，林芷茗，你幫我向那些人說點話，讓我去見有聲一面。」

「現有不要說見面，恐怕不及時解救的話，潘先生的性命都無法保住的。」林芷

茗說，「軍統可不是好惹的，聽我們家老楊說，就是他平時也要對軍統的人敬讓三分的。」

「啊？……」胡蝶悲憐地叫了一聲，不禁方寸大亂，痛不欲生。

「瑞華，不如你直接去找戴老闆吧，就是上次到這裡和你跳過一次舞的那位，只要他說一句話，潘先生保證能夠平安無事回來。」林芷茗不失時機地提醒胡蝶。

「可是……我同他並不是很熟悉，他會幫我麼？不如你和我一起去找他……」胡蝶不覺遲疑起來。

「你可是中國的一代影后啊，只要你去親自找他的話，我想比我家的老楊還要強得多。」林芷茗慫恿著說，「你難道忘記了麼，那個戴局長可是你的影迷，他可是你的崇拜者呢，我想他現在可能是因為工作過於繁忙，根本不知道潘先生被抓一事，不然的話，潘先生只怕早就被放出來了。其實你是不瞭解那位戴局長，外界傳聞他殺人如麻，那只是他的工作需要而已，據我所知，他可是一個至情至性的人，你去見了他的話就會知道我不會騙你的。」

「既然是這樣的話，我就只好親自去找戴局長幫忙了。」胡蝶無奈地說道。

話說戴笠這幾天的心情相當不錯，每天晚上他獨自一人待在別墅的放映室裡觀看胡蝶的影片。他覺得自己的計畫相當順利，潘有聲現在身陷囹圄，不愁胡蝶不來，只要胡蝶有求於他，那他就可以把胡蝶玩於股掌之中了。

戴笠今天看的是由胡蝶主演的《啼笑因緣》，看了兩集，戴笠不想再看下去了，好東西應該慢慢地欣賞。戴笠愜意地伸了個懶腰，精神煥發地從放映室裡走了出來。

「報告局長，外面有人求見⋯⋯」一個侍從官輕輕地走到了戴笠的跟前。

「這麼晚了，不見！」

「局長，來人是胡蝶女士⋯⋯」那侍從官小心地說道。

「啊，是胡蝶來了。」戴笠驚歡地叫了一聲，隨即吩咐道，「快點把她請進來！」她終於來找我了，戴笠的那顆心禁不住怦怦地跳了起來，他下意識地攏了攏他的頭髮，然後整了整中山裝。

當看到胡蝶隨著侍從官進來後，他連忙快步地迎了上去⋯

「影后駕臨寒舍，雨農有失遠迎，還請影后見諒。」

胡蝶這次求見戴笠，原來並沒有抱多大的希望，此時見到戴笠如此熱情，當下也堆起笑臉說道：

「戴局長能夠在百忙中抽出時間來接見我，倒真是令人受寵若驚了，我還以為戴局長把我忘記了呢。」

胡蝶這幾天為了潘有聲的事情連日奔波，她雖然化了淡妝，但是依然掩飾不住臉上的那份疲倦，這種疲倦此時在戴笠的眼裡更是顯得嬌態可掬，人見猶憐。

見到胡蝶的笑容，戴笠心中的那股慾火不覺騰地竄了出來，他接著胡蝶的話說道：

「胡蝶女士可是我心目中的偶像，能夠與偶像一敘，正是雨農求之不得的事情，哪裡會把胡蝶女士忘了呢。」

戴笠知道胡蝶遲早都會來找她的，他在心裡已經做好了這方面的準備，可是當這一天真正來臨了的時候，他的心裡還是有種說不出的激動。

戴笠在別人的眼裡是一位殺人不眨眼的魔王，可是現在在胡蝶的面前，他卻溫順得像隻花貓一樣，他親自為胡蝶泡好了一杯茶，明知故問地說：

「像影后這樣的大忙人，這麼晚了還來到這裡，不知有何指教？」

胡蝶選擇在晚上找戴笠是有原因的，她想如果在大白天去找他的話，戴笠可能會擺出一副公事公辦的面孔，但是晚上來的話，可能就有一定的周旋餘地。

胡蝶很清楚男人的心理，那天和戴笠跳了一支舞後，她就隱約地感覺到戴笠對她似乎另有所圖，儘管她知道晚上來找他的話可能會有一些風險，可是除此別無他法，她也只好甘冒風險了。

胡蝶輕輕地啜了一口茶道：

「戴局長果然是神機妙算，我今天這麼晚了還來打擾局長，確實是有一事相求，還請戴局長幫忙。」

「噢，是什麼事但說無妨，戴雨農一定為胡蝶女士效勞。」

「前幾天在我去廣西拍電影的時候，我的丈夫忽然莫名其妙被人抓起來了。」胡蝶說著這些話的時候，眉宇間不覺又露出焦慮的神情來。

「有這種事麼？」胡蝶的焦慮神態更讓戴笠感到她的可愛。

「……聽人說，是軍統局的人抓走的。」胡蝶遲疑了一下說，「不知道戴局長聽說過這件事沒有？」

「你知道我的人為什麼抓走潘先生嗎？」

「這件事我倒是沒有聽說過，你怎麼早點不來找我呢？」戴笠裝作關心地問道，被別人冤枉的，我希望戴局長派人好好地把這件事調查一下，我相信我的先生是無辜的。」

「我先生這種人平時只是安分守己地做生意，怎麼會私藏槍支呢？我先生一定是

戴笠聽罷，稍一思索，即朝門外喊了一聲：

「來人！」

「戴局長，有什麼事嗎？」剛才的那個侍從官走了進來。

「立即去讓李處長查一下一位叫做潘有聲的犯人關押在什麼地方，查到的話，馬上用車把他送回去！」

「是，我這就去辦！」那位侍從官望了胡蝶一眼，轉身出去了。

直到這時，胡蝶才長吁了一口氣，丈夫得救了，她不由得感激地朝戴笠望了一眼，這時的胡蝶所露出的笑容是發自內心的。

看著胡蝶那對好看的酒窩，戴笠的心裡不覺一蕩，這樣的女人簡直是人間的極品啊，戴笠幾乎都看呆了，好半天，他才像想起了什麼地說：

「胡蝶女士，這一下你該放心了吧。」

這一切來得實在是太快了，胡蝶感到似乎是在做夢一般。

這個戴笠到底是什麼樣的人呢？胡蝶在心裡覺得戴笠簡直是一個謎一樣的人物。今天晚上來到這裡，她在心裡是做好了「犧牲」的準備的。作為一個成熟的女人，她知道男人會對女人提出什麼要求。原來胡蝶以為戴笠會乘機向她提出一些要脅條件的，可是沒有想到戴笠這麼爽快就答應了她，這種始料不及的結果讓胡蝶的臉上發出了異樣的光彩。

看著面若桃花的胡蝶，戴笠覺得為胡蝶做的這些事情值得，就為了她那對迷死人的酒窩，也應該為她做點事的。牡丹花下死，做鬼也風流，只要能夠得到這種女人，就是死上一回也沒有什麼遺憾了。

胡蝶看著戴笠發呆的神情，這才記起應該對戴笠說點什麼了，胡蝶站了起來，伸手對戴笠說道：

「戴局長，你幫了我這麼大的忙，我真不知道對你說些什麼才好……」

戴笠連忙抓住胡蝶的小手…

「區區小事，不足掛齒，能夠為影后效勞，是雨農的幸事。」

「戴局長，你公務繁忙，我就不敢再打攪了。」

「胡蝶女士，時候不早，我們一起吃點宵夜吧。」戴笠緊追不放地說。

「改天再說吧，我家的先生關押了這麼久，我也該乘早回去看看了，不然的話家裡人也對我放心不下。」

「胡女士夫婦真是伉儷情深啊，雨農好生羨慕。」戴笠哈哈一笑，借機把自己的那份尷尬掩飾了過去。

戴笠此時並不想急於求成，今天他為胡蝶做了這些，只是想讓胡蝶對他有一種好的印象而已，欲速則不達，心急吃不了熱豆腐，對胡蝶這種女人，只能慢慢來，只要下足了功夫，還怕她不就範麼？

「戴局長請留步，改日如果有機會的話，我與先生一定面謝戴局長的恩情。」

胡蝶看起來泰然自若，其實內心裡卻無端有些緊張，直到離開了戴笠的別墅，她才安定了下來。

胡蝶前腳回到楊公館，潘有聲後腳便被軍統局裡的人用車子送了回來。

「有聲，你終於回來了！」胡蝶再也忍不住，撲到潘有聲的懷裡失聲痛哭起來。

半推半就

當天夜裡，胡蝶就病倒了。這一病，對胡蝶來說是小病積成大病的結果。胡蝶一連幾天高燒不退，只能喝些白開水來度日。潘有聲見胡蝶病成了這副模樣，急得不知如何是好。

這段時間是胡蝶一家人最為灰暗的日子，當年風姿綽約的一代影后此時卻躺在病床上茶飯不思，昔日事業有成的潘有聲此時卻一貧如洗……

林芷茗見胡蝶淪落到這個地步，想想這一切她自己也有責任，一時惻隱之心大起。靠著林芷茗的接濟，胡蝶一家人好不容易才支撐了下來。

再說那藉故出差的楊虎算算戴笠的計謀可能差不多已實現了，這才優哉遊哉地回到了重慶。

楊虎以為戴笠早已把胡蝶弄到了手裡，哪裡知道回到家後才得知胡蝶竟然在床上臥病不起了。

楊虎生怕胡蝶在他的家裡有什麼三長兩短，於是和林芷茗商量要將胡蝶送到戴笠設在王家岩的別墅裡去調養，那樣一來的話，戴笠接近胡蝶的機會就多了。

林芷茗這幾天正為自己當初沒有阻止楊虎而感到有些內疚，現在聽到楊虎心中的小九九，不禁大為惱火，她在房間裡又哭又鬧地對楊虎說道：

「胡蝶現在病成了這個樣子，你卻還要把她往戴笠那裡送，這明擺著不是羊入虎口嗎？這樣一來的話我們以後還怎麼在重慶做人？……」

楊虎哪裡肯聽一個女人的數落，他當即將一張馬臉沉了下來：

「婦人之仁何以能夠成就大事？怎麼做人我楊虎還沒有你清楚麼？戴老闆能夠看上胡蝶那自然是她的福氣，想那潘有聲現在一無是處，他有什麼資格擁有胡蝶那樣的一個大美人，她要是跟了戴笠的話，不比現在的日子好上千百倍，到了那時，恐怕她還要感激我們呢，女人麼，一輩子不就是想找個好一點的男人麼，戴老闆如今可謂權傾朝野，也只有胡蝶這樣的影后才配得上他。」

楊虎這麼一說，林芷茗倒不再哭泣了。她望了望楊虎，覺得他的話也不無道理，胡蝶要是跟戴笠這樣的人在一起，未嘗不是一件好事。

楊虎見林芷茗被他說動了，便過去哄著她說道：

「戴老闆對胡蝶是一見鍾情，但胡蝶現在對他是什麼感覺，還說不準，說不定她心裡早就願意呢！所以還要靠你去摸摸她的底，做做她的思想工作。」

「我怎麼做她的工作？難道直接勸她嫁給戴笠麼？」林芷茗疑惑地問。

楊虎在林芷茗的臉上輕輕地擰了一下說，「要想讓一個女人對男人有好感，當然是事先讓她對那個男人的優點有所瞭解嘍，你和胡蝶的關係那麼好，你的話她肯定會相信的，你只要多在胡蝶的面前說幾次戴老闆的長處，時間久了，她自然而然地就會對戴笠

有好的印象了。」

林芷茗聽楊虎對她說了這麼多，不知不覺中便順從了楊虎的意思。她想反正戴笠看上了胡蝶，不管她現在是一種什麼樣的態度，戴笠遲早會把胡蝶弄到手裡。更何況，這件事對於胡蝶也沒有什麼壞處。……

林芷茗這樣一想，倒並不覺得自己有什麼不對，她在心裡已經和楊虎站在了一起。

從那以後，林芷茗便有事無事地跑到胡蝶的房間來，老是有意無意地談起戴笠，談起戴笠的種種優點。

說起這戴笠，也算得上是一位了不得的人物，在中國的現代史上，他應該是一位了不起的特務天才。他的事蹟經過林芷茗大事渲染，便成功地給戴笠的身上披上了一層神祕的色彩。

其實，在胡蝶的心目中，自從那次他很痛快地答釋放潘有聲後，她倒不覺得戴笠是個讓人感到恐怖的魔王，只是那天晚上她從戴笠的眼神中發現他對自己似乎別有一番用意，所以當林芷茗在她的面前喋喋不休地講著戴笠的好處的時候，她只是在一邊靜靜地聽著，並不發表自己的觀點。

「瑞華，戴局長在別人的眼裡似乎是冷酷無情，其實那是他工作的需要，說起來他對抗戰是作了不少貢獻的，只是那些貢獻不為人知罷了。我們與他打了不少交道，才知道他是一個了不起的人物，如果我沒有看錯的話，戴局長對你好像看得很重要。」

林芷茗見胡蝶半天不做聲，便不得不把話題扯到她的身上來。

「林芷茗，我們是老同學老姐妹了，你還拿我開什麼玩笑，我和他之間並沒有什麼啊……」躺在床上的胡蝶病懨懨地說。

「這我可不是開玩笑的，你難道忘記了那一次你只是找了他一下，他當即就把潘先生放出來了，從這一點你就可以看出來的呀。」林芷茗故意誇張地說，「潘先生幸虧及時地放出來了，和他一起被抓的幾個人不是後來都被槍斃了麼？」

「這些倒是真的，也許他當初可能是看在你的面子上的吧。」

……

「瑞華，你看誰來看你來了！」林芷茗話音剛落，只見戴笠已走了進來，緊跟在她後面的是楊虎。

胡蝶沒有想到戴笠在這個時候會過來看望他，在最初的一剎那間，胡蝶的大腦裡一片空白，她猜不出戴笠此行的真實目的。

林芷茗將一大籃補品放到桌子上，說：

「人家戴局長聽說你病了後，一直就跟老楊說要過來看看你，這不，他今天專門抽出時間來看你呢。」

「多謝戴局長了。」胡蝶的話語中明顯地帶著一種禮節性。

對於胡蝶的冷淡，戴笠不僅沒有生氣，反而感到胡蝶的可愛。如果胡蝶此時像一般

的女人那樣曲意逢迎的話，戴笠反而會感到有些失望的。胡蝶越是對他不冷不熱，他越是從她的身上感到那種女性的高貴氣質。

戴笠走到胡蝶的床前，一臉關切地說：「胡女士，你的病情牽動著全重慶人的心呀，希望你能夠早日康復，重慶的市民等待著你重新走上銀幕。」

「多謝戴局長關心，我的身體眼下多有不便，還請戴局長不要介意。」胡蝶說到這裡，故意裝出一副閉目養神的樣子來。

戴笠此番來看望胡蝶，除了以看病為名討好胡蝶外，還有一個目的，就是想將胡蝶遷到他的別墅裡住下來。戴笠此時見到胡蝶弱不禁風的樣子，心裡好生愛憐。隔了一會兒，他問胡蝶說：

「雨農有一事不明，胡蝶女士貴為影后，潘先生又是經商有方，照理說你們家境應該是不錯的呀！」

「瑞華和潘先生原本是有不少財產的，」一邊的林芷茗插話道，「只是那些財產從香港運出來的時候在半路上被人劫走了。」

「這事我聽說過，」戴笠說，「上海的杜月笙先生也託我查過此事，所以我想具體問一下，胡蝶女士的財產是怎麼被劫的？」

「瑞華的那幾十個箱子是託楊惠敏運送的，沒想到在她的手中竟然全部都丟失了。」林芷茗喋喋不休地說，她覺得這是一個討好戴笠的一個好機會。「那個楊惠敏口

口聲聲說瑞華的箱子是被土匪所劫，可是這件事也沒有一個證人，誰又知道到底是怎麼回事呢？」

「林芷茗，話也不能這樣說，也許，楊惠敏有她個人的難處，不管怎麼說，她當初冒著生命危險來救我們逃離香港，我們是應該感謝她的。」

「胡蝶女士真是菩薩心腸，」戴笠搓了搓手說，「這件事我答應過杜月笙，現在也再次答應你胡女士，我會派人調查的。」

「那就多謝戴局長了，」胡蝶說道，「只是希望你們不要為難楊惠敏，為了我的那些東西，她連未婚夫的性命都丟了，遇到那種情況，任誰都是沒有辦法的。」

忽然，戴笠調轉話題，對楊虎說：

「老楊，你這公館的條件差了些，」胡蝶女士貴為影后，她如今有病在身、卻還住在這麼一個陰暗潮濕的地方，這對她的身體是極不利的；更何況，他們這麼一大家子人住在一間房子裡，那該有多麼的不方便。」

「我那些上海的親戚都來投奔於我，我也是愛莫能助呀！」楊虎不好意思地說道。

「那你也應該想想辦法才是。」戴笠說。

剛才的這些對話其實是戴笠和楊虎事先都商量好了的，戴笠的目的就是想讓胡蝶一家搬出楊公館。現在，楊虎見到火候差不多了，便忽然像想起了什麼似的對戴笠說道：

「雨農，你在重慶有那麼多的別墅，空著也是空著，何不暫時讓一處來給胡蝶女士

住下來，我看那個王家岩的別墅就不錯，那裡依山傍水，離醫院又近，胡蝶女士住在那裡的話，她的身體一定會很快康復的。」

戴笠要的就是這句話，他故作沉思了一會兒，然後大手一揮道：

「那好吧，只要胡蝶女士不嫌棄的話，那就請胡蝶女士全家都搬過去住吧，什麼時候胡蝶女士不想住了的話，再搬出來也不遲，反正那裡空著也是空著。」

「戴局長如此慷慨，瑞華一家感激都還來不及呢，哪裡還會嫌棄哩。」林芷茗生怕胡蝶有所推辭，連忙替胡蝶說道。

事情到了這種地步，胡蝶還能說些什麼呢？儘管她總是覺得戴笠是醉翁之意不在酒，可是他們一家人擠在楊虎家裡又確實有些不便，何況上次戴笠還幫她把潘有聲救了出來，她實在不好拂了戴笠的一番「好意」。

就這樣，胡蝶在一種近似無奈的心情中，將全家搬進了戴笠設在王家岩的別墅裡。

戴笠設在王家岩的那處別墅確實是個好住處，那裡依山而建，空氣清新，一條潺潺的小河從樓前流過，清晨，還可以聽到各種鳥兒在樹枝上不停地啁啾。胡蝶來到這裡，心情一下開朗了許多。

「戴局長如此盛情好客，我們將來真不知道怎樣報答你的恩情了。」潘有聲被別墅的景致所打動，自己一家人在落魄之際受到別人這樣的招待，他一時真不知道說些什麼才好。

「這又算得了什麼，只要你們一家人能在這裡住好，我就心滿意足了。」戴笠將手一揮，說，「你們先住在這裡，我會抽時間為胡女士請來名醫照料的。這裡的傭人你們可以隨叫隨到。這裡就是你們的家，你們千萬不要客氣。」

胡蝶終於搬進了他的別墅（雖然還帶著家人），但戴笠覺得自己已是穩操勝券了。可謂情網恢恢，疏而不漏。

「戴局長，多謝了。」胡蝶對戴笠啟齒一笑，那對好看的酒窩把病中的胡蝶更是襯托得嬌羞無比，直把戴笠看得心花怒放。

但是戴笠知道自己應該見好就收，適可而止，他必須把這一切做得不露一絲痕跡，免得胡蝶和潘有聲起了疑心。所以戴笠在對生活上的一些事情交代完畢後，便先告辭而去。

......

第二天，戴笠便請來重慶的名醫來為胡蝶看病。

其實，胡蝶並沒有什麼大病，只是急火攻心、心胸鬱悶所致，這種病只須靜心調養便可痊癒。

戴笠自從胡蝶入住別墅後，每日都派人來探病，他自己也是隔三岔五地前來詢問病情，他知道不能天天都往胡蝶這邊跑，那樣的話，會讓潘有聲起疑心。

對付胡蝶這樣高貴的女人，戴笠表現出了驚人的耐心。在胡蝶的生活起居上，戴笠幾乎達到了無微不至的地步，這些讓看在眼裡的潘有聲十分感動，他覺得戴笠是一個非

常豪爽、值得信賴的人。潘有聲在經商方面非常機警，但是在這一問題上卻顯得有些弱智，他哪裡想得到戴笠所做的這一切，都是衝著他的妻子胡蝶來的。

對於情場老手戴笠來說，他當然知道因人而異的道理，他企圖以自己的實際行動來打動胡蝶，要讓胡蝶明白他的良苦用心。而這些又要做得自然，做得滴水不漏。

戴笠覺得自己在胡蝶的面前花費了這麼大的功夫，胡蝶是應該有所感動的，儘管她對自己表現得若即若離，但這越發讓戴笠感到難得。要是胡蝶像別的女人那樣投懷送抱的話，戴笠早就感到乏味了。

戴笠發現自己真正地愛上了胡蝶，胡蝶和他以前所見識的那些女人截然不同，這也正是戴笠對胡蝶如醉如癡的原因所在。以戴笠的身分地位，這麼多年來他不知見識了多少水性楊花、賣笑獻媚的女人，那樣的女人看中的只是他手中的權力和口袋裡的鈔票而已。但胡蝶卻不同，胡蝶身上所透出的那種雍容華貴、典雅秀麗的氣質深深地打動了戴笠。

胡蝶就像一塊巨大的磁場，把戴笠吸引得魂不守舍、茶飯不思，他覺得胡蝶才是真正的女人。只有這樣的女人，才配做他的夫人。

戴笠越來越強烈地有了要娶胡蝶為妻的念頭。

調虎離山

現在，戴笠覺得自己離成功之路只剩下一步之遙了，惟一的絆腳石就是潘有聲了。

怎樣才能讓這個潘有聲離開胡蝶呢？

用美人計能不能引開潘有聲？戴笠的心裡剛冒出這個念頭時，隨即又否定了，以戴笠閱人無數的經歷來判斷，潘有聲不像是一個好色之徒。更何況，他的身邊已有了胡蝶這樣一個鶴立雞群的美人兒，平常的女人又怎麼能打得動他的心？用色不行，用財又怎麼樣呢？

戴笠的心頓時活泛起來，潘有聲是個商人，又有幾個商人不喜歡錢財的？商人大都有著經商的頭腦，只要自己給他一個賺錢的機會，他一定會樂此不疲地離開重慶的。

只是這個機會不能由自己說出來，不然的話，胡蝶和潘有聲會感到裡面有詐的。對了，就讓楊虎夫妻從中斡旋，這件事一定會成功的……想到這裡，戴笠禁不住得意地笑了起來。

……

經過一段時間的調養後，胡蝶的氣色顯得比以前好多了，這天中午，她正和潘有聲講些閒話時，只見林芷茗嫋嫋婷婷地走了進來……

「喲，瑞華，這個地方可真是個養人的好地方，幾天不見面，你比以前好多了，還是影后有號召力啊。」說完，林芷茗咯咯地笑了起來。

「不要取笑我了，我們現在可是在落難，比起你這位司令太太可是差得多了。」胡蝶嗔怪地說道。

「什麼司令太太，」林芷茗擺了擺手說，「在這陪都，到處都是官，老楊還算不上什麼。瑞華，我看你好得差不多了吧，今後你們有什麼打算嗎？」林芷茗裝作關切地問。今天，她是來為戴笠當說客的。

「等我好了，我還想出去拍電影，那位中央電影製片公司的司馬導演還是很不錯的，待在這種地方真把人給悶死了。」

「你還想出去拍電影？」這一點，倒是林芷茗沒有想到的。

「是呀，我們不能老住在這裡的，」胡蝶眨了眨眼睛說道，「我與戴局長素昧平生，老是在這裡過著一種官太太的生活，還真是感到過意不去，時間長了的話，即使別人不說什麼，我們又怎麼好意思呢？」

「瑞華說得不錯，」潘有聲接著說道，「其實她拍不拍電影倒還無所謂，重要的是我這個男子漢一定要出去做事養家糊口的，照說我做生意是比較在行的，可是不知為什麼來到重慶後卻是感到處處受制。不管怎樣，我們是不能坐吃山空的，更何況，我們手頭根本就沒有多少積蓄。」

說到這裡，潘有聲頓了頓又道：

「不知道楊司令能不能從中幫忙？」

這樣一來正中林芷茗下懷，她笑了笑對潘有聲說道：

「潘先生說得不錯，男人是應該出去闖一番事業的，只是這裡不是上海，我家的老楊在這裡又沒有什麼實權，哪裡幫得上你們，依我看，你們不如去找戴局長，在重慶有誰敢不買他的面子？」

「只是我們已經給他添了不少麻煩了，怎麼好意思再去打擾於他……」胡蝶心下遲疑地說道。

「麻煩什麼，人家戴局長可是有名的及時雨呢。」林芷茗又乘機在胡蝶的面前談起戴笠的好處來，「像你們的這點小事，在人家戴局長的眼裡不過是張飛吃豆芽，小菜一碟而已。更何況像你這樣的文化名人千辛萬苦地從香港回到內地，本身就是一次愛國行為，他戴局長理應如此，你們又何必客氣？你要是不好意思開口，我替你向他說去，保證是馬到成功。」

「楊太太在這裡說什麼話說得如此高興？」話音剛落，只見戴笠笑吟吟地走了進來。

「喲，還真是說曹操曹操到呢！」林芷茗一張臉笑得像一朵花似的。

「真的有這麼巧麼？」戴笠走到胡蝶的面前說，「胡女士，看你的氣色好得多了，雨農真是由衷地為你感到高興。」

這些三天來，戴笠在胡蝶的面前一直是那副彬彬有禮的正人君子的形象，胡蝶對他的戒備心理大為減弱，現在戴笠又對她如此熱情，她當即點頭笑道：

「多謝戴局長關心，我比以前已經好多了。」

「胡女士實在是太客氣了。」戴笠轉過頭來問林芷茗道，「楊太太剛才說什麼來著？」

「正在說你戴局長哩，」林芷茗嘻嘻笑了起來，「你看潘先生一個大男子漢老是在家閒得多多難受啊，你戴局長好事做到底，應該為潘先生謀一個職位才是。」

「楊太太說得也是啊，」戴笠順手梳了梳他的頭髮說，「不知潘先生想謀一份什麼樣的職位呢？」

潘有聲面帶愧疚地對戴笠說道：

「我以前在香港是做茶葉生意的，到了曲江和桂林後也順便做了些生意，叮是沒有想到在重慶卻是生財無道，長期下去，這可不是辦法，我們在這裡也是有一大家人的……」

「原來是這樣，」戴笠不經意地揮了揮手說，「潘先生只管在這裡陪胡女士把病養好就可以了，至於生活費用嗎倒不必擔心，我戴雨農勉強還供得起！」

「話可不能這樣說，」林芷茗搶在潘有聲的前面說，「俗話說吃人家的嘴軟，拿人家的手短，潘先生可是有事業心的男子漢，他不可能老是待在這裡吃閒飯的。即使你戴

老闆好心好意地把他們一家人留在這裡，可是別人也不好意思呀，我覺得你要是真心幫他們的話，倒不如替潘先生找份好點的差事才是。」

「楊太太真不愧是胡女士的金蘭姐妹，處處都替她想得這樣周到，」戴笠故作沉吟道，「要說在重慶謀一份差事，那還不是一句話的事情，只是那樣也沒有多少錢的，如果謀個既有特權、又能做生意的職位，不知潘先生意下如何？」

「那當然是再好不過了……」潘有聲連忙說。

「現在昆明有一個很好的職位，有特權做一些特別的生意，我看潘先生可以到那裡去發展一下……」

「去昆明？……」胡蝶和潘有聲不覺訝然地叫了起來。

「對，因為那裡有一筆大的買賣可做，」戴笠肯定地說，「我想你們也知道，現在戰局緊張，每天都有不少戰備物資從緬甸經過昆明運送過來，自從廣州淪陷後，那裡便成了一條國際運輸線，那裡正好有一個運輸專員的空缺，如果潘先生不嫌那裡太遠的話，我倒是可以從中幫忙的。」

「運輸專員，這可是份肥差呢，我家的老楊想了好多次都想不到呢？」不等胡蝶和潘有聲說話，林芷茗便搶著鼓動說，「這麼好的差事可真是打著燈籠也找不到呀，看來還是你們有福氣呀！」

戴笠見胡蝶和潘有聲都沒有說話，當然知道他們心裡在想什麼，當下他又使出欲擒故縱的伎倆來：「當然了，去昆明那麼遠，潘先生如果不想去的話，那就索性在這裡住上一陣，等到以後有了別的好機會再說吧。」

「這個……」潘有聲望望胡蝶，真不知怎麼說才好。

「哎呀，潘先生一定是在心裡捨不得嬌妻吧，這可是難得的好機會，過了這個村可就沒有那個店了，你大可放心而去，至於瑞華這裡，有我照料，你還不放心啊？」林芷茗勸道。

戴笠見胡蝶二人猶豫不定，生怕胡蝶開口把這個差事給推掉，於是又向他們拋出了誘餌：

「這件事情你們可以認真地考慮一下，潘先生去雲南，並不是一直就待在那裡，你經常也需要回重慶，且都是公差，連路費也是公家的，幹個年把年，賺的錢就足夠你們花一輩子的了。」

「瑞華，你就讓潘先生去吧，你還怕他有了外遇不成？」林芷茗故意向胡蝶使出了激將法。

「機會難得，我覺得不能把這個機會錯過了，」潘有聲沉吟了片刻對胡蝶說道，「我們長期地待在這裡也不是長久之計，等我從昆明賺些錢回來，也不必老是麻煩別人了。」

胡蝶見潘有聲去意已定，也只好默許了。

潘有聲因此接到了商人們夢寐以求的專員委任狀和滇緬公路的特別通行證。此時，他已經明白了戴笠把他「發配」昆明的真正用意。明知把妻子一人留在重慶，無疑是羊入虎口，可是看著家裡兩個年幼的孩子和胡蝶白髮蒼蒼的母親，再想到戴笠的地位，他只得含淚告別胡蝶，咬著牙外出奔波。

金屋藏嬌

戴笠以賺錢為餌支走了潘有聲後，覺得自己可以甩開膀子向胡蝶發動攻勢了。他不相信以他的地位和智慧打動不了胡蝶，他不相信他戴雨農連一個小小的潘有聲都擺不平。

為了讓胡蝶的愛心從潘有聲的身上轉移過來，戴笠開始想盡一切辦法來討好胡蝶。

人非草木，孰能無情，有了前面那一段時間的磨合，有了他給予胡蝶的那麼多的好處和幫助，他相信胡蝶已經消除了對他的戒心，他相信胡蝶對他有了一定的好感。

如此，便可實行下一步的計畫了。

這天中午，胡蝶在午休時，忽然被外面的一陣吵鬧聲驚醒，而且吵鬧的聲音很大。胡蝶感到有些奇怪，這個王家岩別墅平時是沒有外人出入的，是什麼人在這裡大吵大鬧呢？

——「……胡蝶明明就住在這裡，你們為什麼不敢承認的？放我們進去，我們要去採訪胡蝶！」接著胡蝶聽到了一陣急促的拍門聲。

胡蝶一聽不禁大感驚訝，自己住在這裡除了楊虎、林芷茗等幾個人知道外，其他的人是不知道的。

沒過多久，只見戴笠坐著一輛警車飛馳而至。警車上跳下幾個憲兵，強行驅散了記者。

戴笠走上小洋樓，只見胡蝶依舊在梳粧檯前流著眼淚，看著鏡子裡胡蝶雨帶梨花的一張淚臉，戴笠心疼得不得了，一股男性的溫柔不禁油然而生，戴笠輕輕地摟著胡蝶的肩膀說：

「瑞華，不要再哭了好嗎？那些可惡的記者都走了。」

「那些記者已經知道了我住在這裡，今天他們走了，說不定哪一天他們又會再來的，……」

「要不我給你再換一個清靜的地方，我看不如你搬到城外去住一陣子，避避風頭吧？」

戴笠見胡蝶中計，心裡暗喜，假裝思索了一會兒說：

「那裡的條件怎麼樣？」胡蝶疑惑地問。

「比這裡當然要好多了，」戴笠炫耀似的說，「你乾脆搬到歌樂山下的楊家山公館裡住下來。那裡是我控制的中美合作所的地盤，比這裡強得多了，一般人是絕對到不了那裡去的，絕對不會有一個記者來打擾你的。」

胡蝶一時猶豫起來，她不知道該做何種選擇了。

形勢已經到了這種地步，胡蝶又能怎樣呢？此時的胡蝶只想到一個清靜的地方躲起來，在一個沒有任何外界打擾的地方讓自己疲憊的心得到一次釋放。

她知道那樣做是有些自欺欺人，可是除此之外，她又能如何？

其實胡蝶不知道，她正按照戴笠制定的「追愛路線圖」在行走：第一步他支走了潘有聲，第二步，再讓胡蝶離開他的家人，到了那個時候，生米自然而然煮成了熟飯，胡蝶自然而然成了他的囊中之物……

見胡蝶默許了他的提議，戴笠心裡得意得差點笑出聲來。

那歌樂山「禁地」方圓數百平方公里，在這裡，設有軍統局的兩座最大的監獄——白公館和渣滓洞，還包括了軍統局機構和美國人的住地梅園。為了歌樂山禁地的安全，戴笠在附近設立了幾道防線，各道防線暗設便衣警衛網。平時出入戒備森嚴，不要說平常人員根本無法進入其內，就是軍統局的人員也要通行證方才能夠通行。

歌樂山下的楊家山公館是一座依山而建仿古式建築的別墅，別墅裡面雕樑畫棟，花園裡種植了許多奇花異木，這座遠離塵世喧囂的別墅，顯得格外的寧靜，倒確實是一個休心養性的好所在。

胡蝶在感到那種世外桃源般的心曠神怡的同時，還覺得有些無聊。

為了博得美人一笑，戴笠想方設法地討好胡蝶。在胡蝶的面前，戴笠像個忠實的僕人一樣聽從於胡蝶的調遣。有時候，連胡蝶都感到吃驚，她幾乎不敢相信那個像隻哈巴狗一樣的男人就是外面傳說的殺人不眨眼的混世魔王戴笠。

之前還在王家岩別墅的時候，戴笠為了討得胡蝶家人的好感，他時常會和胡蝶的小女兒一起玩耍，他一會兒趴在地上學狗叫，一會兒蹲在牆角裡學貓叫，一會兒又讓小女兒騎在他的後背上，他那滑稽的動作把小女孩逗得哈哈大笑，戴笠也像個傻小子那樣笑個不停。

戴笠所做的這些的含意，胡蝶又豈能不知──戴笠啊戴笠，普天下好女子多的是，我只不過是滄海一粟而已，你又何苦對我這個有夫之婦的女人緊追不放呢……

胡蝶在發著這些感慨的時候，她卻不知道戴笠對她早已是勢在必得了。不過他依舊沒有強迫胡蝶，他知道要想讓一個女人對一個男人有所好感，那就必須讓她徹底地知道那個男人的優點，只有這樣，女人才會死心塌地地跟著男人過日子。於是戴笠時常在胡蝶的面前大談他的悲苦出身，談他在黃埔學校時的一些軼事，戴笠在說著這些話的時候，會不失時機地把他對胡蝶的相思穿插進來，他想讓胡蝶知道，他暗戀她很久了，他是真心地喜歡她的。

「瑞華，你知道嗎，其實在很早以前我就注意上你了，只是那時苦於沒有機會接近你而已，」戴笠雙眼直直地望著胡蝶說道，「那還是我在黃埔軍校騎兵科讀書的時候，

有一天我在電影院裡看了你主演的《火燒紅蓮寺》，當時我就不禁被裡面的紅姑吸引了，那個時候你知道我是怎麼想的嗎？」

「說說看，你是怎麼想的？」

「那時我就覺得你是天底下最優秀的女人！」戴笠動情地說道，「皇天不負有心人，現在命運把你送到了我的面前，你說我該怎麼做？我的內人已經逝去好幾年了，她本來也是家裡替我包辦的，她是一個很守婦道的女人，可是我對她卻沒有一點相愛的感覺，只有你，瑞華，讓我找到了年輕時的那種衝動，我要讓你成為我的妻子！」戴笠趁機緊緊握住胡蝶的手。

「戴局長，你不能這樣！」

戴笠放開她的手，很真誠地說：

「別緊張，我一點兒惡意也沒有。我只是說出我的心裡話。你放心，誰也不會傷害你，因為你是我心目中高貴的女神。」戴笠說完，默默地走了。

胡蝶伏到梳粧檯上，失聲痛哭起來。

這天晚上，戴笠叫人從汽車上搬下幾隻箱子，一直搬進了別墅。戴笠打開其中一個箱子，從裡面抓出一大把精緻的首飾、古玩。

胡蝶初時還以為戴笠真的替她找回了部分財物，但當她定眼看時，這些都不是她的東西。

戴笠拿起一隻盒子，打開來，遞給胡蝶說：

「喏，這是你的鑽戒。」

胡蝶接過來，看了看，交還給戴笠，說：

「真的很像哎。」

「不，這是你的東西嘛。」戴笠笑著說。

戴笠一下子跪在胡蝶面前，抓住她的兩隻手說：

「瑞華，你說得對，這些東西是我讓人專門替你收羅的。我知道找回你失去的全部財物已經不可能，但我不願讓你傷心。」說著，戴笠忽然激動起來，流出了眼淚：「瑞華，你是唯一讓我愛的發瘋的人，我想讓你幸福，想讓你快樂。瑞華，我愛你，我戴雨農平生只愛你一個女人，我對你的一切可都是真心真情呀！」胡蝶怔怔地聽著，忽然趴在桌上大聲地哭起來。

戴笠站起身，對她是百般安慰。

胡蝶，這位十六歲進入演藝圈，並深深懂得風月場裡男女之事的女人，此刻在戴笠面前、多情的眼眶裡溢滿了感動。戴笠慢慢地靠近胡蝶，拿出絲綢手絹溫情地幫她擦拭著淚水……

此時的胡蝶還不到四十歲，仍然是儀態萬方、豐腴端莊和嫵媚動人，特別是左邊臉上的那個又深又圓的酒窩，更平添了她無盡的魅力。

不一會兒，胡蝶停止了哭泣。她走到酒櫥前，取出酒，慢慢倒上一杯葡萄酒，一揚脖子喝了下去。她一杯一杯地喝著，她覺得此時只有酒才能安慰她那受傷的心靈。

看到胡蝶如此行為，戴笠急得不知如何是好，口裡直說：

「瑞華，你不要喝了，喝多了會傷身子的。」

但胡蝶好像沒聽見似的，仍一杯一杯地喝著，戴笠上前搶她的杯子，胡蝶站起來護著，沒想到，一個趔趄，天旋地轉倒在地上。

黎明時，胡蝶睜開惺忪的睡眼，看到身邊躺著的戴笠，不禁百感交集，又掩面哭泣起來。

戴笠坐起身來，慢慢將她攬入懷中，輕輕說道：

「別哭了瑞華，我保證對你一輩子好，我給你幸福，給你需要的一切，即使你現在讓我去死，我都心甘情願。我一定要娶你，瑞華，相信我，你是我的一切！」

淚眼朦朧中，胡蝶漸漸不再哭泣，戴笠真誠的話語似乎打動了她的心。

……

為了討得胡蝶的歡心，戴笠把一切置之度外。胡蝶想吃南國的水果，他立即派出飛機從印度空運；胡蝶說拖鞋不受用，他一個電話就讓人弄來各式各樣的鞋子讓她挑；胡

蝶嫌楊家山公館的窗戶狹小，光線不充沛，又嫌樓前的景物不別致，他急忙命人在公館前方專門為她重新修建一幢帶大花園的新式洋房別墅。

戴笠找來建築專家設計別墅。一日，戴笠興沖沖地將一張洋房別墅的設計圖紙攤在胡蝶面前，說：

「你瞧，這就是我為你修建的新洋樓的圖樣，內部結構完全是按照你的意思設計的，這邊是花園，這邊是亭台……」胡蝶看了一眼，沒說什麼。

戴笠急了：

「瑞華，你看合適不合適？你點一下頭，我馬上命人破土動工，怎麼樣？瑞華！」

胡蝶笑著點了一下頭。戴笠一見胡蝶笑了，喜得心花怒放……

轉眼三個月過去了，胡蝶再次遷進了新居。

這次的新居位於神仙洞旁邊，神仙洞裡有一溫泉，戴笠不時帶胡蝶到這裡來洗溫泉浴。自胡蝶來後，戴笠再也不准別人來此洗浴了。

天意難違

紅極一時的影后胡蝶非常看重自己的名聲，而權位極重的戴笠也不例外。由於胡蝶與潘有聲還沒有離婚，戴笠也不願讓人在背後指指點點的。可如果要讓戴笠與胡蝶分

開，這時的他已經做不到了。戴笠覺得自己活了四十多歲才好不容易得到了意中人，他是不會輕易放棄胡蝶的。

對胡蝶動了真情的戴笠曾對胡蝶說：

「我今生最大的心願，是與你正式結為夫妻，你是我的惟一，其他什麼事都不能改變我對你的愛。我是真心愛你的，為了你，我什麼都可以不要。我現在最大的心願就是與你正式結婚。」

這是戴笠情感世界裡一個完美的夢，他覺得這夢正慢慢地朝自己走來。

戴笠與胡蝶在婚姻的事情上深談過多次，在選擇了多種方案後，最後倆人商定抗戰一結束，胡蝶就與潘有聲辦理離婚，而後戴笠正式迎娶胡蝶。

……

抗日戰爭取得勝利後，國民黨的政府機關開始往南京搬遷。此時國民黨因為要發動內戰，所以戴笠變得空前繁忙起來。

為了讓胡蝶不至於感到太寂寞，戴笠將胡蝶送到了上海，並安排胡蝶暫時住在影星徐來的家裡，等候出嫁之日。

徐來是三十年代中期明星公司裡名聲僅次於胡蝶的大影星，有「標準美人」之稱，出身於著名的「明月歌舞團」，並嫁於該歌舞團老闆著名音樂家黎錦暉為妻。在唐生明的極力追求下，徐來於一九三五年拍完她的代表作《船家女》後與黎錦暉分離，嫁給了

唐生明，並從此退出影壇。唐生明則是三十年代國民黨要人唐生智的弟弟，戴笠準備和胡蝶在上海結婚。

戴笠請唐生明為胡蝶辦理她與潘有聲離婚的手續，他好無牽無掛地與胡蝶過下半輩子。

據說在離婚協議上簽字之時胡蝶含著眼淚對潘說：

「有聲，雖然我們辦了離婚手續，但是我的心是永遠屬於你的，姓戴的只能霸佔我的身體，卻霸佔不了我的心。」

胡蝶的做人原則永遠是：誰也不得罪，給自己留好後路。

徐來夫婦住在上海素有「影人村」之稱的永利村裡，胡蝶把這裡暫且當成自己的「娘家」，胡蝶為自己第二次當新娘做著種種周密的準備……

就在戴笠一心準備在一九四六年三月下旬與胡蝶在上海正式舉行婚禮的前幾天，他卻因飛機失事摔死在南京西郊的戴山上。一場中國的特務之王與電影皇后的世紀之戀隨著一聲意外的巨響戛然而止。

當時戴笠的計畫是於三月十七日從青島起身，先飛往上海，與胡蝶見一面，籌備一下婚禮，再回重慶開會。

當天，機組接到上海方面氣候不好的通知，大家都勸戴改日再走。但他卻堅持要

走，因為他已經答應了胡蝶，他不想讓胡蝶失望。戴笠要求機組多帶汽油，上海如實在不能降落就飛往南京。

上午十一時左右，戴笠的飛機從青島起飛。起飛不久，即遇大霧，飛近上海時，正值大雨滂沱，上海龍華機場不同意降落，戴笠只得下令改飛南京。當時，南京也下大雨。下午一時零六分，飛機到達南京上空。機場勉強同意降落。但到下午一點十三分後，電訊突然中斷。此時，這架專機已撞上南京江寧板橋鎮南面的戴山，戴笠及機上人員十三人全部遇難。

據目擊者說，飛機於大雨中先擦過一株數丈高的大樹，撞折一螺旋槳，復向前方大山撞去，頓時火起，戴笠及其隨員及全體機組成員無一生還。

戴笠的突然死亡使胡蝶的人生航線也發生了折翼大轉向。

對這段經歷，後來的胡蝶不僅不願提起，而且根本否定它的存在。胡蝶在晚年的自傳中將其稱之為「傳言」，而且經過了「以訛傳訛」之後，才成為「有確鑿之據的事實」的。但她並不打算為此辯解，胡蝶在作回憶錄時解釋她不辯的理由是⋯

現在我已年近八十，心如止水，以我的年齡也算得高壽了，但仍感到人的一生其實是很短暫的，對於個人生活瑣事，雖有訛傳，也不必過於計較，緊要的是在民族大義的問題上不要含糊就可以了。

是，戴笠決定和胡蝶走進婚姻，他緊鑼密鼓地為他們的結婚做準備，但老天似乎不太看好這個姻緣，關鍵時候讓戴笠掉了鏈子……

戴笠出事的消息傳來，潘有聲帶著胡蝶（或者說胡蝶帶著老潘）很快在上海消失了──他們悄然而迅速地去了香港。

胡蝶抖落一身的塵埃，拍拍翅膀，終於飛回了前夫潘有聲的身邊。只是，曾經滄海難為水。經歷了吳王與一場戰爭的西施，縱使與范蠡破鏡重圓，從此泛舟太湖飄然絕跡，但西施還是原來的那個西施嗎？

那麼，胡蝶還是原來的那個胡蝶嗎？

熟女的處世之道

和戴笠的那一段關係是胡蝶一直不願啟齒的一頁歷史，是她心中一段永遠的痛。站在胡蝶的角度，她不願提及戴笠，也許並不是出於政治的考慮，而是那種羞辱的感覺。

因為她被戴笠「俘獲」期間，她始終還是潘有聲的妻子。她是以潘有聲的妻子的身分，與另一個男人同居的。她可以將她的錯誤歸咎於她的美麗。當然還有另一種可能，即是她對戴笠那種複雜的感覺。慢慢地，到後來她已經不是被強迫的了，而是有了某種

莫名其妙的主動，包括主動取悅於戴笠。也許，這才是她真正不能原諒自己的地方。

在那個滿目瘡痍、沒有安全感的戰爭年代，渴望在物質上得到享受、進而在精神上受到安慰的胡蝶，恐怕就只能取悅於戴笠，甚至獻出自己的身體了。

然而最終還是戴笠成全了胡蝶，沒有讓她在道德的歧路上走得太遠。

戴笠死亡的直接原因據說還是因為胡蝶。當時戴笠在北京。他本來是可以直接飛回重慶國民政府的。但是他又深愛胡蝶，他的飛機在電閃雷鳴的上海根本不能降落，他寧可轉飛依然雷聲隆隆的南京——只要能離他的女人更近些。結果是，原本在政界扶搖直上的戴笠在南京附近的戴山墜機身亡，用生命演繹了一曲不愛江山愛美人的悲歌。

戴笠如此死亡，無論如何在胡蝶的心上，還是留下了一道深深的印痕。哪怕是一道污痕。

愛著，而又被愛著。這就是胡蝶的一生。

在這一生中，她一向是善良的，溫和的，冷靜的，而且是達觀的。她寧可犧牲自己，也不願傷害別人。

也許她本來是可以堅決拒絕戴笠的，但是她沒有。在兩難的困境中，她卻一廂情願地追求兩全。她既不忍心拒絕戴笠那麼癡情的愛，又不忍心和潘有聲徹底斷絕。然後便傷了他們兩個。

作為一個女人，胡蝶想要獲得一種心理的虛榮。她希望她的所作所為都能給別人留下好印象，所以她就總是半推半就地承諾，模棱兩可地應允，讓所有愛著她的男人，都在對她的疑惑中懷抱著不滅的希望。

胡蝶是明星公司的當家花旦，又是中國當時首推的電影皇后。她並沒有同鄉阮玲玉的演技優秀。可是，她那份不蔓不枝的雍容、端莊和帶著酒窩的甜美笑容同樣博得了無數影迷的喜愛。

除了容貌和演技，胡蝶還擁有很多同時代女星欠缺的理智、聰慧與自知。所以，當好友阮玲玉飲恨是非，命喪黃泉時，胡蝶卻在同樣的亂世中以極佳的人緣和口碑，巧妙斡旋，明哲保身，從默片一直走到有聲，善始善終。

所以當戴笠意欲金屋藏嬌，識時務的胡蝶並未推拒。英雄美人自古佳話，西施、貂蟬尚且無從選擇，何況小小、翩翩的胡蝶。

讓人感歎的是，這個柔弱嬌小的女子並未選擇剛烈或者卑賤，她以自己的聰穎和理智竟然同時在丈夫和權勢之間得以保全。此消彼長，強弱制約。弱勢卻又不屈的一隻小小胡蝶，引得獅虎長期專寵並且隨著時間的推移愈加融洽歡愉，真真不知道是誰戲弄了誰，誰又俘獲了誰……

朋友們說她是形勢所逼，忍辱求生；影迷們說她是羊入虎口，紅顏薄命；革命人士說她是道德敗壞，委身反動……

然而，她哪方面都沒有輸。丈夫不曾嗔怪她，甚至她還曾深得其實惠和保護；朋友不曾嗔怪她，因為她一向平和溫婉待人。當一切煙雲散盡，始終不渝的丈夫帶她遠走異鄉，哪管他人評說。

永別了！大陸，我的祖國。我將在我最後的回憶裡輕輕一筆帶過你我的恩怨，我還活著，並且將在有生之年守口如瓶……

再從戴笠這方面來說。

戴笠深知自己手中雖操生殺予奪大權，但對胡蝶這類馳名中外的影星，卻只能智取，不能強奪，否則必然弄巧成拙，且引起輿論公憤。

還記得，那場為他們精心設計的舞會上，弦歌四起，裙衣飄飄。突然傳來一聲呟喝：「戴笠戴局長到……」

僅僅一剎那，有些事情便命中註定了。

一個嫵媚的女子隨眾人停下舞步，回頭望去，無意間與來者的目光相遇。一剎那，那個回眸一望的女子便是淡妝淺笑、莊重嫵媚的電影皇后——胡蝶。

來的人是傳說中集風流與鐵血於一身的軍統特務頭子——戴笠，而那個回眸一望的

不知是前生誰欠下了誰，也不知是今生誰算計了誰。一個是欠下無數冤仇血債的恐怖締造者；一個是愛子繞膝，落難重慶的有夫之婦。女人救夫心切，佯裝不知前方是計；男方費盡心計，只為引得美人入甕。

客廳的沙發上，胡蝶掩面而泣，看得戴笠好生憐惜。開監放人，順水人情就這樣做得。

男人氣定神閒，就像靜靜守候著獵物的大獅子，並不急於求成。這樣的事情，他並不經常做，但為了值得的女人，卻也煞費苦心。得來不易的美人才有味道，細細品味的愛情才有情趣。

是的，戴笠愛玩女人，精于權術和特務暗殺。但他也並非某些歷史書中看到的那個恐怖之極的嗜血狂魔，他從小通讀《四書》，當後來成為祕密特務頭子後，還花鉅款為部下建中國古典書籍圖書館。

所以戴笠想要胡蝶並不奇怪，戴笠動了真情也並不奇怪。他對女人的欣賞是唯美的，也是有耐心的。而胡蝶正是滿足了他在血雨腥風中保留的那份寧靜和美的幻想。

隨著兩人交往增多，胡蝶也覺得於心不安，欠了戴笠一份「厚債」，卻無從報答。

隨著胡蝶對戴笠感激、報答之情日深，兩人的祕密同居也水到渠成。

自從得到胡蝶後，戴笠奇蹟般地一改過去到處追逐女人、漁獵美色的行為。也許，面對著端莊美貌、聰明伶俐、善解人意、柔情萬種又聞名遐邇的一代紅星，戴笠確實心滿意足了。

這種滿足感，不僅使戴笠在好色問題上勒馬收韁，而且使戴笠因害怕失去胡蝶而在胡蝶面前變得循規蹈矩。如今，理想中的絕代佳人竟然奇蹟般的投進了自己的懷抱，演

出了一幕特工皇帝與電影皇后的風流史。

隨著戴笠對胡蝶的感情日深，戴打算正式和胡結成秦晉之好。他通過軟硬兼施，迫使胡蝶的丈夫潘有聲同意與胡蝶離婚，然後積極籌備與胡的婚事。

一九四四年耶誕節，戴笠選擇這一天公開了與胡蝶的關係。

這一天晚上，重慶中美合作所舉行盛大聯歡晚宴。

華燈初照，光輝簇簇。胡蝶以女主人的身分出現大廳之上，與出席晚宴的美國以及各國駐華使節、武官和其他來賓見面，全場雀躍歡呼掌聲雷動。

此時的戴笠，正處在人生最愜意的時刻，他一手挽胡蝶。一手頻舉杯，暢懷痛飲，毫無醉意。他的祝酒詞，將整個耶誕節慶祝活動推向最高潮。

中美合作所的美方參謀長貝利樂上校曾這樣說道：

「我看到戴將軍連喝黃酒一百六十杯，僅僅稍帶醉意，發表長篇講話，亦不失言，奇事奇事！」

……

還記得，那個大雨瓢潑的上午，男人強行命令飛機照常起飛，因為他要趕回去迎娶那個讓他欲罷不能的女人。當飛機撞向戴山山腰的剎那，也正是大夢方醒時……

一剎那，僅僅一剎那，命運又改變了方向，權力，征服，殺戮，鬥爭，富貴榮華瞬間消逝……

戴笠曾對胡蝶說：我今生最大的心願是與你正式結為夫妻，為了你，我什麼都可以不要。胡蝶說她不愛戴笠，卻「被迫」與他過起近三年的同居生活。

這也是胡蝶與阮玲玉的不同，阮玲玉無論與哪個男子在一起都是為了愛，如果沒有愛便寧願自毀自己。胡蝶不，她在被「幽禁」的日子，在被他「強佔」身體的日子，可以一滴淚也不掉地等待時間來化解這場「屈辱」。

後來在胡蝶晚年所寫的回憶錄中，她根本沒有提及這段歷史，所寫內容大多來自於工作，來自電影，從這點上也可看出胡蝶處世的圓潤，「狡猾」。哪像阮玲玉，死都死了，還要寫封遺書，把所有的事情說的清清楚楚，交代的清清楚楚。

也許，一個學習忘記痛苦的人，才會在痛苦中生活。

下卷　影后笑傲百花園

胡蝶一生主演電影超過百部，她飾演過娘姨、慈母、女教師、女演員、娼妓、舞女、闊小姐、勞動婦女、工廠女工等多種角色。

胡蝶的氣質富麗華貴、雅致脫俗，表演上溫良敦厚、嬌美風雅，好幾次被觀眾評選為「電影皇后」。她更是在五十二歲時一舉躍登「亞洲影后」的寶座。

胡蝶「綠加黃」的性格特徵使得她性情溫順，勤奮好學，工作認真，謙虛寬容，所以人緣極好，深得電影界前輩的器重與栽培。

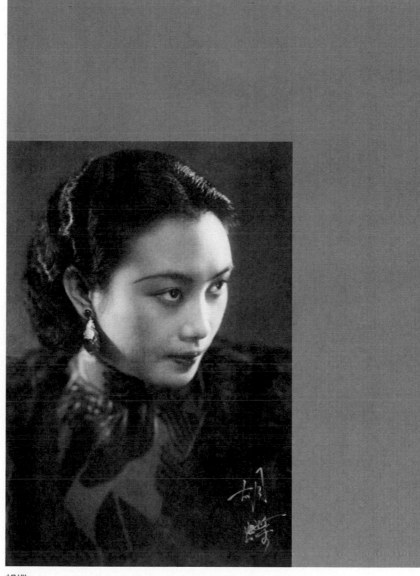

胡蝶

無心插柳

世界上第一部電影誕生於一八九五年二月八日。十年後，外國電影進入中國的放映市場，只是那時的國人仍然把這種現代的銀幕表演藝術稱之為「西洋景戲」。

一九〇五年，中國人第一次開始嘗試拍攝自己的電影，這一年，北京豐泰照相的老闆任景豐買了一架英國產的手搖攝影機和十幾卷膠片，請來了著名的京劇演員譚鑫培，拍下了譚鑫培表演的《定軍山》片斷，這就是中國的第一部電影。

到了上世紀二十年代，在中國已經有多家電影製片機構，一九二二年，中國最早的三部電影故事片《海誓》、《紅粉骷髏》、《閻瑞生》開始公映，這標誌著中國電影已經有了獨立製作的水準。

當年胡蝶的父親胡少貢帶女兒去看電影《海誓》，無非是想滿足一下小孩子的好奇心而已。那個時候他怎麼也沒有想到，正是這一次讓女兒走進電影院、改變了女兒的人生。

一九二四年春節過後，胡瑞華的全家又從廣州遷回到了她的出生地——上海。作為中國最繁華的城市，電影業已在上海如雨後春筍一樣發展迅速。上海是一個很容易吸收外來文化的城市，當時的上海，西洋片和國產片各領風騷。

胡瑞華自從在廣州看過《海誓》後，她的一顆心已經完全被電影擠得滿滿的了。多愁善感的她喜歡看那些曲折的故事，她喜歡電影裡的人物，更喜歡看演員們的表演。來到上海後，一有時間，瑞華就跑出去看電影。

隨著年齡的增長，瑞華對電影開始有了自己的選擇性，她喜歡看那些生活化比較濃厚的電影。來到上海不久，一部名叫《孤兒救祖記》的電影，使胡瑞華萌生了要當電影明星的朦朧願望。

這一年胡瑞華已經有十六歲了，十六歲的她有了自己的理想。那個時候瑞華已對自己的人生有了一個很好的定位，那就是當一名出色的演員，當一名倍受人們喜愛的電影明星。

這一天，胡瑞華和閨蜜徐筠倩相約來到中山公園，她們找了一處僻靜的地方坐了下來。瑞華從書包裡拿出一張撕下來的廣告，放在石椅上攤平，和徐筠倩一字一句地研究起上面的文字來。

「瑞華，你當真要去報考電影學校呀？」徐筠倩有些不放心地問了一句。

「你以為我是和你說著玩的嗎？筠情，聽說你爸爸是從國外留洋回來的，我想你家裡一定不會反對你的這個選擇吧。」

徐筠情雙手托腮，若有所思地說：「我也不大清楚，只是如果家裡一定不讓我去的話，那也就只好不去了。你們家裡的人呢？」她反問著胡瑞華。

「我爸爸是一個心胸十分開闊的人，我想他應該是不會反對的。至於我媽媽這邊可就不好說了。」說到這裡，瑞華忽然像想起什麼似的又問徐筠情說，「哎，筠情，你說我該給自己起個什麼樣的名字才好呢？」

徐筠情用手摸了摸瑞華的額頭：「你沒有生病吧，大白天的盡說這種瞎話，你不是叫胡瑞華麼？」

「我不是說這個，你想想，寫書的人都要為自己起個筆名，我們當演員的也要有個藝名呵。應該為自己起一個響噹噹、讓人過目不忘的藝名才是。」

「瑞華，我看你乾脆叫瑞雪好了，瑞雪兆豐年，這可是一個既吉祥又有一定的文化品位的名字。」

「這個名字好是好，卻是不太容易讓人記住。」瑞華搖了搖頭說，「我姓胡，就叫胡……胡……」

徐筠情聽著她拖著長長的音調，不覺笑了起來，「我看你不如叫糊塗算了，這個名字讓人過目不忘，再說，俗語裡還有句難得糊塗的至理名言哩。」

「人家在想正事，你卻在一邊取笑我。」

起個什麼名字好呢，瑞華望著淡藍色的天空，一時陷入了沉思之中。

──「胡蝶」，瑞華下意識地叫了一聲，「對了，筠倩，我姓胡，就叫胡蝶吧」，這個名既通俗又顯得有幾分雅致，而且我想觀眾也會樂於接受這個名字的。」瑞華不禁拍著手叫道。

「真是心有靈犀一點通呀，這對胡蝶好像是專門為你才飛來的！胡蝶這個名字叫絕了。」

徐筠倩也認為這個名字雅致而不俗套，一時高興得拍起手來。

她們誰也沒有想到，在不久的將來，胡蝶的名字就像一隻五彩斑斕的蝴蝶在電影的世界裡翩翩而舞。她的名字飛遍了大江南北，讓億萬國人為她絕代風華的魅力所傾倒。

……

去電影學校面試的日子終於來到了。

這一天胡蝶起得特別早，她已和徐筠倩約好在中山公園裡見面，然後一起去學校裡考試。現在，她靜靜地坐在梳粧檯前打扮著，她知道第一印象的重要，她要給她的主考官一種全新的感覺。

……

進考場前，胡蝶再次整理了一下頭髮，她深深地吸了幾口氣，然後挺直胸膛，態度從容地走進了考場。

說實在的，胡蝶的心裡多少有些緊張，這可是決定自己命運的時刻呀。

她借向三位考官鞠躬行禮的機會調整好心態，努力地使自己鎮定下來。

主考官洪深看了看胡蝶，漫不經心地問道：

「你叫什麼名字？」

「胡蝶。」

「能說說你為什麼來報考電影學校嗎？」

「因為我喜歡電影，我更想當一名電影明星。」

胡蝶的話一下引起了洪深的興趣，他禁不住再次打量了胡蝶一眼，此時，站在主考官面前的胡蝶像一株白蘭一樣，樸實而又淡雅。她挺拔的身材，優雅的氣質和姣好的面容給洪深等三個主考官留下了良好的印象。對於一位演員來說，她的外部條件無疑是達到了，不知她的表演才能怎麼樣。

「你給我們表演一段節目看看。」

「您想要我表演什麼呢？」

「你先給我們表演一下逛商店的樣子吧。」

胡蝶調整了一下情緒，把自己想像成已經到了商店裡的情景。只見她像一位闊少婦一樣時而悠閒地邁著步子，時而左顧右盼地用眼睛搜尋著什麼……忽然好像有什麼好東西吸引了她，她的手裡像是拿著什麼在愛不釋手地把玩著……當她下意識地摸了自己的包後，又不得不戀戀不捨地把手裡的東西放了下來……走了幾步後，她又忍不住地回頭看了看，臉上流露出來一片惋惜之情……

三位考官看完瑞華的表演之後，不覺相視一笑。主考官洪深當即現場拍板：

「恭喜你，胡蝶小姐，你被錄取了。請於五天後來這裡辦理入學手續。你有當演員的天分，可要珍惜這次機會呵！」

……

父母得知女兒考取了電影學校後，並沒有感到驚喜。胡母本來就不想瑞華到演藝界去湊什麼熱鬧，雖然她僅僅是一個婦道人家，但多年的生活經歷讓她知道演藝界是一個大染缸，那裡面魚龍混雜，她擔心自己的女兒在裡面被吞沒了。只是女兒的態度是那樣的堅決，加上丈夫又同意了女兒的選擇，她才不好再說什麼。作為母親，她只有語重心長地叮囑道：

「寶娟，你既然已經選擇了這條路，我們當父母的肯定會支持你，進電影學校只是你剛剛邁出的第一步，你的路還很長，一定要腳踏實地地走下去。做演員的什麼樣的人都有，進了這個行當，一定要注意潔身自愛呵。」

胡少貢愛憐地撫了撫瑞華的秀髮說：

「寶娟，說你長大了，其實在父母的眼裡你還是一個小孩子，當演員的種種艱辛你還不知道。尤其演藝界是個無風三尺浪的地方，你在這種地方能夠鍛鍊一下也未償不是一件好事，不過一定要小心，萬一發現不合適的話千萬不要勉強自己。你還年輕，還可以選擇做其他的事情。」

父母的話裡都有種閱盡人間冷暖的滄桑，胡蝶望著已步入中老年的雙親，在心裡暗暗發誓，一定要好好學習，一定要在電影界裡闖出一番天地來，用自己的成績來報效父母。

在中華電影學校所有的課程裡，胡蝶最喜歡表演課程，她似乎天生就是當演員的料。二十世紀二十年代，那時的國產電影就是無聲的，這樣對演員們的表演就提出了更高的要求。演員們主要是靠面部表情和肢體語言來完成整個劇本的情節和人物的塑造。

演員的一笑一顰，甚至一個眼神都被成千上萬的觀眾看在眼裡，動作做過火了，會讓人覺得太過做作，過淡了的話，則會讓觀眾不知所云。

胡蝶的表情訓練得自然真實而又富有變化，在短短幾分鐘的時間裡她都能隨意做出喜笑怒罵的各種神情來。不僅如此，無論是什麼樣的角色她都能演得得心應手、惟妙惟肖。在學校學習期間，胡蝶曾不止一次地得到過洪深和陳壽蔭等人的誇獎。

為了以後能夠勝任各種角色，在學校裡，胡蝶還學會了另外一些電影演員必須的看家本領，比如騎馬和開汽車等。學校裡沒有馬，她就跑到外面的賽馬場裡學騎馬；學

校裡沒有汽車，她和徐筠倩就花錢請開計程車的司機教她們開車。這對於一個女孩子來說，確實是十分難得的。

半年後，胡蝶從中華電影學校畢業了。那是一九二四年的年底，在畢業考試中，胡蝶和徐筠倩合演的《姐妹花》獲得了全校師生的一致好評。

畢業後的三個月，胡蝶基本閒在家裡。漸漸地，她坐不住了，她決定親自出門找工作，找機會。

這天，胡蝶早早地起了床，來到了大中華電影公司。她找到了當時在中華電影學校教過她課的陳壽蔭老師。此時陳壽蔭為該公司的編導，這家公司在上海已經頗有知名度，編導人員都是當時影壇的知名人物。

任何一位導演都有發現演員的敏銳目光，陳壽蔭對中華電影學校裡的胡蝶自是有一番印象，他當即對她說：

「胡蝶小姐，在學校裡，你是我最看好的一位學生。很坦率地說，你有當一名演員的天賦，你應該早點就來找我，不過現在來了也為時不晚，這樣吧，我們這裡正好有一部戲，裡面正缺一個小角色，你願意試試嗎？」

「真的嗎！不管是演什麼，我都願意。」胡蝶喜形於色地說。

於是陳壽蔭就讓胡蝶在《戰功》裡出演一個配角，一個賣水果的女孩。雖然這個角色在影片裡沒有多少戲，但能夠有機會表演就已經讓胡蝶滿足了。不管怎樣，能夠讓她

走進攝影棚，對於她來說當然是比什麼都要強了。

《秋扇怨》則是胡蝶主演的第一部電影。在《秋扇怨》的整個拍攝過程中，胡蝶都是全身心地投入的。在攝影場裡，導演只要把劇情說一遍，她就能恰到好處地領會導演的意圖。晚上回到家，她也要在心裡把第二天的劇情想像一遍，演員的面部表情和形體語言該怎樣配合才顯得合情合理……甚至有時在想著劇情時，吃著飯的她不是哈哈大笑就是流出了多情的淚水……她的這種反常表現常常把父母弄得莫名其妙。

「你看寶娟，一天到晚神經兮兮的。」母親對父親說，「就為拍個電影，把人搞成這樣，時間長了可怎麼得了，老是這樣下去可要把人變成神經病了。」

「無論做什麼事，不下一番苦功夫是做不出成績來的，何況寶娟只是剛剛開始。」父親以讚賞的目光望著女兒說，「寶娟有拍戲的天分，加上她這麼努力，我想她一定會成功的。」

胡少貢的話沒有說錯，加盟《秋扇怨》讓胡蝶有一種成功的初步感覺。她在心裡有一種強烈的願望，那就是當一名像張織雲那樣的紅極一時的影星。

一九二六年，十八歲的胡蝶與天一公司簽訂了長期的合同，開始成為天一公司的基本演員。

很快，胡蝶就成為該公司的台柱。公司老闆邵醉翁果然不是一般的人物，啟用胡蝶後，大膽地讓她出演各種角色。這一年，天一公司一共拍了八部電影，而胡蝶則如陀螺

一般地主演了其中的七部電影。

天一公司拍攝的這些影片，大部分為古裝片，如《義妖白蛇轉》、《孟姜女》、《梁祝痛史》等，這些影片均由邵醉翁執導。

胡蝶加入到天一公司後，事業上有了更加明確的目標，在拍片中也更加嚴格地要求自己。她在影片中所飾演的白娘子、孟姜女等形象都那麼真實感人，大大地賺了一把觀眾的眼淚。

多年以後，胡蝶在溫哥華所寫的回憶錄中這樣寫道：

……我在天一公司主演的片子不少，單就演技來講也得到了不少磨煉，但當時天一拍片太過於從商業的角度出發，影片的娛樂性多於藝術性，這些影片雖然有一定的觀眾，但卻不能給觀眾藝術的享受和回味。這是我在拍片之餘，所感到苦悶的一件事……

一個演員的成功要靠自身的努力和修養，其中當然也包括處世為人……但僅有這一點顯然是不夠的，演員的成功還要取決於影片本身的藝術價值、導演的藝術才能與眼光，可以說後者是前者的土壤。

一九二八年的三月，胡蝶離開了天一公司，加盟到了名氣數一數二的明星公司。

從此以後，胡蝶成為明星電影公司的正式成員，真正具備了衝擊電影藝術高峰的條件和能力。

這一年，胡蝶才二十歲。

《白雲塔》

胡蝶來到明星公司後，本來是作好了演配角的準備的，但是她沒有想到接到的第一部戲就是在《白雲塔》裡飾演女主角。

胡蝶來到明星公司的第一天，公司老總張石川等人就向她談起了公司的現狀和發展規劃，胡蝶見他們如此信任自己，頗為感動。

同胡蝶一樣，張石川似乎天生就是搞電影的料，在他的心裡只有一件事：那就是拍電影。除此之外，什麼也吸引不了他。

張石川和鄭正秋的合作可以說是相得益彰優勢互補，正是因為有了這兩人的努力，才使得明星公司一直在上海電影界的頂峰上屹立不倒。

胡蝶加盟明星公司，算是一次明智的選擇。如果說是天一公司把胡蝶推向影壇的話，那麼，明星公司則讓胡蝶的電影表演藝術產生了質的飛躍。在明星公司，胡蝶的影藝事業達到了巔峰狀態，並很快登上了中國影后的寶座⋯⋯

胡蝶在明星公司接拍的第一部戲是《白雲塔》，她在裡面飾演女主角鳳子。她與悲劇天才阮玲玉演對手戲。一同出演的還有當時被稱為俊俏小生的當紅男演員朱飛。

胡蝶第一次去明星公司的時候，明星公司裡的三巨頭正在攝影棚裡商議著這件事。

說來也巧，正當他們為影片選女主角時，胡蝶走進了攝影棚。

胡蝶這一天的穿著比較樸素，但天生麗質的她，身上依然透露著一種大家閨秀的風範。

張石川見到胡蝶，騰地一下從椅子上站了起來：

「真是久旱逢甘露啊，胡蝶小姐能夠加盟明星公司，明星公司必將進入一個新的里程碑。你這一來，我們片子的女主角可就有著落了。」

胡蝶沒有想到大名鼎鼎的張石川是一個如此豪爽的人，她第一次來到明星公司就聽到這樣信任的話語，讓她有種賓至如歸的溫暖感。她對著明星的三巨頭欠了欠身道：

「各位先生如此看得起我，委實是我這個小演員的榮幸，我對明星公司仰慕已久，只是你們知道的，天一那邊一時確實讓我無法脫身，不得已到現在才和各位先生相見。請各位多多原諒，多多關照。」

……

《白雲塔》是來到明星公司所拍的第一部戲，胡蝶不得不全力以赴地投入其中。在張石川的身上，胡蝶明顯地感到了他對工作精益求精、一絲不苟的大家風範。

在拍攝過程中胡蝶發現，工作中的張石川話語不多，但往往言簡意賅、一語中的，毫不拖泥帶水；而鄭正秋則是一副溫和細緻的作風，他的循循善誘和張石川雷厲風行的風格相得益彰，在這樣的人身邊工作確實能夠學到不少東西。

胡蝶在這部影片中飾演的是正派人物，這剛好正對她的戲路，她那大家閨秀的風範，正好符合劇中人物的形象。她在演戲中從不矯揉造作，對編導的意圖總是百依百順，而且也有很好的領悟力，使得她深得張石川和鄭正秋的讚賞，他們覺得把胡蝶挖到明星公司真是一種明智的選擇。

但是，與胡蝶演對手戲的阮玲玉在這部戲中卻感到有些力不從心：她在劇中飾演綠姬這一反派角色，可是綠姬不是那種林黛玉式的傷感人物，她多愁善感而又不失刁蠻潑辣，表演難度很大。好幾次，她在片場休息的時候對胡蝶說：

「本來我覺得這個角色沒有什麼難度，可是要做到張先生所說的那種一面臉上掛著曲意逢迎的皮笑肉不笑，一面還在心裡算計著怎麼樣來整治別人的神情來，可真是讓我做不出來，這也許是我的個性使然吧。」

胡蝶聽了，望了望阮玲玉那副我見猶憐的神情，心裡想阮玲玉實在是太善良了，她的天性裡根本沒有那種惡毒的東西，難怪她顯得是這樣的吃力呢。

胡蝶想的沒有錯，阮玲玉由於生活經歷的原因，她的性格決定了她只能飾演那種悲劇性的「好人」。

阮玲玉的性格沒有胡蝶那麼溫順、圓滑，加上一些誤會她又不主動去解釋清楚，漸漸地搞得老總張石川對她很不滿意。這也是後來阮玲玉離開明星公司的主要原因。這都是後話了。

《白雲塔》終於拍攝完畢了。

這部影片是由張石川和鄭正秋聯合導演的，他們第一次啟用胡蝶，本來以為有很高的賣座率，然而，影片上映後，觀眾的反應與他們當初所預計的相差頗遠。在當時的電影市場裡，《白雲塔》只能算是一部很平常的影片而已。

然而，它在胡蝶的心裡卻很不平常。正如她後來在回憶錄裡所稱，《白雲塔》是一部令她畢生難忘的影片，不為別的，因為一提到這部影片，她就不由得想起了好朋友、悲劇天才阮玲玉的悲劇命運……

《火燒紅蓮寺》

上世紀三十年代紅遍上海的電影《火燒紅蓮寺》，因為胡蝶在劇中成功的表現，從而使她在演藝界聲名大震。

此次張石川把《火燒紅蓮寺》當作振興明星公司的一件法寶，所以他要求這部影片一定要做到新、奇、特、怪，譬如影片中那種激烈的打鬥場面，那種讓人不可思議的非

凡武功，……

在當時，這些特技在電影裡還沒有先例，而且由於受技術條件的限制，一些聲光設備根本無法用到攝影棚裡去，這可把擔任攝影的人難住了。後來，攝影師查閱了大量的外國電影資料，又借用戲劇舞臺上的特殊手法和魔術技巧，加上動畫合成，這才把那種騰雲駕霧的場面給表現了出來。

張石川見一切都達到了他預料的效果，不覺大為滿意。

《火燒紅蓮寺》投入到市場後，電影裡那些匪夷所思的場面一下子就吸引住了觀眾的眼球，人人都想一睹為快。拷貝賣到北京、南京等地，也是一樣的火爆。明星公司因此扭虧為盈。

這樣一來，目光敏銳的張石川看到了武俠片的前景不可限量，決定繼續開拍續集。

張石川又當編劇，又當導演，準備一集集地拍下去。

胡蝶在《火燒紅蓮寺》第一集中並沒有擔任角色，但從第二集開始，張石川巧妙地為她加了一個女主人公，也就是說，他專門為胡蝶設計了一個新角色——紅姑。

張石川為了使故事情節更加吸引人，從第二集開始，《火燒紅蓮寺》就遠離了那種小打小鬧的農村械鬥模式，而是重在展現武林高手玄幻鬥法的場面——從紅蓮寺跑出來的淫僧知圓和尚投奔怪人甘瘤子，商議復仇的大計，而幕後的昆侖派高人金羅漢走出了

前場，甘聯珠和紅姑也雙雙行走江湖，其中紅姑更有一種仙家道骨之風，她的武功尤其顯得出神入化。在這場武林爭霸中，各大門派的高超的武功讓人看得熱血沸騰。

胡蝶飾演的紅姑是一個沉穩的俠女形象，這一點和胡蝶的性格頗為相似，但是從來只是演那種才子佳人戲的胡蝶第一次「闖蕩江湖」，心裡多少是有些緊張的。

因為俠女經常要表現那種禦風而行的高超武功，所以胡蝶常常要在「空中行走」。這對於當時的演員來講，是帶有一定的風險性的。為了拍攝出這樣的效果，通常要在演員的腰上纏上鋼絲，然後把那根鋼絲從吊在屋頂上的滑輪裡穿過去，旁邊再用力一拉，演員就「騰雲駕霧」了起來。

自從接拍《火燒紅蓮寺》後，胡蝶每天都要在「高空」中作業，她心裡緊張得要死，但臉上還必須做出那種輕鬆微笑的大俠風範來。一場戲拍下來，胡蝶往往是汗流浹背。每天從攝影棚裡出來後，她幾乎連路都走不動了。

胡蝶把紅姑當成了挑戰自我的一次機會。胡蝶沒有辜負張石川的重望，當《火燒紅蓮寺》的第二、三集推出來後，果然是一集比一集火爆。觀眾如潮水一樣湧向影劇院，爭相目睹他們心目中的胡蝶俠女。

紅姑幾乎是在一夜之間紅遍了大江南北。

令人匪夷所思的是：《火燒紅蓮寺》一共拍了十八集。

張石川見胡蝶的號召力越來越大，便審時度勢地加大了胡蝶在影片中的戲份，胡蝶亦毫無怨言地飾演著她這個紅姑的全新形象。

隨著續集中胡蝶的戲份不斷地加大，胡蝶每天都要拍很多戲，攝影棚成了她生活中重要的組成部分。胡蝶發現自己對待演戲的那份衝動和興奮，就像寫書的人面對稿約、唱京劇的面對舞臺一樣有著難以割捨的一份依戀。

拍戲，已經融進了她的身體、融進她的血液、融進她的骨子中去了。她的生命屬於攝影棚，她似乎是為電影而生的——只要她一走進攝影棚，只要她一面對攝影機，她身上的那種疲倦就消失得無影無蹤，她整個人就立馬顯得興奮無比，並且能夠在最短的時間內調整好自己的心態，進入劇中的角色。

《歌女紅牡丹》

《歌女紅牡丹》是中國的第一部有聲電影，誕生於一九三一年。為了拍好這部影片，明星公司投入了巨大的人力和財力。它由洪深任編劇，張石川任導演，該片的女主角則由當之無愧的胡蝶主演。

電影自十九世紀末誕生到二十世紀二十年代中期，中國電影一直處於默片時代，也就是同現在我們所說的默劇一樣，有影無聲，劇情中一些少不了的對白則由字幕來表示。

直到一九二六年十二月，上海的新中央大戲院利用美國的先進設備放映了若干種美國的有聲影片。緊跟著，上海各大影劇院均改裝了先進的放映設備，他們所放映的有聲電影，都來自於美國的好萊塢。

明星公司的張石川認為在競爭激烈的中國電影界，一定也有人在偷偷地拍攝有聲片。為了早日讓《歌女紅牡丹》與觀眾見面，張石川沒日沒夜地泡在攝影棚裡，力求拍出中國第一部有聲電影來。

其時公司上下都知道這部電影關係到明星的前途，大家自然不敢怠慢。當然，其中最為辛苦的要數胡蝶了，她作為該片第一女主角更是早出晚歸，成天都在攝影棚裡度過。

當時的有聲片，分為蠟盤發音和片上發音兩種：

前者其實就是給影片配上特製同步唱機，將片中的對話及背景聲音碼錄製在蠟盤唱片上，放映影片時與唱片一起放，此種方法製作設備較簡單，費用也很低，缺點是音畫容易脫節；後者則是利用聲光轉換原理，將音訊信號轉化為光信號，印在電影膠片右邊一行聲帶上，但技術複雜，設備昂貴。明星第一次試拍有聲片，為了減低風險，採用的是製作費用較低的蠟盤發音的方式。

影片《紅牡丹》在後期錄音過程中碰到了很大的困難。演員們以前演的都是默片，從未受過臺詞的訓練，第一次拍有聲片為影片配音，雖然事前已將對白背熟，並請人專門教授國語，盡可能做到字正腔圓，但到真正錄音時，所有的演員都不免十分緊張，結

果，不是念錯，就是念得太快或者太慢了，和銀幕上的口型對不上。如此反覆試驗多次，才得以成功。

影片《紅牡丹》中還穿插了戲劇演員紅牡丹演出《穆柯寨》、《玉堂春》《四郎探母》和《拿高登》四出京劇的片斷，這是整部影片的精彩部分。此前電影中的戲劇片斷因為無聲所限，多是表現做功的武戲，此次則是首次在銀幕上展現唱功。配音時，直接從梅蘭芳的原唱片中轉錄。公映時，觀眾不知此內幕，以為是胡蝶親唱，對胡蝶又多了幾份敬佩。

一九三一年三月十五日，耗資十二萬、歷時半年方成的《歌女紅牡丹》公映于上海新光大戲院，「明星」又一次讓中國影壇為之轟動；後在全國各大城市上映，也備受歡迎，還引來南洋片商以高出默片十倍的價格買下在南洋的放映權。

《歌女紅牡丹》標誌著有聲電影時代的到來，儘管默片時代與有聲時代的交接在中國經歷了一個較長的時期——甚至真正意義上的默片精品正是在這個時期誕生的——但有聲電影作為中國電影未來發展的方向，正是從此開始的。

胡蝶繼掀起古裝片熱潮、武俠神怪片熱潮之後，又幸運地成為中國第一位有聲電影的女主角。

電影皇后

　　一九三三年，一份刊發電影消息的《電影明星》報為了擴大銷路，發起了「電影皇后」的評選活動，每天刊出候選影星的選票數量。

　　評選活動得到了無數影迷的熱烈支持，活動歷時了幾個月之久，最後胡蝶以二萬一千三百三十四票當選為中國的首位電影皇后。

　　選票揭曉後，原來準備要單獨舉行一次盛大的「電影皇后加冕典禮」，因胡蝶本人一再謙辭，只好將加冕典禮和「航空救國遊藝茶舞大會」結合在一起進行。由此也可以看出胡蝶為人內斂謙和的一面。

　　「航空救國」自然要比「電影皇后加冕」來得光明正大有意義。藉著這樣的名頭，頒獎舞會上冠蓋雲集，既有吳鐵城、楊虎、潘公展這樣的政界要人，也有杜月笙、虞洽卿這樣的商界大佬，論規格不在後世任何一次選美之下。授予胡蝶的證書上，一篇授獎辭寫得駢四驪六，內中更有「女士名標螯首，身占鰲頭，倏如上界之仙，合受人間之頌」的詞句。

　　大會於三月二十八日下午二時在靜安寺路大滬跳舞場舉行。由於事關「救國」，「大滬」的經理免費出借會場並免費供應茶點。屆時會場門口懸掛著「慶賀胡蝶女士當

選電影皇后，航空救國遊藝茶舞會」的橫幅，場內擺滿了各界贈送的大小花籃兩百多隻。不到兩點鐘，門外車水馬龍，門內人如潮湧，於是工部局派來了多名巡捕在會場門口維持秩序，救火會出動救火車一輛預防意外。

由於胡蝶自稱身體不適，所以五時才到會。由此也可以進一步看出胡蝶為人內斂謙和的一面。

當新誕生的電影皇后終於在臺上出現時，會場上立即出現了一個高潮。幾位社會名流致賀詞之後，大會即將「電影皇后證書」當場授與胡蝶。

⋯⋯

當時社會上的一些政要聞人不免對這位嬌豔的影后趨之若鶩，對於這些人，胡蝶哪裡得罪得起，自然少不了一些社交上的應酬。

胡蝶與這些政界要人在社交場合上打交道，本來只是逢場作戲而已。但是這個楊虎卻不同，楊虎時任上海警備司令，他的老婆林芷茗是胡蝶的小學同學，第一閨蜜，若論感情的話，兩人之間比她和徐筠情的感情還要好。這一次胡蝶有幸榮登影后的寶座，她當然要請昔日的小姐妹來聚一聚了。

——「瑞華，你真了不起，現在成了中國的電影皇后了，我們一幫同學中，數你最有出息了。」林芷茗興奮地拉著胡蝶的手說。

「與你這位司令太太相比，我可是差遠了。」胡蝶半真半假地說。

「在上海，有什麼需要幫忙的話，儘管說。」林芷茗的話語中透著那種夫貴妻榮的驕傲。

一九三三年是胡蝶的豐收年。「影后」的當選，胡蝶在影壇上的輝煌時代由此真正開始。

就在這一年，英商中國肥皂公司也發起了一次「力士香皂電影明星競選」，結果，胡蝶又是位列第一。

第二年，胡蝶在中國福新煙草公司發起的「一九三四年中國電影皇后競選」中，再次當選影后。

由於胡蝶在兩年之內「三連冠」，從那以後，人們便對胡蝶以「老牌皇后」稱之。

在上世紀二三十年代的中國電影史上，無論怎麼說，胡蝶都有著別人難以替代的位置。她所扮演的電影角色已經深入人心，從中國影壇掀起的第一個熱潮——古裝片開始，到武俠片，再到有聲片，胡蝶無一不是首創者之一；而且在這些熱潮中，最有代表性且深入人心的作品也大多由她來主演，如《火燒紅蓮寺》《歌女紅牡丹》《自由之花》《空谷蘭》等。這些影片大都製作精良，故事動人，票房績佳，正是由於這些原因，胡蝶才能夠得到觀眾的如此喜愛。

《姊妹花》

一九三四年初的時候，明星公司的鄭正秋編劇並執導了他一生中最為得意的影片《姊妹花》。

這部影片中的主角由胡蝶來扮演大寶和二寶這一對孿生姐妹。

這兩個角色對胡蝶來說是一個莫大的挑戰，這二人容貌酷似，但是各自的生活經歷使得她們的性格又截然不同。胡蝶自從影以來，已經演慣各種正面人物，從大家閨秀到窮苦出身的丫頭都演得得心應手。但是，二寶這個角色卻是一個有著多重性格的女人，她的本質並不壞，卻自幼在惡劣的環境中長大，最後環境的改變使得她成為一個品質的姨太太。這個姨太太表面上驕奢闊綽，內心卻又充滿自卑和屈辱，這種環境裡鑄就了她性格上的蠻橫刻毒。

面對這種難度極大的角色，胡蝶感到一種從未有過的壓力。這時的胡蝶已經是電影界的名人，一旦這個角色把握不到位的話，無疑將使她的聲譽受損。

胡蝶在鄭正秋的悉心指導下，終於成功地演活了二寶這個角色。

《姊妹花》可以說是胡蝶在表演事業上的巔峰之作。《姊妹花》講的是這樣一個動人的故事……

在中國南方的一個海邊漁村，有位遊手好閒不務正業的趙大，因販賣洋槍吃官司，被送進了監獄。她的妻子生下了一對孿生姐妹大寶和二寶。

不久，趙大拖著一身病出獄回家，妻子想方設法把他伺候好了，他卻又要離家去上海搞走私，妻子攔不住他，賭氣讓他連孩子也帶走。趙大考慮了一下，說，

「好吧，我就帶二寶走，二寶長得好看，將來有出息。」

其實兩姐妹長得是一般的好看，只因大寶臉上生了幾處瘤腫，才使二寶顯得更漂亮一些。

趙大帶著二寶一走就是十多年，杳無音訊。

轉眼到了民國十三年（一九二四年），大寶跟隨母親已在農村長大成人，嫁給了善良忠厚的村民桃哥，小倆口相親相愛。不久大寶懷孕了，日子過得雖很貧苦，卻也苦中有樂。可是地方上鬧起了土匪，一片混亂，鄉民紛紛離家逃難，桃哥和大寶帶著母親隨鄰居李大哥逃到了山東。大寶生下孩子不久，母親又生病了，桃哥只得在外拚命地幹活以養家糊口，直累得吐血，大寶痛心不已。

再說二寶跟隨趙大長大，趙大將漂亮的女兒送給山東軍閥錢督辦，改名趙劍英，當上了錢督辦的七姨太，一時很是得寵。趙大因女兒的關係，當上了軍法處長。

二寶也生下了一個孩子，正在到處找好的奶媽。大寶得知錢公館招奶媽，為了減輕桃哥的負擔，決定前去應選。到錢公館後，大寶首先接受奶水檢驗，居然跟七姨太的奶

水一樣，於是當上了二寶孩子的奶媽，而自己的孩子只能留給母親照看。

大寶和二寶這對孿生姐妹分離十多年後相見卻不相識，一個是高高在上的闊姨太，一個是出賣奶水的下人奶媽，差異何等大。

桃哥傷病未愈就到建築工地去幹活，不幸從腳手架上跌下，摔成重傷，急需錢治療，大寶只得去向二寶預支一個月的工錢。二寶正要出去打牌，聽大寶說要借錢，立刻一口回絕，大寶苦苦相求，二寶勃然大怒，抬手打了大寶一記耳光就走了。大寶萬般無奈，為了救桃哥的命，違心地偷了掛在二寶孩子脖子上的金鎖片，哪知恰好被錢督辦的妹妹撞見，慌亂中大寶失手碰落櫃頂的一隻大花瓶，正好砸在督辦妹妹的頭上，竟將她砸死了。

大寶被關進了監獄，可憐她的母親，好不容易才打聽到大寶被關押的地方，但可惡的看守見她是個窮老太婆，怎麼也不讓她探望女兒，正當她在監獄門外苦苦哀求的時候，軍法處長的汽車來了，眼見處長下了車，她不顧一切地撲上前哀求，四目相對，兩人意外地認出了對方，這軍法處長正是趙大。

趙大害怕事情張揚出去與他不利，只得請來二寶，讓她們母女姐妹相會，二寶真不願相信這一切都是真的，大寶心中則充滿了痛苦與憤恨，但偉大的親情還是立時融合在她們中間，母女姐妹終於相認。

二寶決定要救姐姐，於是，帶著母親和大寶，坐著小轎車迅速駛去……

片中最主要的角色是大寶和二寶這一對攣生姐妹，鄭正秋選擇了胡蝶一人來飾演這兩個容貌相似、性格經歷絕然不同的角色。

雖說一個人同飾兩個角色，但胡蝶已不是頭一回，在《啼笑因緣》一片中，她就同時飾演了沈鳳喜和何麗娜兩角，而且性格也頗不同，不過那畢竟是兩個正面人物，雖然在性格經歷上有種種差異，但心地善良卻是相似的。胡蝶從影以來，已演慣了各色正面人物，從大家閨秀到窮苦丫環都得心應手，然對二寶這個本質並不壞卻自幼在惡的環境中長大、又當上官僚姨太太的這個角色，不免覺得難以把握。

姨太太表面上的那種驕奢闊綽，內心的自卑屈辱，鑄就了她在性格上的蠻橫刻毒，要表現得恰如其份、入木三分的確不易，稍有不慎，就會成為流於形式的臉譜化的人物。

這個角色是對胡蝶的挑戰，若演不好，將會累及「影后」的聲譽；但若演好了，無疑是錦上添花。胡蝶接受了這一挑戰，在鄭正秋的悉心指導和自己的反復揣摩之下，終於為中國電影史留下了大寶、二寶這兩個著名的銀幕形象。

鄭正秋為導演《姊妹花》也可謂嘔心瀝血，他一貫以導片認真細緻而著稱，導演此片時，他的身體已極為虛弱，咯血的老毛病更加嚴重，但他仍是那樣的兢兢業業，一絲不苟，終於完成了這部他一生中最為成功的影片。

一九三四年春節，《姊妹花》公映於上海新光大戲院，上海為之轟動，觀眾趨之若鶩，創下了連映六十餘天的空前紀錄。

《姊妹花》的成功也引起了影評界的熱烈討論，雖在影片的題材、思想、方法等問題上意見有分歧，卻眾口一辭地把胡蝶的精湛演技視為影片成功的主要原因之一。

的確，《妹妹花》對於胡蝶而言，是她電影表演事業達到巔峰的標誌。

在這一年中，胡蝶像一匹不知疲倦的馬奔馳在電影的原野上，拍完《姊妹花》後，她又接著完成了《再生花》、《女兒經》、《白山黑水》與《空谷蘭》等電影的拍攝。

《空谷蘭》

早在一九二五年，張石川就導演了默片《空谷蘭》，創下了空前的賣座紀錄，成為張石川一段最美好的記憶。

到了一九三四年初，《空谷蘭》的舊片重映仍是觀者如雲，這促使張石川起了將《空谷蘭》攝成有聲片的念頭——憑著《空谷蘭》曲折哀怨的故事情節，加上有聲技術的運用，再讓胡蝶來領銜主演，一定會造成新的轟動。

張石川主意已定，即付諸實施。

張石川親自改編劇本，情節與立意與原來的默片有所不同，它講的是這樣一個故事……

在北伐戰爭中，紀蘭蓀和陶時介這兩位誓為主義而奮鬥的青年並肩作戰，陶時介戰死沙場，臨終時囑託紀蘭蓀代他回去看望他的老父弱妹，並轉交他的遺物，紀蘭蓀含淚答允。

戰後，紀蘭蘇前往陶家，陶父痛子情深，紀蘭蓀不忍就此離去，乃留下小住以慰陶父。陶時介的妹妹紉珠美麗善良，紀蘭蓀與她相處漸久，致萌愛心，且兩情融洽，竟致訂婚。

而紀蘭蓀不知，他的母親已為他選擇了表妹柔雲，且柔雲早已以未來的紀家媳婦自居。當紀蘭蓀與紉珠訂婚的消息傳來，她們深為失望。

紀蘭蓀攜紉珠返家並行婚禮後，紉珠很不習慣紀家豪華虛偽的生活，時有不愉快的事情發生，加之柔雲的冷嘲熱諷，紀蘭蓀對紉珠也產生了一些不滿。

一年後，紉珠生下一子，取名良彥。而直至此時，柔雲對紀蘭蓀仍窮迫不舍。紉珠終於明白，她和紀蘭蓀出身不同決定了他倆的關係必定以悲劇告終。她決定離開這個不適合於她的環境，於是留書出走。

當天正好有一列火車出軌，罹難者中有一位極像紉珠。紀家以為紉珠已死，紀蘭蓀念及舊情，十分悲痛，而他的母親與柔雲卻暗暗高興，柔雲向紀蘭蓀大獻殷勤。

不久，由母親作主，紀蘭蓀與柔雲結婚。婚後柔雲一改往昔溫存，恢復了尖酸刻薄的本性。紀蘭蓀憤新念舊，十分痛苦。

為獵取社會地位，柔雲創辦了以自己名字命名的學校。此時，良彥也已到了上學的年齡，思子心切的紉珠更名李幽蘭前往柔雲學校任教，得與良彥相見。也許是天性使然，良彥對紉珠極為親愛，但紉珠卻不能與他相認。

因良彥的請求，紉珠以老師的身分來到紀家作客，卻發現紀蘭蓀對亡妻「追念不已」和柔雲虐待良彥的情景，心中痛苦萬分。良彥突生重病，時時呼喚幽蘭老師，紉珠乃朝夕在旁護理。

一天深夜，紉珠發現柔雲竟殘忍地欲加害良彥，緊急關頭，紉珠說明瞭自己的身分，柔雲羞愧嫉恨無地自容，自殺身亡。良彥康復後，紉珠自知此處非久留之地，乃悄然離去。

胡蝶在片中飾演的是女主角紉珠，一位外表美麗，意志堅強，極有愛心的知識女性。在這部影片中，她經歷了幾度悲歡離合：喪兄之悲，初戀之歡，與丈夫愛子分離，重新相見而不能相認，再度分離，感情起伏很大，但胡蝶以她的美麗、聰明、老練、演得恰到好處。

張石川為導演此片花費了很多心血，且不惜工本，為了逼真地顯出紀家的奢華，全片搭了四十餘台佈景，僅紀家花園就搭了十二台佈景，這在當時可謂絕無僅有。

新版有聲片《空谷蘭》於一九三五年春節公映，觀眾果然興趣極濃，爭相觀看，竟連映四十餘日，成為明星公司自《姊妹花》以後最為賣座的影片。

訪歐之旅

一九三五年初，蘇聯在莫斯科舉行國際影展，胡蝶以及所在的明星公司和中國電影界接到了來自蘇聯的邀請。

這是中國電影界首次被正式邀請參加國際電影節，胡蝶是中國參展影片《姊妹花》和《空谷蘭》的女主演，也是代表團中惟一的演員代表。

那是胡蝶展翅飛翔最美麗的日子，一叢桃花、柳浪聞鶯，或是獨自跳舞，她飛翔的微風安撫著那個年代的傷口，給人們的生活帶來了安慰和歡欣。

由於受當時交通條件的限制，當胡蝶一行趕到莫斯科的時候，電影節早已降下了帷幕。但是對於中國的電影同行，蘇聯電影界仍然以同樣的熱情款待了胡蝶一行。

三月二十四日為《姊妹花》的招待觀摩日。

影片開映後，坐在觀眾席上的胡蝶有些緊張，雖說《姊妹花》在國內深為觀眾所喜愛，但在異國他鄉，尤其是在這些外國行家面前，能得到他們藝術上的認同嗎？胡蝶心中不免忐忑。

歷時近兩小時的放映終於結束了，放映廳內燈火複明，觀眾紛紛起立，向胡蝶熱烈鼓掌。他們那真誠的掌聲告訴胡蝶，儘管有語言障礙，他們還是看懂和接受了《姊妹花》。這種讚揚是發自內心的，胡蝶受到熱情的感染，緊張的心情也隨之消去。

四月二日，胡蝶一行趕回莫斯科出席《空谷蘭》的首映式。

為了表示對遠道而來的中國客人的敬意和歡迎，電影廳刻意裝飾了一番，在一進門的大廳內，懸掛著用中文寫就的大橫幅：

「蘇聯的藝術創作人員向中國電影界工作人員致敬！」

沿扶梯兩旁，掛滿了明星公司男女演員的照片，胡蝶的大幅照片被放在了最顯著的位置。

這天的來賓中有蘇聯外交部的官員、名導演普多夫金及數十位蘇聯演員，中國大使館的官員亦前來觀片。

開映前，胡蝶首先被介紹給來賓，鮮花和掌聲再次令胡蝶開心不已。

映演結束後，照樣舉行了晚宴。名導演普多夫金舉杯致詞，讚美胡女士表演的技巧，並祝中國新興的電影事業前途無疆。胡蝶起而作答，感謝宴會主人和各位來賓的盛意。

席間，私下交談中作為一代名導演的普多夫金誠懇地向胡蝶指出了《空谷蘭》的兩點不足：一是對白太多，類乎講演；二是鏡頭運用過於呆板。胡蝶覺得普氏不愧為行家裡手，所言確實精當。

然而，就在這個時候，遠在莫斯科的胡蝶卻得到了一個讓她悲慟的噩耗——那就是她的好友阮玲玉自殺身亡了！

一個悲劇天才在她人生最為輝煌的時候結束了自己的生命。她就這樣匆匆地走了，走得沒有一點預兆，那樣的讓人心痛。

胡蝶心裡很清楚，在電影表演藝術方面，阮玲玉的造詣足可與她匹敵，尤其在默片時代，阮玲玉更是勝她一籌。她能夠當上電影皇后，只是說明普通觀眾比較喜歡她而已，並不等於阮玲玉的演技比她差。

事實上，在胡蝶第一次當選為影后的時候，就有人私下為阮玲玉鳴不平。他們認為，阮玲玉和胡蝶相比，論儀容，胡蝶無阮玲玉之俏麗，阮玲玉不如胡蝶之端莊；論藝術，阮玲玉之表演生動活潑，作風浪漫；胡蝶的演技，規矩呆板，但態度大方；阮玲玉樸實，深刻，富於內心表情，但胡蝶善扮演佳人才子離合悲歡之故事，自有一股楚楚動人的風采。胡蝶之所以能夠當選為影后，是因為她主演了不少才子佳人的角色的原因。

但是，外界的這些評論絲毫沒有影響胡蝶和阮玲玉之間的關係，在生活上她們是無話不談的朋友，而現在這位優秀的演員就這樣悄無聲息地走了，而自己竟然未能看她最後一眼。……遠在莫斯科的胡蝶，內心感到一種說不出的孤獨。

阮玲玉的猝然去世讓胡蝶感受到一種世事無常、人生如戲的滄桑，同她一起遠赴莫斯科的周劍雲夫婦見到胡蝶的情緒大受影響，免不了對她一番番的勸慰。一直過了好幾天，胡蝶的心情才逐漸平靜下來。

接著，代表團帶著參展影片繼續遠赴柏林、巴黎、羅馬、倫敦等地進行考察、交流。胡蝶一行所到之處，均受到了西方同仁的廣泛歡迎。歐洲人稱胡蝶為「中國的葛利泰・嘉寶」。

作為中國電影界第一位出國訪問的演員，胡蝶的歐洲之行無疑獲得了巨大的成功，她不僅讓那些尚不知中國已經有自己的電影的西方人士見識了中國的電影，同時還讓他們瞭解到了這個神祕的東方國度的傳統文化。

一九三五年的七月中旬，胡蝶一行終於結束了歐洲電影之旅，啟程回國。

載著胡蝶的「康脫羅梭」號郵輪航行在湛藍色的地中海上，胡蝶人立船舷，憑欄遠眺，歐洲大陸漸漸地越退越遠……

回首三個多月來的歐洲之旅，不由得思緒紛飛，感慨萬千。「不虛此行」四個字是對她此時萬千思緒的最好概括。

《電影皇后——胡蝶》一書對此做了如下生動描述——

歸途一路順風，「康脫羅梭」號經蘇伊士運河駛入紅海，接著又駛入一望無際的印度洋。出訪時，西伯利亞還是白雪皚皚，歸來時，印度洋上已是夏日炎炎。胡蝶沒料到會遲至夏日才歸，夏裝沒有帶足，在歐洲時她添置了一些西式服裝，這些洋裝大多是敞領，免去了旗袍又硬又高的領子，頓覺舒服不少。在漫長而炎熱的歸途

中，胡蝶大多穿著這些洋裝，清晨或傍晚，漫步在甲板上，海浪擊舷，海風拍面，說不出的心情舒暢。

半個多月後，郵輪靠上了新加坡的碼頭，將在此停留數小時。胡蝶一行準備上岸觀光。未上岸時已見碼頭上擠滿了接客的人群，他們正是來迎接胡蝶的，其中有影片商人、新聞記者和許多影迷。

新加坡居民中有三分之二以上是華人，「明星」和「天一」等公司攝製的影片在此大受歡迎，影迷們都熟知胡蝶。報上早已預告胡蝶將旅經新加坡的消息，故在郵輪抵岸前，許多想一睹其芳容者都潮水般地湧向了碼頭。

胡蝶看到這麼多人真誠地迎接她，不由得喜出望外。

影片商人們帶領胡蝶一行乘車環游全城，星洲的風光令胡蝶心曠神怡，耳邊聽到的盡是華語，彷彿已置身國內。

船行二十一天後，終於在一九三五年七月四日凌晨抵達香港。

是日香港大雨滂沱，熱心的影迷和新聞記者早已在深夜出動，引頸以待他們久仰的影后。但礙於港口員警深夜不辦手續，無法登船，只得苦候於碼頭，衣履盡濕。直至晨七時，記者方才獲准登船採訪。

胡蝶見到落湯雞似的記者，連聲致歉：「今天這麼大雨，又勞各位等這麼久，真是抱歉得很。」接著，任由記者拍了個夠。

拍照完畢，胡蝶又一一回答了記者的提問，一直是笑容可掬，態度親切。

在前往下榻的酒店沿途，均是歡迎胡蝶的影迷，道路為之壅塞，而傾盆大雨則將一般歡迎人員淋得不亦樂乎。胡蝶見此情景，深為感動。

當天下午，胡蝶及周劍雲夫婦拜會了華裔英國貴族何東爵士。

何東乃香港鉅賈，對電影一貫感興趣，且與影界關係頗深，聯華公司成立時，羅明佑將他請了出來，擔任了聯華董事長。上海一‧二八事變時，阮玲玉一度躲避戰火暫居香港，何東曾熱情接待之，還認了阮玲玉做乾女兒。如今胡蝶來訪，何東很是高興，眾人不免又惋惜一番無冕影后阮玲玉。

在香港的兩天中，各界宴請不斷，規模最盛大的要數五日下午由省港澳電影界及華商總會主席黃廣田等在香港大酒店所設茶會，來賓三百餘皆華南一時俊彥，有教育鉅子，有鉅賈縉紳，有藝術聞人，雅集之盛，為記者旅港六年來所僅見。

席間周劍雲作出國考察報告，然而第二天香港各報皆棄周的報告不登，卻集中對胡蝶個人進行了事無巨細的報導。

除了「港報滿紙胡蝶飛」以外，另一個奇觀就是七月四日胡蝶抵港這天，香港竟有十七家影戲院同時重放胡蝶主演的影片，並紛紛邀胡蝶登臺與觀眾見面，胡蝶分身乏術，只答應當晚赴中央戲院一家。該院放映的是《空谷蘭》，因胡蝶將臨，電影票早已銷售一空。當夜幕降臨時，中央戲院門前已是人滿為患，警方不得不增派警力，秩序方

得維持。胡蝶所到之處均為影迷所包圍，人們紛紛遞上照片、筆記本或者白紙一張請胡蝶簽名，胡蝶則不厭其煩地在遞過來的一切紙張上迅速簽上芳名。此情景直讓旁觀者擔心，若有好事者在胡蝶簽過名的白紙上再加上「今欠某君港洋若干元」，胡蝶豈不要背上一筆無妄之債？……

在港停留時間雖然僅僅兩天，胡蝶卻贏得了香港輿論的一致稱讚：

「港中西各報，對胡蝶起居談話均有巨幅登載，一般對胡蝶之儀態大方，姿容美麗，均有良好印象，至其待人誠懇，出言謙和，毫無女明星囂張習氣，尤為人所樂道。」

胡蝶之所以深得影迷喜愛，她在任何場合下對影迷的態度始終親善恐怕也是一個重要的原因，歐遊的風光並未使她謙和誠懇有絲毫減損，十年如一日，殊為不易。

七月五日傍晚，胡蝶一行搭乘「麥金蘭總統」號輪，告別香港，駛往終點──上海。

在胡蝶出訪期間，滬上報界關於她行蹤的報導就一直沒有中斷過，影迷們對於她的歐洲之行甚為關注，她抵滬的日期、地點報上早就預告了。明星公司更是為胡蝶、周劍雲的歸來大造聲勢，並精心組織了隆重的歡迎儀式。

八日晨將是「麥金蘭總統」號抵滬的時間，明星公司由張石川、鄭正秋率同公司全體演員打著「歡迎明星電影公司經理周劍雲先生伉儷暨胡蝶女士游歐返回」的橫幅，一大早就等候在輪船將停靠的外灘江海關碼頭，胡蝶的父母、弟妹及戀人潘有聲也都來碼

頭迎接。在迎接的人群中更有數不清的影迷、新聞記者，滬上電影界的同行們也紛紛前來。百代公司還派出了銅管樂隊。

遠遊歸來的胡蝶心情格外激動，船過吳淞口，即人立船舷，翹首遠望，尚未靠岸，就已看到碼頭上前來迎接的黑壓壓的人群——「雖然離開上海只四個半月，但那種倦遊歸來，回到母親懷抱的親情油然而生。」……

亞洲影后

一九四六年秋天，胡蝶一家人從上海遷到了香港定居。

潘有聲靠著在雲南賺來的那筆錢，和胡蝶一起在香港開辦了一家興和洋行。潘有聲很有商業頭腦，他為他們的產品打上了「胡蝶」的商標，加上胡蝶的知名度，洋行的生意紅紅火火，蒸蒸日上。

對潘有聲的事業，胡蝶傾注了全力支持，沒過多久，他們的產品就遠銷南洋各地。在相當長的一段時間裡，胡蝶由一位高傲的影星變成了一位在生意場上遊刃有餘的商人。

但是，胡蝶在骨子裡對電影還是一直難以忘懷，她一直夢想自己能夠再次走向銀幕。

一九四六年胡蝶抵港不久，一家新成立的電影公司引起了胡蝶的關注，這就是「大中華影業公司」。在這家公司裡，有著多位胡蝶十分熟悉的人加盟，如張石川、周劍雲等，

而演員中的熟人就更多了，公司的規模較之香港當時的多家電影公司算是比較大的。

當「大中華」向胡蝶發出拍片邀請時，胡蝶不由怦然心動。儘管她早已明確地意識到自己難現昔日輝煌，但拍片的魅力又是那樣令胡蝶難以抗拒，也就顧不得那麼許多了，她愉快地接受了邀請。

潘有聲知她「本性」難改，亦知她是因久不拍片，心癢難熬，拍片只是過過癮，也就不加阻攔。

一九四六年，胡蝶忙裡偷閒，為「大中華」主演了《某夫人》和《春之夢》兩片，但均未在影壇激起多大反響，胡蝶有些興味索然，也就中止了在「大中華」的拍片。

一九四八年六月，大中華公司因經濟困難而倒閉。

這一年，胡蝶又為長城影業公司拍攝了《錦繡天堂》一片。此後，胡蝶第一次長時間地正式告別影壇，一心一意輔佐潘有聲進行洋行的經營活動。

一九四九年潘有聲患肝癌逝世後，胡蝶停止拍片達十年之久。

香港電影在五十年代獲得了長足的發展，至五十年代中期，已形成「國泰」、「邵氏」和「長城」三家電影公司鼎足而立的格局。而小公司則多至數百家。

整個五十年代，香港影片的產量竟達二千一百餘部，成為僅次於印度、美國、日本的世界第四大影片產地，且片種繁多，故事片中即有粵劇片、武打片、功夫片、宮闈片、家庭倫理片、愛情片等等，十分紅火，並成就了一批著名的電影導演和演員。

影壇的熱潮湧動讓息影已達十年的胡蝶禁不住心馳神往，對胡蝶素有瞭解的邵氏公司適時地向胡蝶發出了重返銀海的邀請。於是，「半是為了經濟的原因，半是為了將自己的精神有所寄託」，胡蝶欣然應約，決定重返水銀燈下。

作為過來之人的胡蝶見過多位昔日的影星息影多年後重新複出卻鬧得灰頭土臉不歡而散的結局，她完全洞悉其原因蓋出於這些影星未能擺正自己的位置。因此，在她作出返回影壇的決定時，就很聰明地放下了「影后」的架子。

我自己歷盡滄桑，對於名利看得很淡泊，我只是認定自己是一個演員，尤其是電影這個行業，更是後浪推前浪，誰要把我的名字在海報上排在最末最小，我也無所謂，我只是為有人能超出我們這一代人感到高興。

在現實的生活是這樣，在舞臺上也是這樣，不能永遠是主角，年紀大了，就要演適合於自己年齡身分的角色。我重新參加電影工作，就逐漸改演老年人的角色，老年人的戲很少是當主角的，當配角，戲不多，這是很自然的。（見《胡蝶回憶錄》）

胡蝶以一顆平常心重返影壇，卻在她年過半百之後，重新鑄就了一段輝煌。

一九五九年，她應邵氏公司之請重下銀海，在香港、臺灣先後拍攝了《街童》、《兩個女性》、《後門》等片，其中以《後門》一片最為出色。

邵氏公司的起源可以追溯到邵醉翁兄弟一九二五年創辦於上海的天一公司。胡蝶於一九二六年十八歲時就加入了「天一」，而「天一」也讓她名揚影壇。對於「天一」，她一直懷有感激之情。一九三三年，「天一」始在香港設廠，後來整個公司都遷到了香港，並於一九三七年更名為南洋影片公司。至一九五〇年，邵醉翁退出了影壇，其二弟邵邨人將公司改建為邵氏父子公司。而邵醉翁的三弟邵仁枚和六弟邵逸夫自一九二八年起即在南洋開闢市場，建立了龐大的發行網。一九五七年，邵逸夫親抵香港，成立了邵氏兄弟（香港）有限公司，並逐漸取代了邵氏父子公司。後來，邵氏公司在清水灣建立了東南亞規模最大的邵氏影城，加之其龐大的發行網，氣勢規模威震東南亞影壇。

胡蝶此番走入「邵氏」，距她當年退出「天一」，已過去了整整三十年。公司的老闆、導演和演員都已換了好幾茬人，連公司的名字都已歷經變更。「娘家」的變化如此之大，胡蝶再一次體會到了人世滄桑，越發感到自己甘做配角的心理準備是明智的，自己能在年過半百之後複登銀幕已是萬幸，哪能再計較其他。

《街童》和《兩代女性》的拍攝，給了我一個很好的鍛鍊機會，而且自己在表演藝術上也有一些新體會。……套句老話，藝海無涯，惟勤是岸。

六十年代電影的發展，觀眾的水準，乃至四五十年代湧現的導演、演員，他們的

知識水準、演技都遠遠超過了二、三十年代的那一代演員。要使觀眾對自己不失望，他們還

能獲得觀眾的承認，我仍需兢兢業業地努力去發掘自己的潛力，向新的演員學習。（見

《胡蝶回憶錄》）

這番話從一個資深演員，一個三十年代的「影后」口中說出，足見胡蝶的胸襟還是

相當開闊的。

不擺架子，不吃老本，不斷地吸納新的知識和技巧，使得胡蝶再一次抓住了成功的

機會。她在影片《後門》中，以出色的演技傾倒了無數觀眾。

《後門》故事平淡，幾乎沒有什麼戲劇性的情節。

影片描寫的是在一家庭院的後門，經常坐著一個孤獨憂傷的孩子，母父間的不睦使

孩子的心靈飽受創傷，一對知識夫婦徐天鶴和徐太太收養了這個孩子。最後，他們又讓

這孩子回到了親生父母的懷抱。

這是一部新的歷史環境下的家庭倫理劇，劇情簡單，人物也不多，表演難度大，但

卻以老牌影后的魅力和真情感動了觀眾。

胡蝶卻認為，《後門》的成功首先要歸功於導演李翰祥。

李翰祥導演《後門》時才三十多歲，但已是知名導演。他生於一九二六年，遼寧錦州

人，曾先後就學於北平國立藝術專科學校和上海市立劇校。一九四八年赴港，當過演員，

五十年代中期開始獨立導片，並加盟邵氏公司。一九五八年他因執導《貂蟬》一片獲得第五屆亞洲影展最佳導演獎，翌年他導演的《江山美人》又獲第六屆亞洲影展最佳影片獎。

李翰祥執導《後門》對他說來是一次不小的挑戰。首先，他是以擅導古裝片而著名的，而《後門》描寫的是當代人的生活；其次，《後門》不僅情節簡單，而且男女主角都不是年輕人，一部沒有年輕女主角的電影靠什麼吸引觀眾的眼球？實屬少見。

李翰祥選擇了王引和胡蝶分飾男女主角的王引和徐太太。

王引和胡蝶一樣，也是三十年代的著名影星，有「銀幕鐵漢」之譽。

《後門》於一九五九年下半年開拍，從導演到各位演員都明白這部影片的難度，因此，「導演格外嚴格，演員也分外用心」，整個拍攝過程，讓胡蝶充分領略到了李翰祥的導演風格：

「他不但有廣博的學識，和對藝術的靈視，他自己本身也是位優秀的演員，他是由演員轉為導演的。他當導演不但向演員詳細講解劇情，一起分析人物性格，還常常是邊說邊比劃，連細小的表情、細小的動作都不放過，直到他自己和演員都認為滿意為止。」（見《胡蝶回憶錄》）

一九五九年底，《後門》片成首映，觀者無不為之動容，連男士們都淌下了感動的眼淚。此時正值《星島虎報》發起濟貧活動，邵氏公司遂決定將《後門》的首次公映作為義映，並舉行隆重的首映式。

一九六〇年初，義映在香港北角的皇都戲院舉行，是日該戲院門口早就擺滿了慶賀的花籃，晚八時許，觀眾潮水般地湧向戲院，戲院門前人頭攢動，水泄不通。

九時半，邵氏公司的二十八位著名影星一齊登臺，合唱一曲《後門》的插曲〈天倫歌〉，場面十分熱鬧。

而接下來放映《後門》時，興高采烈的觀眾很快被電影的藝術魅力所感染，淚水溢出了他們的眼眶。

義映的場面也讓胡蝶激動不已：

「雖說在我的一生中曾經歷過很多激動人心的場面，但那是在我表演的高峰時期，而《後門》首映的盛況是在我離開銀壇十年後，又是我所不敢奢望的，所以更難忘記。」（見《胡蝶回憶錄》）

讓胡蝶更高興的事還在後面，一九六〇年第七屆亞洲影展在日本東京舉行，《後門》被列為參展影片，胡蝶也前往東京出席了此次盛會。《後門》在此次影展上榮獲最佳影片獎，而胡蝶則因主演該片而榮獲最佳女主角獎。

胡蝶捧起了金燦燦、沉甸甸的獎盃，面對著眾多的攝影記者，她的臉上露出了讓無數影迷讚歎不已的迷人微笑——她仍然是那樣端莊漂亮，且較之年輕時更多了份雍榮華貴。

臺上。

同年，該片再獲日本文部大臣頒贈的最佳電影獎。

五十二歲的胡蝶奇蹟般地躍登「亞洲影后」的寶座──實屬世界影壇罕見的奇觀。

她的內心也很不平靜，這可是她從影三十多年來第一次站到了國際電影節的領獎

胡蝶飛走了

一九六六年，胡蝶參加了《明月幾時圓》、《塔里的女人》兩片拍攝之後，正式退出了影壇。不久，六十歲的她與五十四歲的地產商宋坤芳結婚。

宋坤芳早年因為迷戀胡蝶主演的影片時常翹課，後來棄學從影，又因胡蝶嫁了人而使他痛不欲生。在他準備投入黃浦江作為解脫時，突然萌發奇想：「胡蝶身患疑症，無人能醫，如果我掌握了高超醫術，就定能妙手回春救她生命。」於是，他重新振作精神，赴日本投考仙台醫科大學攻讀西醫，繼而又拜著名漢醫為師，因而精通中西醫術，成為橫濱的著名醫生。他思念著胡蝶，一直沒有娶妻成家。當從報上得知胡蝶痛失丈夫時，他毅然停業奔赴香港，要幫心儀的女人渡過難關。

宋坤芳是胡蝶的崇拜者，也是知音，這個結合原本是美事，怎奈宋坤芳陪胡蝶度過幾年美滿的生活後，便因病去世。已步入晚年的胡蝶再次孑然一身。

於是有人總結說，胡蝶是一個命硬的女人，她所愛過的和愛她的那些男人們都沒有善終，不是身染惡疾，就是不幸罹難。

胡蝶退出影壇後的最初十年基本上是在臺北度過的。期間孩子們長大成人了，都先後成了家——女兒女婿自香港去了美國；不久，兒子媳婦也去了加拿大。

遠在異國他鄉的兒女很不放心已步入老年的胡蝶獨住臺灣，多次催胡蝶前往北美同住，也好有個照應。胡蝶也想與孩子們團聚在一起，共用天倫之樂，但她又捨不得離開已住習慣了的生活環境和許多老朋友，再加上總聽到從北美回台的朋友說起地廣人疏的加拿大，雖環境優美，居民也很有教養，但每家每戶相距都很遠，要交個知心朋友實在不易，因而總也下不了決心離開臺灣。

直到一九七五年胡蝶六十七歲時，才拗不過兒子媳婦的執著要求，來到加拿大溫哥華與兒子媳婦生活在一起。

溫哥華乃加拿大著名港城，市內古樹參天，綠野遍地，風景秀美，氣候宜人，猶如一座天然的大公園。胡蝶很快就喜歡上了這座城市。

兒子的家安在溫哥華的遠郊，環境幽靜，空氣清新，的確是個頤養天年的好地方。可就是白天兒子媳婦都上班，孫子也要上學，胡蝶只能一個人待在空蕩蕩的家中。

於是，胡蝶決定搬到市區居住。「我也就像這裡的很多老年人一樣，搬出了兒子的家，在溫哥華靠近英吉利海峽的一座三十多層高的公寓找了一套住房。」

胡蝶的新居位於這幢傍海而建的高層住宅的第二十五層，站在陽臺上憑欄遠眺，遠處的青山鬱鬱蔥蔥，湛藍色的大海上點綴著點點白帆，帶著海洋氣息的清風拂面；而從客廳的窗戶向外望去，則是綠樹掩映中的幢幢高樓，在縱橫交錯的街道上車輛川流不息，一派現代都市的風貌。

胡蝶居於此，既能飽覽大自然的優美風光，又能享受到現代都市的種種便利。更讓胡蝶感到高興的是，這兒有直通溫哥華中國城的公共汽車，在跨越好幾個街區的唐人街，居住著成千上萬的華人。胡蝶又可以生活在她的同胞中間了。

平日裡，胡蝶與四位義結金蘭的姐妹打打麻將，去「唐人街」聽聽鄉音，她還以遊客的身分漫遊了青年時就十分仰慕的好萊塢影城，總算了卻了一樁心願。

老年的胡蝶對人生更有一種參悟，往日的榮華與屈辱都已成為過去，她要從昔日的影子裡走出來，過一個恬淡寧靜的普通人的生活。她甚至放棄了十六歲以來一直跟隨她一生的響亮的名字──胡蝶，而更名為潘寶娟，一個普通得不能再普通的名字──寶娟是她爸爸媽媽給她的乳名，以潘為姓則表達了她對亡夫潘有聲的深深的懷念。

胡蝶的確過著極為普通的生活，她像大多數中國人一樣，早睡早起，生活很有規律，天氣晴朗的日子，她會去海邊散步，隨手灑下爆米花或花生米，惹得一大群鴿子和跳躍的松鼠一路與她相隨，沐浴著陽光，傾聽著海浪，為一群小生靈所包圍的胡蝶心中一片寧靜。

一九八六年，胡蝶開始考慮撰寫回憶錄。

轉眼之間，時光飛逝，從跨入中華電影學校時的幼稚到在明星公司時的輝煌，其中傾注了多少堪稱良師的電影界先輩拓荒者們的心血。而今鄭正秋、張石川、洪深、程步高等等都已駕鶴西去，同輩的演員導演，大多已湮沒於茫茫人海不知所終，亦有人歷經劫難含冤去世，所幸還有多人和胡蝶一樣正在安享晚年。

伴隨著回憶錄的撰寫工作，胡蝶彷彿再一次走過了她的人生歷程，對於自己過去的榮辱毀譽，胡蝶已處之泰然，心態是平靜的。然而，每當她憶及舊時的好友，尤其是蒙冤而逝的阮玲玉、舒繡文以及曾受劫難的宣景琳、趙丹等人時，則流露出蘊藏在她心底的真摯的情感。

當然，在回憶錄中，胡蝶談論得最多的仍然是電影，除了記述了她的從影歷史和與此相關的人和事以外，她還總結了她對中國電影的許多卓具見識的看法，比如她認為「要演好一個角色，必須：一、在攝影場要服從導演的指導，配合好；導演也有個情緒和靈感的問題，一破壞了可能再也捕捉不回來了。二、瞭解劇中人，想好人物性格及表現方法。」

一九八六年八月底，胡蝶完成了長達二十餘萬字的回憶錄的口述撰寫工作，年底，《胡蝶回憶錄》率先在臺灣出版。中國大陸出版界也迅速作出了反應，一九八七年八月，新華出版社即在大陸出版了該書。

回憶錄的完成和出版，了卻了胡蝶晚年的一大心願。當胡蝶懷著欣喜的心情手捧油墨飄香的《胡蝶回憶錄》的時候，又傳來了新的喜訊——臺灣金馬獎評獎委員會鑒於胡蝶一生對電影事業的傑出貢獻，於一九八六年特別授予胡蝶金馬獎。這對息影多年但仍魂繫影壇的胡蝶來說，無疑是她晚年的最大的安慰。

隨著胡蝶年事漸高，她的兒子媳婦再也不放心她一人獨住，於是，她又搬回了溫哥華南郊與兒子同住。

一九八八年，胡蝶已整整八十歲，但仍然「神清意爽，耳聰目明，且舉止嫻雅，步履矯健，看上去只有六十多歲光景」。

然而，天有不測風雲，一九八九年三月二十三日，胡蝶在外出途中不慎跌倒引發了中風。在此後的一個月中，胡蝶靜臥於病榻，與病魔苦苦搏鬥。四月二十三日下午，胡蝶的心臟停止了跳動。她安詳地走完了人生的最後旅程，她留下的最後一句話是：「胡蝶要飛走了。」

胡蝶在半個世紀的電影生涯中，先後主演了百餘部電影，飾演了舊中國的各類婦女形象。她的電影生涯和藝術成就構成了中國電影的獨特篇章。

一九九五年十二月，為紀念中國電影誕生九十年，中國電影界隆重舉行了慶典活動，並授予二十名老演員以「電影世紀獎」，胡蝶赫然名列前茅。

天堂的遊戲

胡蝶之所以能成為一個傳奇，實際上已經超越了電影的範疇。她是一個懂得入世的美人，一個萬人矚目的公眾人物、社交界的名媛。她和阮玲玉一樣，身後留下了許多謎。

也許，世界需要一個謎，而人們無需知道得更多。

而胡蝶不正是這樣的一個美麗的謎語麼？

如今的我們只需知道一點就夠了：那只蝶正在天堂裡飛翔、遊戲⋯⋯

胡蝶算得上是一個長壽的女人，從一九〇八年到一九八九年，在她八十多年的人生中，該經歷了多少變數，有多少選擇會是情非得已，有多少快樂背後隱藏著無奈和悲哀？⋯⋯作為當事人的胡蝶自己，在八十歲的時候回憶起來，一生的往事猶如雲彩彼此擁抱，再化為春雨婉轉而清脆地敲擊在玻璃窗上，發出好聽的聲響。

回顧胡蝶四十年的銀幕生涯，她飾演過娘姨、慈母、女教師、女演員、娼妓、舞女、闊小姐、勞動婦女、工廠女工等眾多角色，她的氣質富麗華貴、雅致脫俗，表演上跨度極大、自成一家。

在談到阮玲玉時，胡蝶總是謙虛地說：「論演技，我是不如阮的。」的確，胡蝶的話也許並非完全是自謙，若論起演技，她可能不及「人戲合一」的阮玲玉。但胡蝶之所以能成為一個傳奇，實際上已經超越了電影的範疇。她是一個懂得入世的美人，一個萬人矚目的公眾人物、社交界的名媛，而並非阮玲玉那樣「純粹的演員」。

胡蝶的風情，是線條飽滿的富麗與雍容。旗袍裡滿滿地盛開著她的體態豐盈，肌膚裡滿滿地透著凝脂的瑩潤。笑起來，是胡蘭成形容的那種臉龐：綻開了滿滿的牡丹花。一對深深的酒窩也是盛了滿滿的酒意，蕩漾著桃花潭水的氣息，一代代人跌在她的嫵媚裡——凝視著她你就迷醉，那梨渦的深實在是酒不醉人人自醉。

胡蝶就是一朵開得滿滿的牡丹花，溫柔敦厚與明豔奪目兼而有之。「淡極始知花更豔，愁多焉得玉無痕。」這是薛寶釵的自寫。淡極更豔，那種豔敦敦厚厚地鋪陳開來，就成了國色天香，比如寶釵，比如胡蝶。

在性格色彩上，胡蝶屬於「綠色的外表」、「黃色的內心」⋯⋯溫順與堅韌兼有，進取與坦然並重，理性與乖巧皆具。正如著名作家張恨水所言——

「胡蝶為人落落大方，一洗女兒之態。性格深沉，機警爽利，如與紅樓人物相比擬，則十之五六若寶釵，十之二三若襲人，十之一二若晴雯。」張恨水此言是很點睛的。胡蝶是那個年代的美麗代表，芙蓉如面柳如眉，而且是一個懂得入世的美人。

胡蝶的形象，符合中國人傳統的美女標準。她面貌甜美，身材挺秀，好看的眼睛嫵媚而又不風塵，舉手投足中流動著一種傳統的、委婉的端莊氣質，在銀幕上經常以雍容華貴的婦人形象出現，特別是她的「梨渦淺笑」，很適合東方人的審美心理。

她在著裝打扮上又非常準確地演繹了三十年代上海中西合璧的精髓。人們很容易記住並喜歡她的容貌，而在當時為數不多的走出家庭的女子中，她的堅強與樂觀、她的進取與坦然、她的理性與乖巧等等性格因素，更是容易讓人們感受到她的明媚，分享她的燦爛。

套用「性格色彩」理論，胡蝶是「綠加黃」的優秀性格組合。

然而，就是這樣一位溫柔敦厚，豁達大度的女人，最終仍難逃悲劇宿命，實在令人唏噓、感慨⋯⋯

一個開風氣之先的女子，承接著整個社會的目光，我們可以想像她不可避免的一些是是非非。而身在亂世，誰也不能判斷有什麼樣的磨難可能等在前面。事實上，胡蝶所遭遇的坎坷，遠比普通人要多得多。

胡蝶的入世，就是如此真切地體現於她的直面現實。她應該是本能地領悟了女人的天生弱勢，因而人們看到她總是微笑著，一生裡足跡連起來就是一條溪水，一路迤邐，彎彎曲曲中裹挾著自我的光輝和才情，維繫著她對事業、個性和生活的堅持。

她牢牢地抓住了身邊的可觸可感，清風明月而且一如既往。

胡蝶長著翅膀，只待稍有風吹草動，便乾淨俐落地飛到空中，盡其可能去脫離險境。

她知道自己的渺小，飛到空中便好像沒有了蹤影，所以她老練世故，善於交際，合群而又善忘，憑藉著柔軟的身段與機智，她低調地找尋著與社會、與人群的水乳交融

……

於此，我也就想，以我們今天的生存的悟性能否了悟這隻蝶的生存法則呢？

如果一定要追根溯源，胡蝶的生存智慧跟她少年時期的經歷也是有些關聯的。

父親胡少貢在胡蝶很小的時候就在京奉鐵路線上當總稽查。在胡蝶十六歲進入到上海務本女中讀書之前，她一直隨家人奔波在鐵路線上。四處遷徙的生活使得幼年的胡蝶接觸到各地的風土人情，在閱人歷事中積累了一定人情世故的經驗，也多少讓她耳濡目染了生存對捨與得的要求，漂泊不定的住所，不斷的放棄和遠離，客觀上是容易讓一個人在得失取捨上就事務實的。

我們可以想像胡蝶的忐忑和如履薄冰。她要擋住多少掠奪的手和窺視的心呢？令人驚奇的是：災禍、動盪的生活並沒有讓她變得極端或者僵硬無情。她也不是那種恃寵的

女子，在電影裡，她經常飾演富家小姐和貴婦人，生活中她卻是做得了柴米夫妻，是一個願跟普通、老實的商人過日子的妻子。息影後的她更是傾注了全力，輔佐潘有聲經營以生產「胡蝶牌」系列熱水瓶為主的興華洋行。

對於動盪中求生的人們，選擇的合理或不合理也許只是一種矯情的奢侈。

胡蝶從不在想像中生活，她既是明星，又是千千萬萬的柴米妻子之一。她入世的時候一身光芒，出世時又能回歸平凡，忍著委屈和風險去盡一份女性的義務。

所以，她能掌握住自己，一旦情形好轉，她便又積聚起飛翔的力量。既往也就是過眼雲煙了。

懂得追求也知道放棄，學會珍惜也能夠遺忘，對一個弱勢的女子，這是非常寶貴的一種生存能力和經驗。由於胡蝶幾乎是本能地樂觀，加上明智的性格因素，幸與不幸，她都很容易將其看成一種常態。

博爾赫斯說他把世界看作一個謎。而這個謎之所以美麗就在於它的不可解。但是他認為世界需要一個謎，而人們無需知道得更多。

而胡蝶不正是這樣的一個美麗的謎語麼？

如今的我們只需知道一點就夠了⋯那隻蝶正在天堂裡飛翔、遊戲⋯⋯

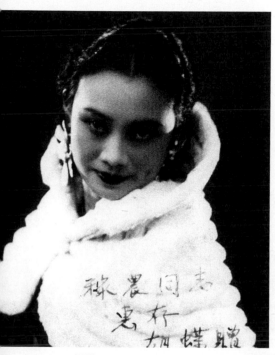

胡蝶

胡蝶飛，飛呀飛，陽光下在流淚，
你心痛，你心碎，胡蝶那她為了誰，
愛在飛，恨在飛，告訴我其中美，
如果你戀著她，就讓風兒做個媒，就讓風兒做個媒。
借一雙翅膀讓我和你一起飛，是夢是醒還是你的美。
人生雖苦短，無怨也無悔，
花已開，情未了，是夢是醒還是你的美……

電影皇后胡蝶活動年譜

一九〇八年：出生於上海，祖籍廣東鶴山。

一九二四年：考入中國第一所電影演員學校「中華電影學校」，自取藝名「胡蝶」。一九二五年：出演影片《戰功》、《秋扇怨》，正式開始銀幕表演生涯。

一九二八年：出演中國最長的武俠系列片《火燒紅蓮寺》，在三至十八集中飾演「紅姑」。

一九三一年：主演中國第一部有聲片《歌女紅牡丹》。

一九三三年：主演《姊妹花》，該片在上海新光大戲院創下連映六十餘天的空前紀錄。同年，在《明星日報》舉辦觀眾評選「電影皇后」活動中名列第一。

一九三三年：主演《啼笑因緣》（共六集），此片為中國首部彩色故事片。

一九三五年：接受前蘇聯官方指名邀請，隨中國電影代表團參加莫斯科國際電影展覽會。

一九四六年：先後遷居香港、臺灣。

一九六〇年：因《後門》一片中的表演而獲第七屆亞洲影展最佳女主角獎。

一九七五年：移居加拿大溫哥華。

一九八九年：四月二十三日，在溫哥華病逝。

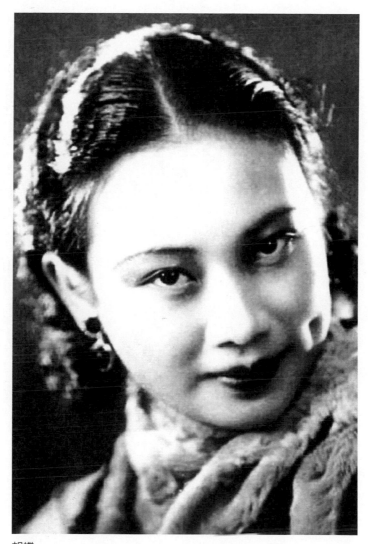

胡蝶

附錄二

胡蝶從影四十年所拍的重要影片

一九二五：戰功、秋扇怨；

一九二六：夫妻之祕密、電影女明星、梁祝痛史、義妖白蛇傳（第一、二集）、珍珠塔（上下集）孟姜女、孫行者大戰金錢豹；

一九二七：白蛇傳（第三集）、女律師、新茶花、鐵扇公主、蔣老五殉情記；

一九二八：大俠復仇記（前後集）、女偵探離婚、白雲塔、血淚黃花；

一九二八至一九三一：火燒紅蓮寺（三至十八集）；

一九二九：富人的生活、愛人的血、爸爸愛媽媽；

一九三〇：桃花湖（前後集）、碎琴樓；

一九三一：歌女紅牡丹、如此天堂（前後集）、紅淚影、三箭之愛、鐵血青年、銀星幸運；

一九三二：落霞孤鶩、戰地歷險記、自由之花、啼笑因緣（一至六集）；

一九三三：滿江紅、狂流、脂粉市場、鹽潮、姊妹花、春水情波；

一九三四：三姐妹、路柳牆花、麥夫人、女兒經、美人心、再生花、空谷蘭；

1939年的胡蝶

一九三五：夜來香、兄弟行、劫後桃花；

一九三六：女權；

一九三七：永遠的微笑；

一九三八：胭脂淚；

一九四〇：絕代佳人；

一九四一：孔雀東南飛；

一九四七：春之夢、某夫人；

一九五三：青春夢；

一九五九：兩代女性、後門、苦兒流浪記、街童；

一九六六：孤兒奇遇記、塔里的女人、明月幾時圓。

附錄三

本書寫作參考文獻

1. 胡蝶口述劉慧琴整理：《胡蝶回憶錄》，新華出版社，一九八七。

2. 沈醉：《我所知道的戴笠》，載《文史資料選輯》，中華書局，一九六一。

3. 《民國女子》，葉細細 著，廣西師範大學出版社，二〇一〇。

4. 《電影皇后——胡蝶》，朱劍著，蘭州大學出版社，一九九六。

5. 《胡蝶傳奇》，張娜鑫著，時代文藝出版社，二〇〇三。

6. 《跟樂嘉學性格色彩》，樂嘉著，湖南文藝出版社，二〇一一。

新美學35　PH0156

新銳文創
INDEPENDENT & UNIQUE

電影皇后胡蝶與五個男人
──林雪懷、張學良、杜月笙、潘有聲、
戴笠

編　　著	中　躍
主　　編	蔡登山
責任編輯	蔡曉雯
圖文排版	賴英珍
封面設計	蔡瑋筠

出版策劃	新銳文創
發 行 人	宋政坤
法律顧問	毛國樑　律師
製作發行	秀威資訊科技股份有限公司
	114 台北市內湖區瑞光路76巷65號1樓
	電話：+886-2-2796-3638　傳真：+886-2-2796-1377
	服務信箱：service@showwe.com.tw
	http://www.showwe.com.tw
郵政劃撥	19563868　戶名：秀威資訊科技股份有限公司
展售門市	國家書店【松江門市】
	104 台北市中山區松江路209號1樓
	電話：+886-2-2518-0207　傳真：+886-2-2518-0778
網路訂購	秀威網路書店：http://www.bodbooks.com.tw
	國家網路書店：http://www.govbooks.com.tw

出版日期	2014年12月　BOD一版
定　　價	420元

Printed in Taiwan

國家圖書館出版品預行編目

電影皇后胡蝶與五個男人：林雪懷、張學良、杜月笙、潘有
聲、戴笠 / 中躍編著. -- 一版. -- 臺北市：新銳文創,
2014.12
　　面；　公分. -- (新美學；PH0156)
　BOD版
　ISBN 978-986-5716-34-9 (平裝)

　1. 胡蝶　2. 電影　3. 演員　4. 傳記

987.0992　　　　　　　　　　　　　　103020990

讀者回函卡

感謝您購買本書，為提升服務品質，請填妥以下資料，將讀者回函卡直接寄回或傳真本公司，收到您的寶貴意見後，我們會收藏記錄及檢討，謝謝！
如您需要了解本公司最新出版書目、購書優惠或企劃活動，歡迎您上網查詢或下載相關資料：http:// www.showwe.com.tw

您購買的書名：＿＿＿＿＿＿＿＿＿＿＿＿＿＿＿＿＿＿＿＿＿＿＿＿＿＿＿＿

出生日期：＿＿＿＿＿年＿＿＿＿＿月＿＿＿＿＿日

學歷：□高中 (含) 以下　　□大專　　□研究所 (含) 以上

職業：□製造業　□金融業　□資訊業　□軍警　□傳播業　□自由業
　　　□服務業　□公務員　□教職　　□學生　□家管　□其它＿＿＿＿＿

購書地點：□網路書店　□實體書店　□書展　□郵購　□贈閱　□其他

您從何得知本書的消息？

　□網路書店　□實體書店　□網路搜尋　□電子報　□書訊　□雜誌
　□傳播媒體　□親友推薦　□網站推薦　□部落格　□其他＿＿＿＿＿＿

您對本書的評價：(請填代號　1.非常滿意　2.滿意　3.尚可　4.再改進)

　封面設計＿＿＿　版面編排＿＿＿　內容＿＿＿　文／譯筆＿＿＿　價格＿＿＿

讀完書後您覺得：

　□很有收穫　□有收穫　□收穫不多　□沒收穫

對我們的建議：＿＿＿＿＿＿＿＿＿＿＿＿＿＿＿＿＿＿＿＿＿＿＿＿＿＿

＿＿＿＿＿＿＿＿＿＿＿＿＿＿＿＿＿＿＿＿＿＿＿＿＿＿＿＿＿＿＿＿＿＿

＿＿＿＿＿＿＿＿＿＿＿＿＿＿＿＿＿＿＿＿＿＿＿＿＿＿＿＿＿＿＿＿＿＿

＿＿＿＿＿＿＿＿＿＿＿＿＿＿＿＿＿＿＿＿＿＿＿＿＿＿＿＿＿＿＿＿＿＿

11466
台北市內湖區瑞光路 76 巷 65 號 1 樓

秀威資訊科技股份有限公司　　　收

BOD 數位出版事業部

..

（請沿線對折寄回，謝謝！）

姓　　名：＿＿＿＿＿＿＿＿＿　年齡：＿＿＿＿　性別：□女　□男

郵遞區號：□□□□□

地　　址：＿＿＿＿＿＿＿＿＿＿＿＿＿＿＿＿＿＿＿＿＿

聯絡電話：(日) ＿＿＿＿＿＿＿＿＿＿　(夜) ＿＿＿＿＿＿＿＿＿＿

E-mail：＿＿＿＿＿＿＿＿＿＿＿＿＿＿＿＿＿＿＿＿＿